世界名畫家全集　何政廣主編

郁特里羅 Utrillo

陳英德、張彌彌◉著

藝術家出版社

蒙馬特風景畫家

郁特里羅
Maurice Utrillo

陳英德、張彌彌●著　何政廣●主編

藝術家出版社

目　錄

前 言

　　二十世紀二十年代前後，有一群藝術才華洋溢的青年藝術家，嚮往喜愛藝術之都巴黎的氣氛，聚居在巴黎從事藝術創作，包括郁特里羅、蘇丁、莫迪利亞尼、巴斯金等，他們畫風各具獨特個性，倍受注目，被通稱為「巴黎畫派」。

　　摩里斯‧郁特里羅（Maurice Utrillo 1883-1955）是巴黎畫派中最著名的風景畫家，尤其是喜愛描繪日常生活周圍看到的蒙馬特街景。

　　法國巴黎出生的郁特里羅，是當時畫家雷諾瓦與竇加的模特兒蘇珊‧瓦拉東（Suzanne Valadon 1867-1938）的私生子，瓦拉東後來成為女畫家。郁特里羅的父親不詳，一八九一年西班牙人米貴爾‧郁特里羅（Miguel Utrillo）認養他為兒子，摩里斯‧郁特里羅的姓就是隨義父的姓氏而來的。他從小個性孤僻、鬱鬱寡歡。母親原把他帶到巴黎北方祖母家同住。後來祖母送他進入普呂米納寄宿學校，十三歲時進入羅蘭中學就讀，十五歲時因為留級而中途退學。一八九九年到義父工作的銀行工作。後來，他因喝酒過量酒精中毒進入醫院，出院後在母親的勸勉下開始學畫。一九〇三年他的繪畫深受畢沙羅的影響，此時至一九〇五年是他繪畫的「印象派時代」。一九〇八年至一九一二年其作品喜用白色，被稱為「白色時代」。他描繪巴黎蒙馬尼風景、路樹與房屋牆壁，用白色和褐色混用石膏現出慘淡的特殊色調。

　　一九〇九年，郁特里羅首次參加巴黎秋季沙龍。一九一三年六月舉行第一次個展。包括蒙馬尼教堂、蒙馬特等巴黎風景卅一幅。有兩幅以七百法郎賣出。接著因酒精中毒引發精神病進入療養院。病癒後，得到畫商史波羅夫斯基的金錢資助，勤奮作畫，獲得佳評，確立了在畫壇上的聲譽。

　　從一九二七年開始，郁特里羅進入一個「多彩時代」，開拓了新畫風。一九三五年他五十一歲，與年長十二歲的露西‧瓦羅爾結婚。在露西故鄉安達勒姆的聖奧森教堂舉行盛大婚禮。並於巴黎西郊高級住宅區維西涅構築畫室豪宅。一九五五年十一月他逝於法國西南部的達克斯。同年巴黎舉行他的大型回顧展，畫商保羅‧派特里杜斯出版了郁特里羅全集共四卷。

　　郁特里羅是一位天生的畫家，他一開始作畫就放射出異常光彩。他筆下的巴黎蒙馬特街景、聖心堂，看來樸素平凡，卻洋溢情感，抒情的筆觸充滿詩意。因此有人說：看到郁特里羅的風景畫，就讓人想起巴黎蒙馬特。在二十世紀美術史上，郁特里羅是法國大風景畫家。

何政廣

二〇〇四年十月寫於藝術家雜誌社

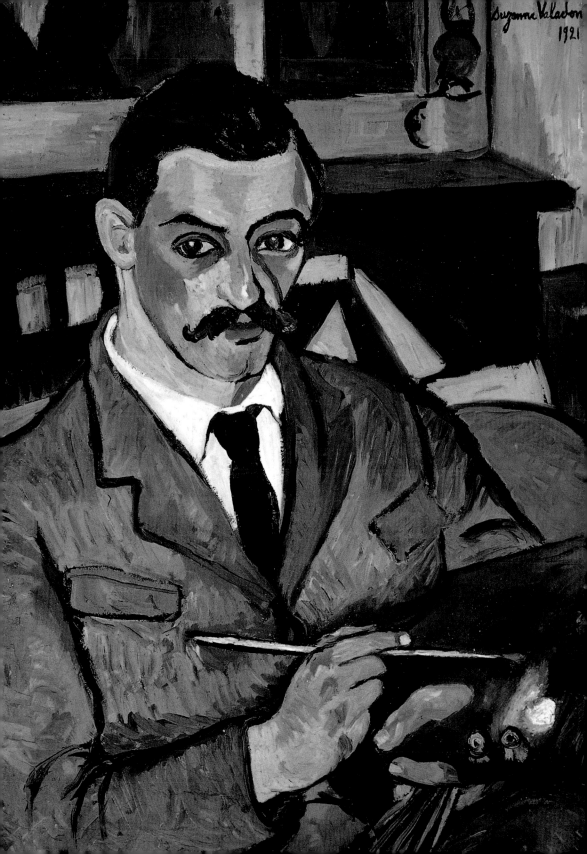

巴黎蒙馬特風景畫家——
郁特里羅的生涯與藝術

　　巴黎蒙馬特山巔，綠草如茵，花木扶疏的坡地上，巍立一座白色建築，這就是兼具法蘭西典雅氣質與近東風味的，名為「聖心」（Sacre-Coeur）的天主教堂。來法國巴黎觀光的旅客莫不都到此一遊。遊客在蒙馬特的山腳四周，在依山而築的石階與斜坡，在登山電車上，在隔時傳出彌撒聲的教堂前。這些自蒙馬特的山前山後，左右斜坡與石階湧現的遊人，除了瞻望聖心堂，還要到教堂右後的小街間探訪畫家群集為觀光客畫像的「小崗方場」，那裡來自世界各地的畫家全天候為遊客速寫，或賣些蒙馬特及巴黎風景的寫生。

蒙馬特的摩里斯・郁特里羅

　　「聖心堂」的左側，有一道山坡樓屋前的石梯小路稱「摩里斯・郁特里羅路」，「聖心堂」右方山下，登山電車站前有一個名叫「蘇珊・瓦拉東」的方場。摩里斯・郁特里羅和蘇珊・瓦拉東都是畫家，是母親和兒子。他們或成長或出生於蒙馬特，大半生的時間在蒙馬特作畫。瓦拉東是印象主義名家，郁特里羅無以歸類，在所有的主義畫派之外，與一群聚居巴黎的畫家被泛稱為「巴黎畫派」。但他以天生的繪畫才能與藝術家的心來從事繪畫，

蘇珊・瓦拉東
郁特里羅在畫畫
1921年　油彩畫布
66×52cm
巴黎佩特里得斯畫廊藏
（前頁圖）

8

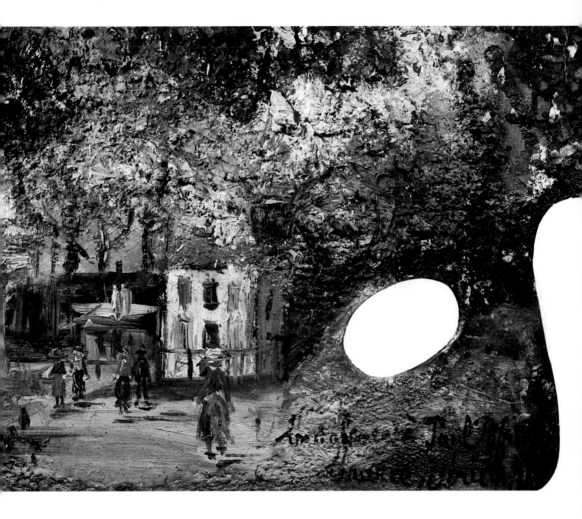

郁特里羅的調色盤

讓他的畫作受到世界各地人的喜愛而聞名，進而晉入藝術史，成為二十世紀初法國的大風景畫家之一。他之所繪特別是蒙馬特風景，直接間接吸引了來自四方的觀光客。蒙馬特以一條路來紀念他，理所當然。

自浪漫主義時代，就已經有不少藝術家喜歡流連蒙馬特一帶，在那裡為常客設的咖啡館裡言歡高談，有人索性找個畫室工作起來，也有在那裡就地取材。一路數來，如傑里柯（Gericault）、喬治・米歇爾（George Michel）、柯洛（Corot）、雷諾瓦（Renoir）、梵谷（Vangogh）、席涅克（Signec）、土魯斯・羅特列克（Toulouse-Lautrec）等人到瓦拉東、郁特里羅。一九〇〇年以後更有畢卡索、格里斯、莫迪利亞尼群聚蒙馬特另一角的洗

9

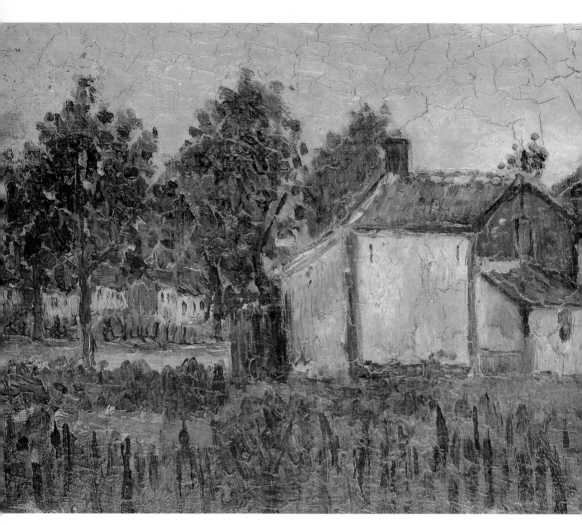

蒙馬尼風景　約1905年　油彩畫布　里昂美術館藏

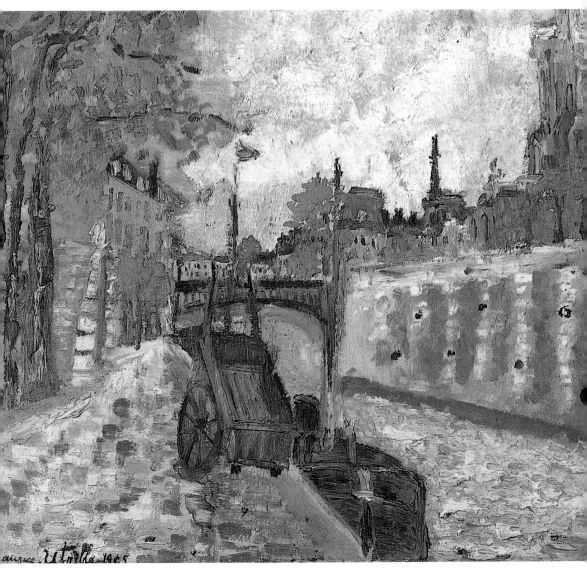

巴黎的河岸　1905-06年
油彩畫布　38×45cm

濯船。及至晚近，來自世界各地的藝術家更爭相以住到蒙馬特，在那裡工作以炫耀於同儕。

　　一般人想到蒙馬特，除了「聖心堂」，除了畫家之外，就是喧亂有趣的咖啡座小酒館、歌舞廳和賣風情的漂亮女子，那裡有一種熱烈又輕佻的聲色喧嘩的生活。其實在郁特里羅的年代，這只是蒙馬特山腳附近的景象，而非蒙馬特山頂的景象。郁特里羅出生在山後較遠的一條波投路（Rue Poteau）。後來他母親的工作室，在山頂後方叫柯托（Cortot）小路上，附近是安靜的聖文生路

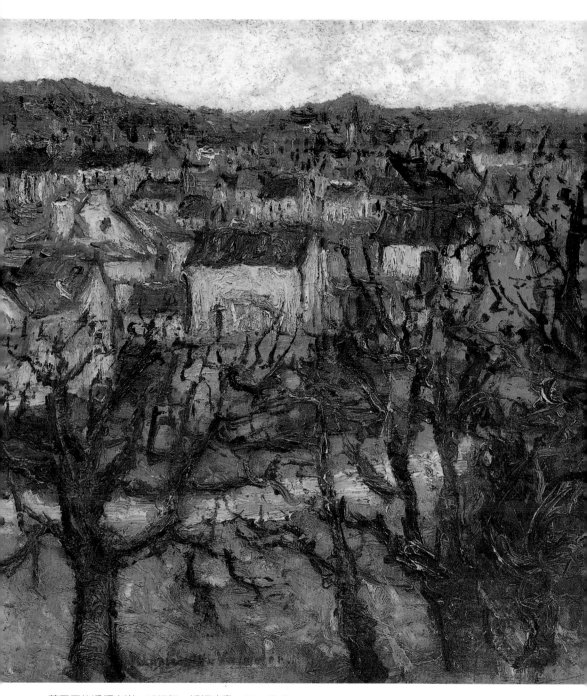

蒙馬尼的潘頌山崗　1905年　紙板油畫　44×42.8cm

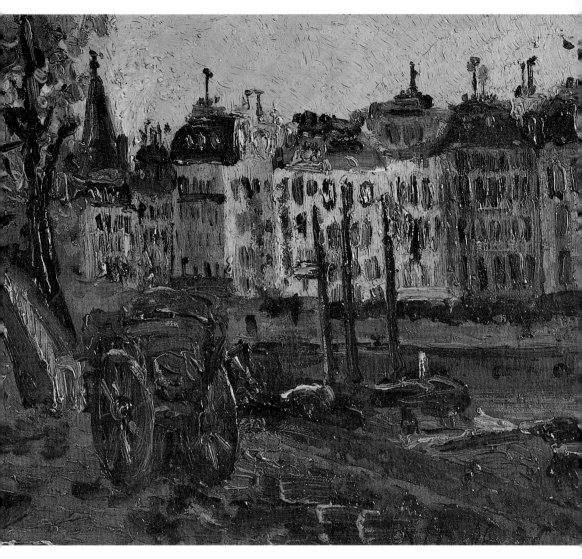

聖米歇的二輪馬車
1906年 油彩畫布
21×26.5cm

（Rue Saint-Vincent）、水槽街（Rue de l'abreuvoir）和柳樹路（Rue des Sanles），有著舖石塊的坡道，陡直的石階，素靜的小櫻屋和屋前屋後有花草的庭院。後來改為高級餐廳的煎餅磨坊，當時還是一個真正的磨坊「伶俐兔子」（Le Lapain aigle）只是個不招搖的小歌舞場，而日後四圍與中央滿是觀光品店、咖啡座，擠滿遊客和畫家的「小崗方場」（Place de Tartrec）在當時也只有一些家庭式的小店舖。

　　蒙馬特，法語「Montmartne」，是「殉難者之山」的意思，「Mont」意為山，「Martre」是「martyre」的訛變，意為殉難者。

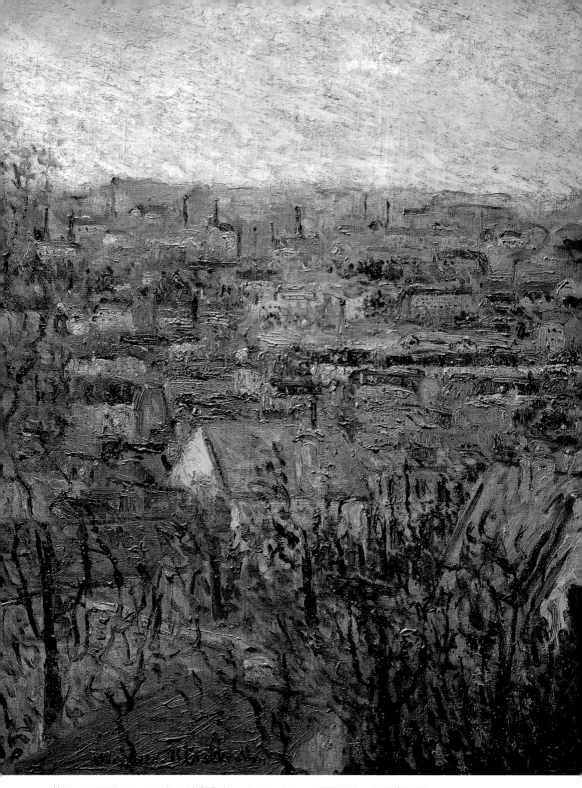

蒙馬尼的屋頂　1906-07年　油彩畫布　65.4×54.6cm　巴黎國立現代美術館藏

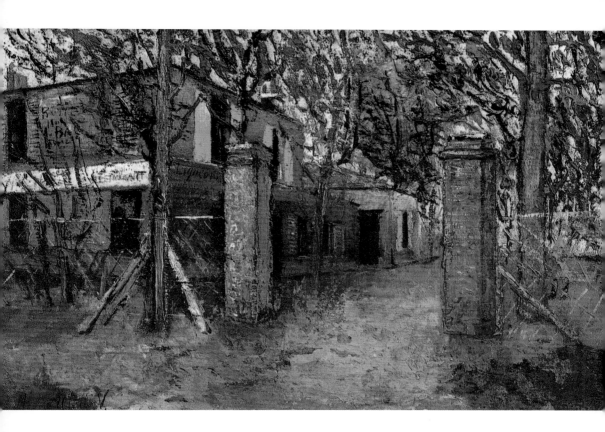

蒙馬尼的小酒館
1907年　紙板油畫
32×52cm

摩里斯‧郁特里羅，這位出生在殉難者之山後街的畫家，大半生活得像個受難者，不是殉什麼道，而是受自己內心的折磨。母親蘇珊‧瓦拉東把他生下來的時候才十八歲，父不詳，在成為畫家之前，她是普維斯‧德‧夏梵、雷諾瓦和土魯斯‧羅特列克的模特兒。除藝術外，瓦拉東一生追逐愛情，她不是置兒子不顧，而是不入正軌的生活，讓把她崇為聖女的兒子，自幼受到嚴重的心理挫傷。有人說蘇珊‧瓦拉東像一座燈塔一般在兒子面前，她令他目眩，又叫他昏花，她讓他感到孤單與不幸，逃遁到酒精之中，於是酗酒，酒精中毒，鬧事受拘禁。又幸虧由於醫生的建議，母親引導他畫，如此郁特里羅逃避到創作之中。

母親瓦拉東啓蒙郁特里羅繪畫

郁特里羅開始拿起畫筆時，畫的倒不是蒙馬特，他畫他與外

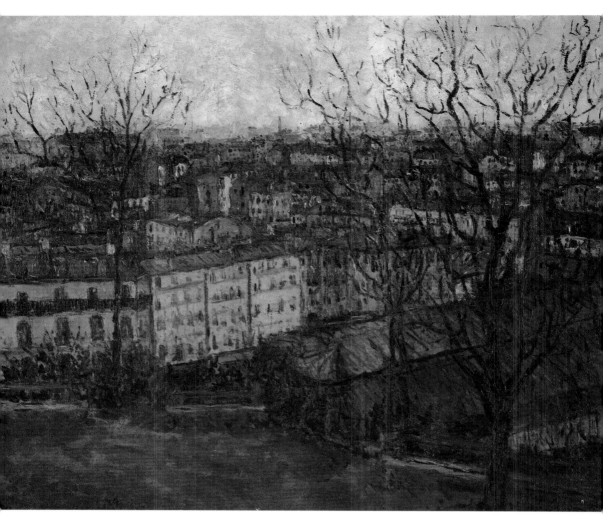

巴黎風景　從蒙馬特的聖彼埃公園眺望　1908年　油彩畫布　50×61㎝

巴黎聖・梅達爾教堂　約1908-09年　油畫　82×46.4㎝（右頁圖）

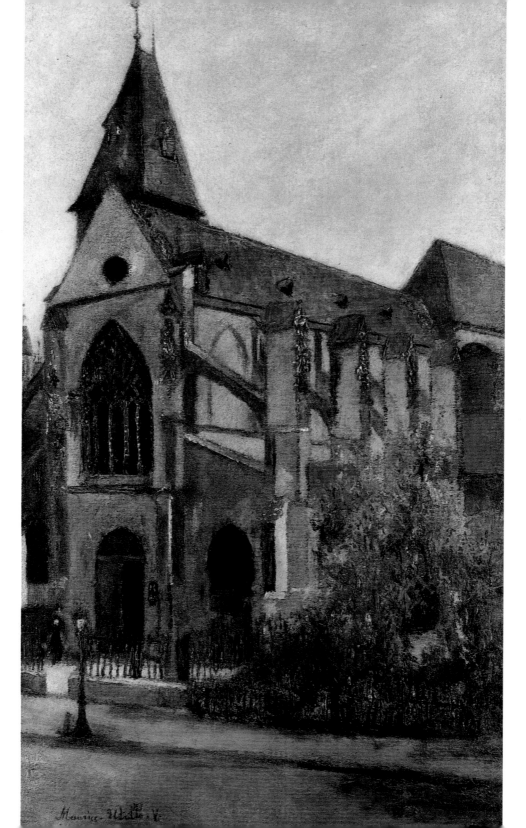

Maurice Utrillo V.

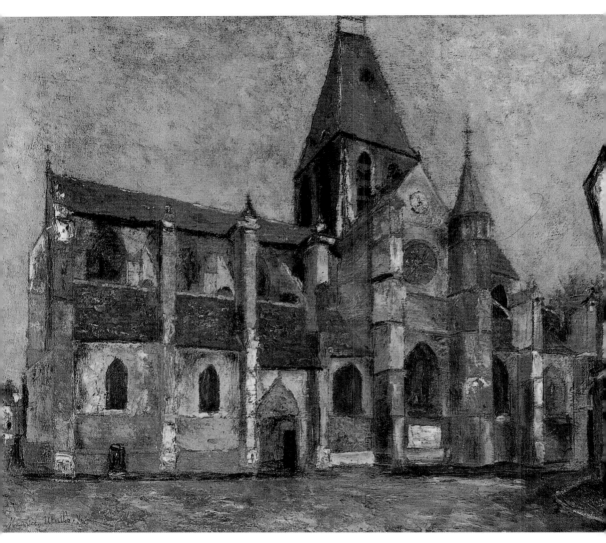

維里爾・勒・貝爾的教堂　1909年　油彩畫布　60×73cm

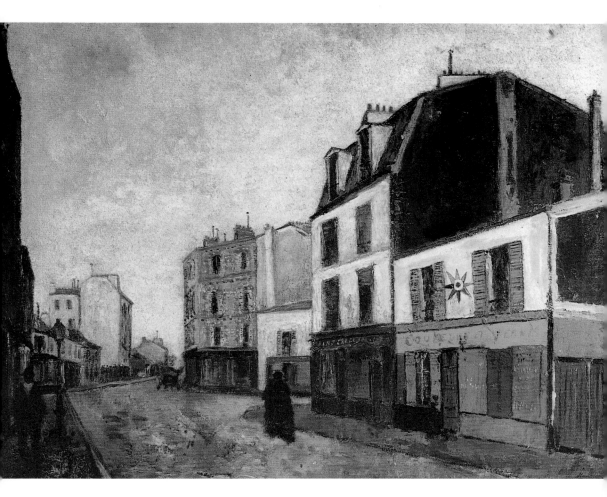

聖・端的雜貨鋪
1909年　油畫
54×73cm

祖母住的彼爾菲特、蒙馬尼、巴黎塞納河景及聖德尼等郊區的教堂及其他景色。較後在住回蒙馬特時才大量取材於剪餅磨坊、伶俐兔子、聖心堂、水槽街、諾萬路、都洛澤路等及蒙馬特山下的街景。而在他離開蒙馬特以後，他憑記憶，借明信片又時時在畫中重現蒙馬特。由於旅行不列塔尼、科西嘉及住過一段時期聖貝爾納，他也記下該地風光。又他屢次因酗酒鬧事，被送到猶太城、桑諾瓦、依弗里等地的警察局及精神療養院，他畫下那附近較爲寂寥的街屋與大路。到他生活安定住到巴黎西北郊的維西涅，他漂亮的庭園出現畫面。

郁特里羅沒有進過美術學校，幾乎沒有師承，唯一啓蒙他畫畫的是母親瓦拉東。但母親只教他在大師旁邊學到的一點基本素

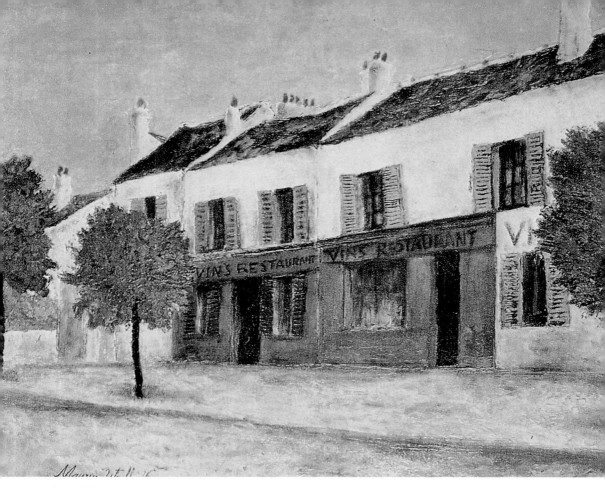

彼爾菲特的小咖啡館　1909年　紙板油畫　49.5×72.5cm

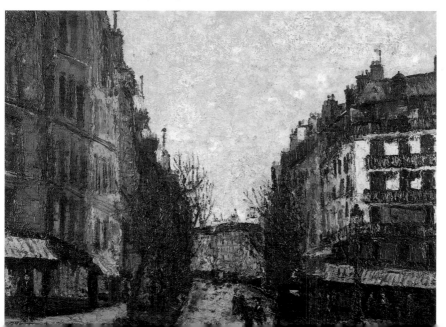

基斯蒂尼街　1909年
油彩　54×60cm
巴黎私人收藏

描和如何將主題安排於畫面的問題。他憑天生的直覺來作畫，開始是對景寫生，筆彩較淡，他似乎從母親的印象主義的畫風出發，漸而顏料厚塗，色感陰鬱，特別畫教堂，沉靜肅穆。接著來的是他有名的白色時期，那是白顏料做為畫面的主調，他又不遲疑地在處理牆面或物質效果的時候加入石膏、石灰和沙。這時的畫家最能忠實於實景又最能傳達出詩意的時期，很多人認為在白色時期郁特里羅繪出他最好的自己。在郁特里羅受禁於精神病院或家中時，只有借助風景明信片來構圖，他這時利用角規和直尺，構出十分有建築感的畫面，街景井然，教堂端巍。而後郁特里羅畫筆鬆放，時而油彩加多，時而乾筆著色而繪出活潑，明朗十分喜感的作品。郁特里羅一生畫有兩千八百餘幅畫，畫題重複，筆調僵硬，感覺失真的畫作受到批評勢所難免。

生父不詳的摩里斯・郁特里羅

　　一八八三年聖誕節的第二天，一位叫瑪琍・克蕾蒙汀・瓦拉東（Marie clementine Valadon）的年輕女子生下一個男孩，在蒙馬特山後的山腳下，波托路（Rue Poteau）三號，那時她才剛滿十八歲不久。她給這男孩取名摩里斯（Manrice），因為不知道父親到底是誰，就只有讓他跟自己姓瓦拉東（Valadon），是這原因這個男孩較後有了父親的姓氏「郁特里羅」（Utrillo），長大後，畫起畫時，總不忘在畫幅上的簽名，加上一個「V」字。

　　瑪琍・克蕾蒙汀跟兒子摩里斯一樣，生父不詳。摩里斯出世的時候，外祖母瑪德琳五十出頭，她原姓瓦拉東，是黎莫吉地方貝辛鎮上的一個製內衣女工，嫁給一個鍛鐵工人雷捷・庫勞，他們生有兩個小孩，大兒子活了兩個月就死去，女兒四歲的時候，雷捷、庫勞因鑄造偽幣鋃璫入獄，兩年後死於監牢。瑪德琳帶著小女兒，已不見容於貝辛鎮，又在一八六五年九月二十三日生下說不出父親是誰的另一個女兒。十九世紀法國中部小鄉鎮，一個囚犯的寡婦又是一個私生女的母親，如何立足？於是隨著貝辛鎮上參加工作的泥水匠北上巴黎來另求生路。

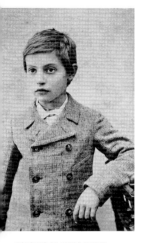

孩童時的郁特里羅

21

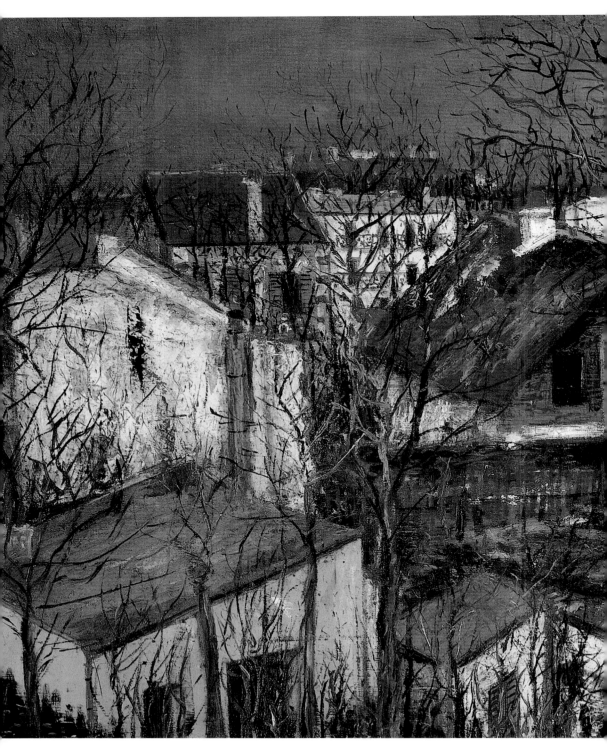

佩里奧斯之家與亨利四世的狩獵小屋　1909年　油彩畫布　54×73cm　加拿大安大略美術館藏

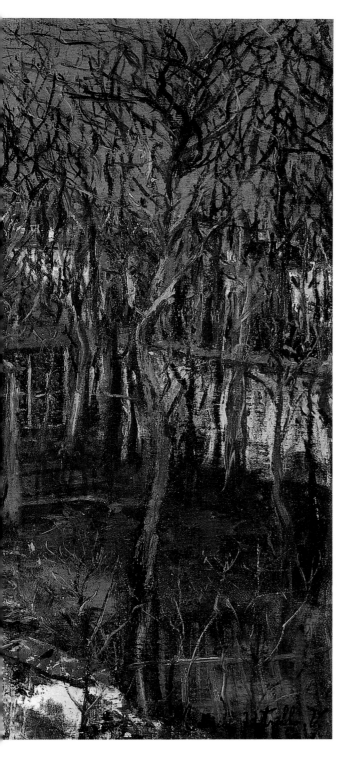

　　摩里斯的外祖母，數度居無定所之後在巴黎蒙馬特一條叫格爾瑪的死胡同定居下來，這個過去的製內衣女工開起一家洗衣店，養活自己和兩個女兒。這家洗衣店靠近一些新建的藝術家的工作室，不遠又有歌舞小酒吧，瑪琍・克蕾蒙汀從小知道藝術家和標緻女子之事。

　　瑪德琳倒是要給女兒受好教育，她把瑪琍・克蕾蒙汀送到一所天主教的學校，但女兒對修女們的管教十分不耐，十五歲時便放棄學業，在家幫忙母親店裡的工作。一說她到馬戲團學雜耍，又說她去當了裁縫工。不論做什麼，瑪琍・克蕾蒙汀是典型的蒙馬特小女工，漂亮、快活的性情，渴望好生活，夢想成功，又敢於衝撞，如此她想辦法擠入她羨慕的有風情又有門路的女子之間，而終於混進繪畫圈中。那個時候正是印象主義風發，響動沙龍與評論界的時候。

　　進出一些藝術家的工作室，做他們的模特兒以及情人，在生下摩里斯之時，瑪琍・克蕾蒙汀竟不知誰是孩子真正的父親。她把孩子交給母親照顧，為了物質上的安全，她接近已經十分有名望的普維斯・德・夏梵，一段時

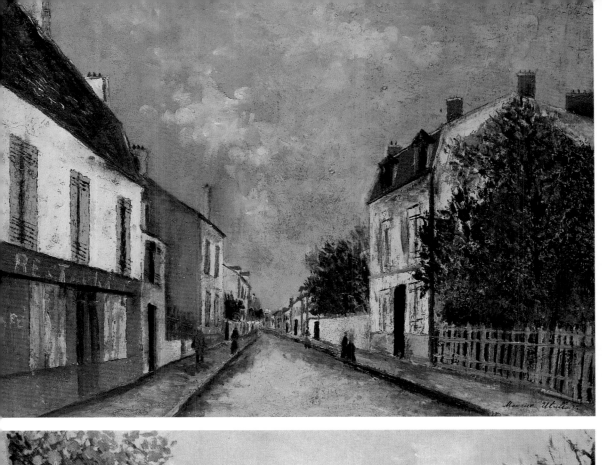

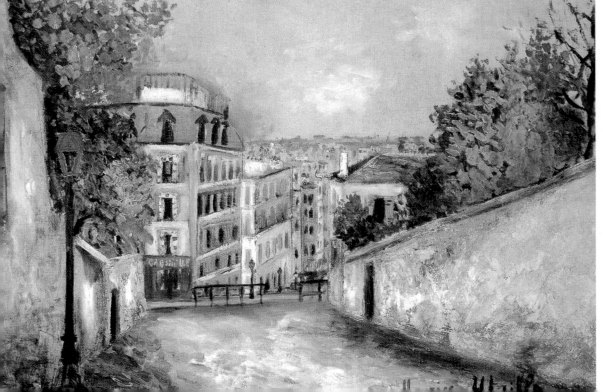

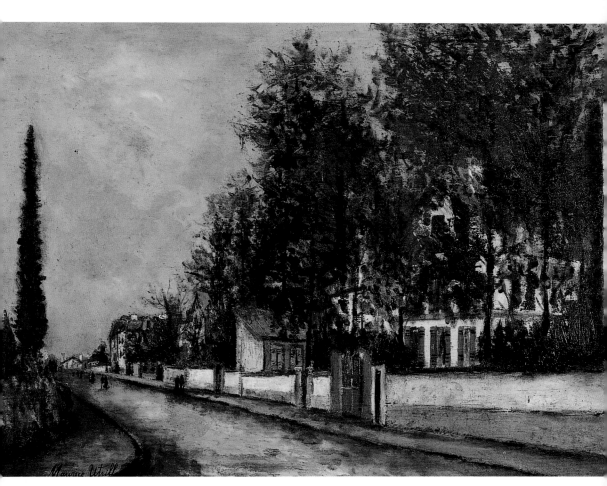

桑諾瓦的羅塞街　1910年　油彩畫布　60×81cm

桑諾瓦路　1909年　油彩畫布　54×73cm（左頁上圖）
蒙馬尼的古道　1910年　油彩畫布　巴黎國立現代美術館藏（左頁下圖）

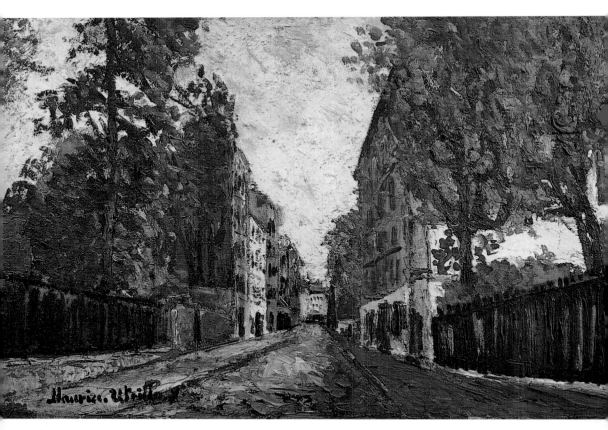

聖・端的小莊園　1910年　油畫　60×81cm

勒畢克路　約1909-10年　油畫　72×59cm（右頁圖）

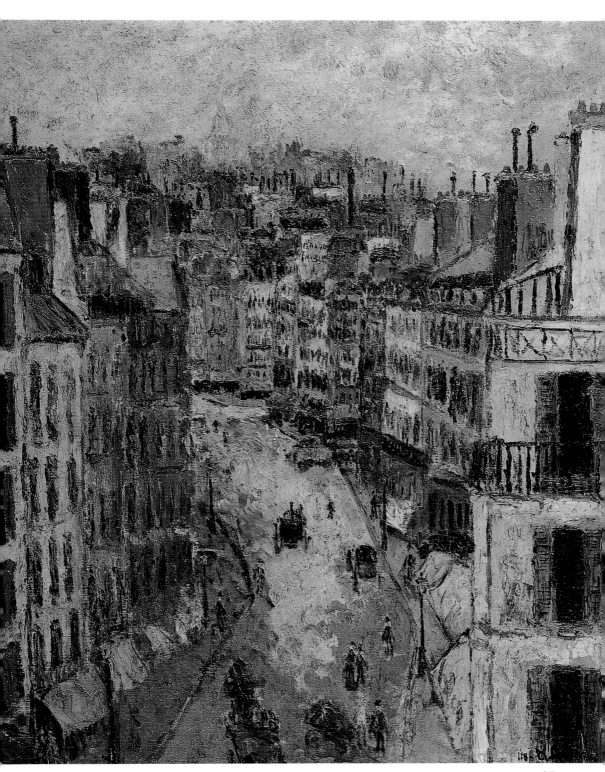

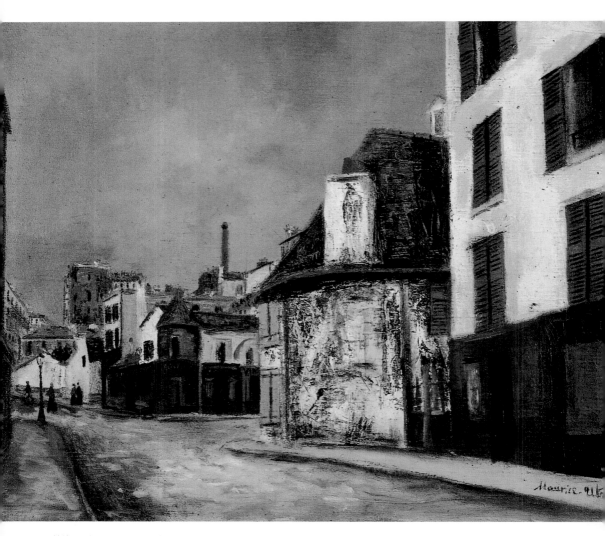

蒙斯尼街　1910年　油彩畫布　50×61cm

布蘭曼特教堂　1911年　油彩畫布　81×61cm（右頁圖）

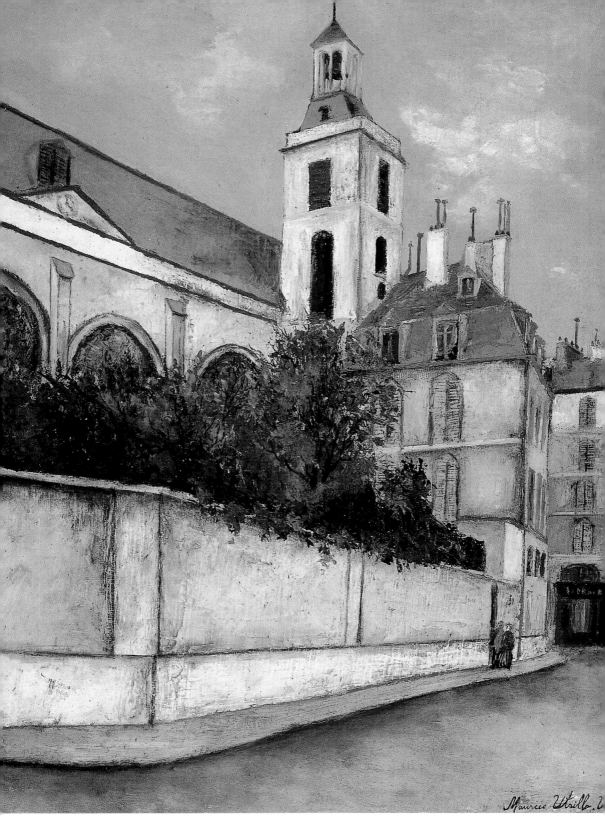

Maurice Utrillo.

期她是他專用的模特兒，他是提供她生活的情夫。在此前後，雷諾瓦和土魯斯·羅特列克的畫室都常有她的蹤影。她橫衝直撞，敢做敢為，大家給她一個綽號，叫她「肆無忌憚的瑪琍亞」。

由於接近畫，「肆無忌憚的瑪琍亞」也動起畫筆，發現自己很有天才，她把兒子或住屋門房的女兒當模特兒，畫出相當可看的素描，她想把自己改叫「蘇珊」，於是在畫上簽名「蘇珊·瓦拉東」，大膽狂熱投身藝術。由於雕刻家巴多羅美（Bartholomé）的關係，她又認識竇加（Degas）。這位大師看了她的素描十分興奮，叫說：「我的女孩，成了，您是我們圈中人了。」馬上一切進行很快，她畫了最初的油畫，其中有音樂家埃立克·撒提（Erik Staie）的肖像－他們之間也有一段關係。一八九五年，蘇珊·瓦拉東受到畫壇的承認，她入選參加「La Nationale」（國家性）的展覽。

蘇珊·瓦拉東以赭血色筆畫的一幀兒子兩歲時的側面頭像，後來存於巴黎國立現代美術館。幼兒時的摩里斯頭髮柔軟而稀疏，長到頸項。雖是側影，可以看出眼睛大、鼻子略趜、嘴往下撇，已是不甚快樂的徵象。他的外祖母發現他敏感神經質。她說：「他十分可愛，但是我有時想，他的血裡流著什麼呀？我有時會擔心呢！」在兩歲時，摩里斯開始發了癲癇症，時而抽搐痙攣，這樣的發病留下脆弱的健康和後遺症。他易怒，不聽話幾乎從來不笑，不喜歡跟同齡的孩子一起玩耍。

蒙馬特圖爾拉克路七號是三人的新家，母親四處去找情人，經常晚上不回來，他不再能忍受他的外祖母，自此，活在等待母親回家的日子裡。她嫉妒在她周圍的男人。四、五歲時與母親合拍的照片可以看出他不馴不安的神情。

圖爾拉克街七號的公寓中，土魯斯·羅特列克在三樓有一個工作室，蘇珊常常上樓去找畫家。人們可以想像這個小男孩常看到母親上上下下樓時的感覺。而母親與那鄰居畫家都是個性騷動，為情所折磨的人。總是爭吵，分開，又重新在一起。小小的摩里斯只有感到挫折與不幸。當他的母親佯裝自殺，想讓這位已經有名的藝術家跟她結婚，他看到土魯斯·羅特列克被這事駭呆

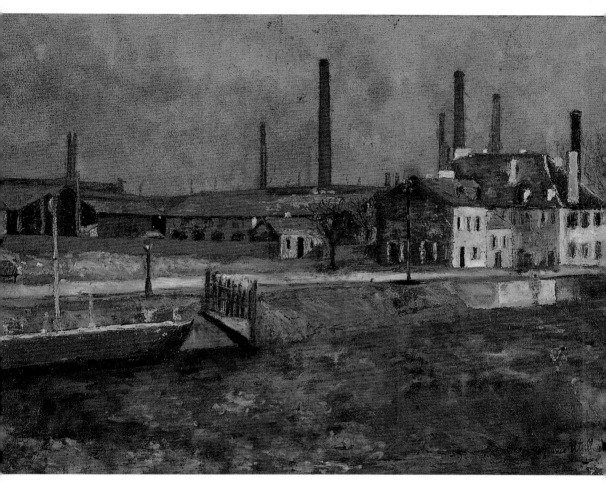

聖‧德尼的工廠　1910年　油彩畫布　54×75.5cm　東京石橋美術館藏

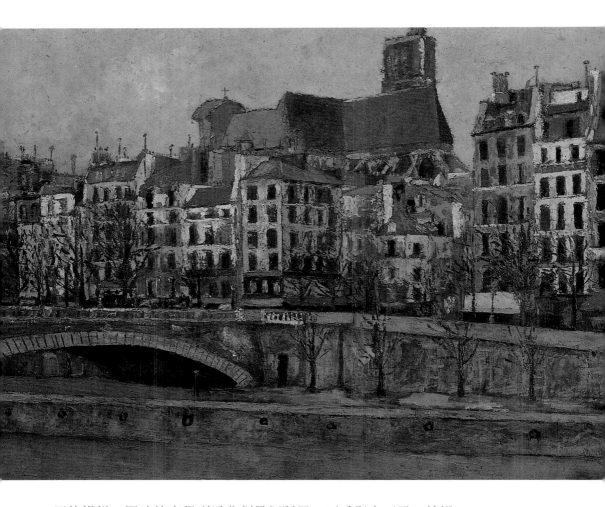

聖傑維教堂　1910年
油彩畫布　53×73.5cm
保羅·佩特里得斯藏

了的模樣，同時他察覺到這悲劇是個騙局，而受傷害不已。外祖母瑪德琳敘述說：「他再不肯走路，我費盡力氣才讓他回復正常。」其實肆無忌憚的瑪琍亞有她的苦哀，她太感受到一個私生女的痛楚，不願意接受自己的兒子是一個雜種，她要使孩子合法化，給摩里斯一個姓氏。摩里斯·郁特里羅漸漸瞭解他母親的所做所為，自感到像一個麻煩，被扔來扔去的銅板。他恨他母親，而這些騷亂的情況讓他更想接近母親。

上學的日子到了，首先是一所左弗亞提爾路的小學校，後來轉到貝克雷爾街的一家公立學校，一幀摩里斯小學生時候的照片，他穿著無袖的黑色披風，一條白圍巾，戴帽綁著鞋帶的靴子，斜背著書包，一手緊抓著一根木棒當拐杖玩，看來十分體

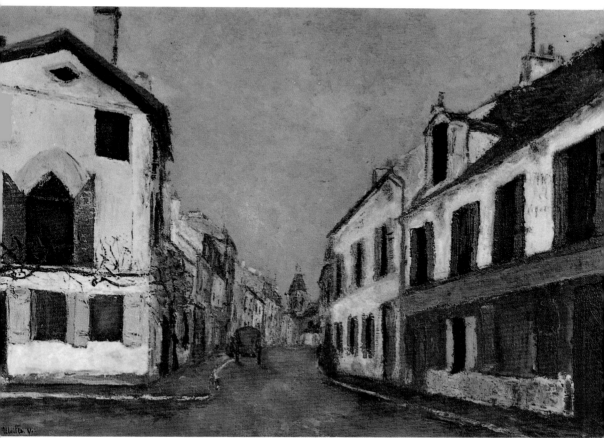

郊區路景　1910年
油彩畫布　50×73cm

面，好像家中生活很好，物質上什麼也不缺。但是在清瘦的臉蛋
中眼神帶著憂傷。在學校裡，摩里斯相當守規矩又用功學習，但
是十分關閉，唯恐同學來捉弄。蘇珊一八九一年畫的摩里斯七、
八歲的油彩半身像，顯得溫靜而沉於夢幻。

米貴爾・郁特里羅認領摩里斯・郁特里羅

　　在蘇珊・瓦拉東多位情人中，一八八三年初到底什麼人成了
摩里斯的生父？會是蒙馬特後山小歌舞酒吧「伶俐兔子」的老主
顧摩里斯・博瓦西嗎？他們有著同樣的名。這是傳記家塔巴隆在
日後寫作書中所推測的。難道是普維斯・德・夏梵？在摩里斯出
生前瓦拉東已常進出他的畫室。這是瓦拉東第二任丈夫于特的想

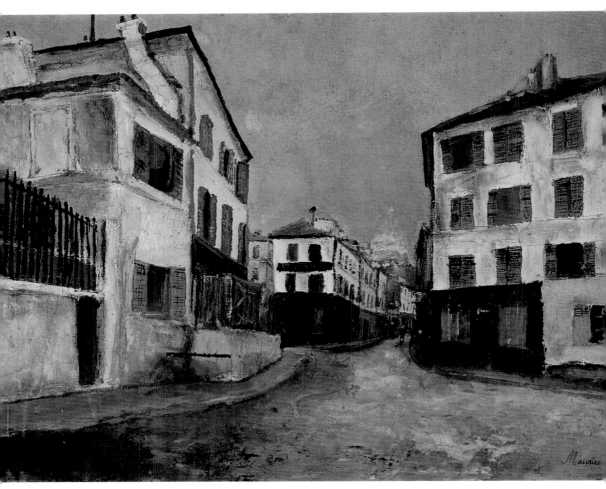

諾萬路　1910年　紙板上油畫　54×72cm　蘇黎士美術館藏

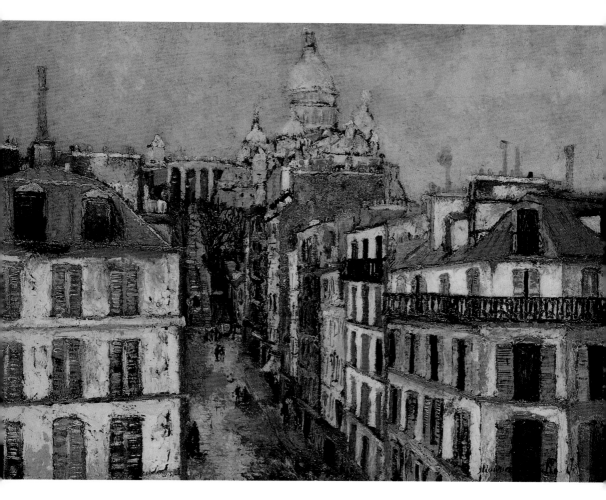

香普路　1910年
油彩厚紙
52.6×71.7cm
日本寶露美術館藏

法。而終於在摩里斯出生八年之後，一位叫米貴爾・郁特里羅的西班牙卡達蘭地方的人正式認領了摩里斯。

　　這位來巴黎遊學的新聞記者兼畫家和漂亮的模特兒之間，確實有過短暫天眞的愛戀。那時米貴爾才二十歲，不久回到自己的國家。一八八八年他再度在蒙馬特找到蘇珊，舊情重燃，一段時候同居一起，他還給蘇珊親密地畫了像。但兩人不斷爭執吵鬧。儘管他們愛情上的衝突，慷慨大量的米貴爾，對摩里斯生父不明之事常感同情，就騎士般地挺身而出，認養摩里斯爲他的兒子。

　　米貴爾和蘇珊請來兩位證人，一個餐館的職員，和一位侍者，米貴爾在當時居所地的巴黎第九區的市政廳，簽下意願書，他不只保證這個孩子承他認養，還讓他保有法國國籍。意願書如

35

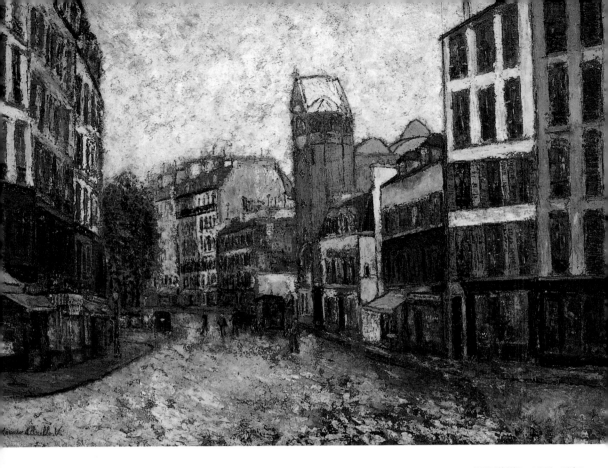

阿貝斯街　1909-10年
油彩合板
77.1×104.8cm
紐約現代美術館藏

下：

　　「一仟八佰九十一年一月廿七日，領養摩里斯，性別男，生於一仟八百八十三年十二月廿六日，於廿九日在十八區市政廳登記戶口為瑪琍・瓦拉東的兒子，父親不詳。

　　由我們，查理・保羅・奧古斯特・貝爾納副區長，依米貴爾・郁特里羅一三十六歲，新聞記者，住克里希大道五十七號一的申報而起草此文，他認養上述的摩里斯為他的兒子。……」

　　第二年三月，這位卡達蘭的男子與這蒙馬特的女子分開，自此回西班牙，不曾再到法國。接著下來是過著波希米亞日子的作曲家埃立克・撒提和一位「有辦法」又「富有」的先生保羅・穆西斯共同分佔了蘇珊的心。蘇珊選擇了舒適與安全。保羅・穆西斯把蘇珊的母親安頓到巴黎北郊彼爾菲特的一個大房子中，又買下蒙馬特後山的柯托街十二號的一部分作為蘇珊的畫室，他同時

巴黎聖母院　1910年
油彩畫布　63×49cm
巴黎橘園美術館藏
（右頁圖）

36

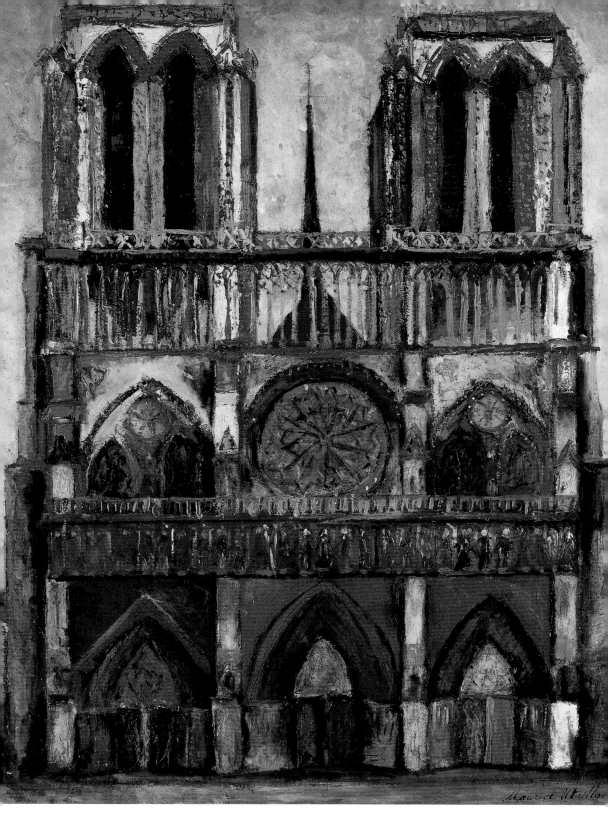

Maurice Utrillo

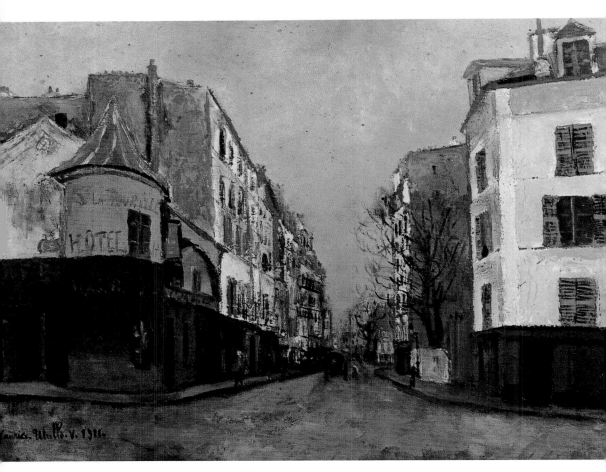

拉馬克路的小塔咖啡館　1911年　油彩畫布　50×73cm

蒙馬特柯坦胡同和石階　1911年　油彩紙板　62×46cm　巴黎龐畢度文化中心藏（右頁圖）

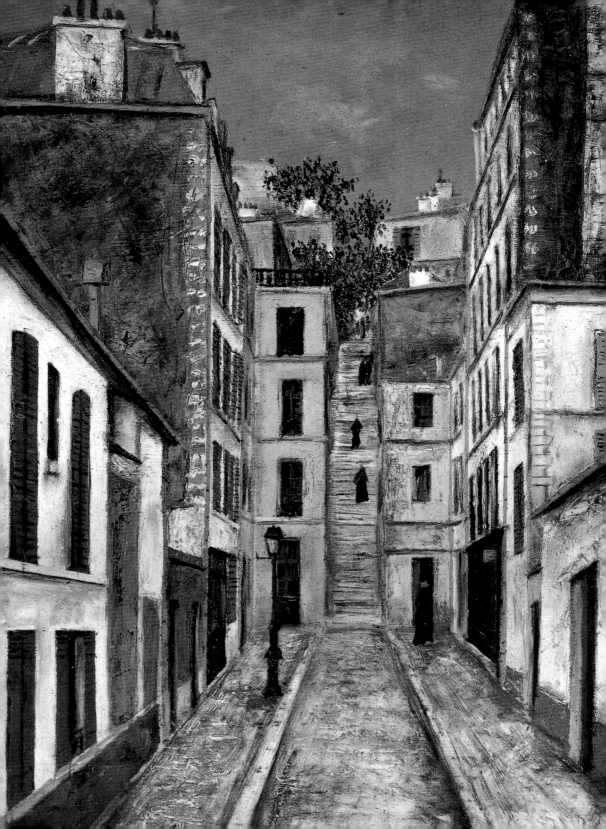

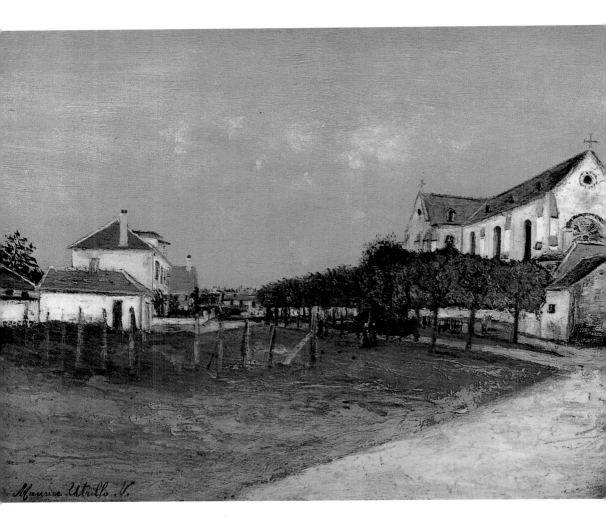

樹林－聖約翰教堂
油畫　54×73cm

出資讓蘇珊做生意。

　　小摩里斯七歲時找到一個父親，九歲多又失去他。自此蘇珊與米貴爾對互相之間的關係保持緘默，蘇珊承認她自己實在不知道倒底誰是摩里斯的生父，而米貴爾總是十分保留，在別人問起時都把話題帶開。後來米貴爾在西班牙另起家庭，有一個也叫米貴爾的兒子長大以後自稱是摩里斯的同父異母兄弟，有心把這個親屬關係確定。他保有幾幀照片，可看出父親米貴爾與摩里斯如何相像，簡直令人驚奇，還有一些信件，但這些證據似乎都不夠充分。

　　摩里斯和外祖母搬到彼爾菲特時，諾大的鄉居住屋和庭園十

分舒適。保羅・穆西斯不常來看他們，蘇珊有時來了，第二天又一早就回去巴黎，讓他感到這個家十分清冷，自己很孤單，他總是想到米貴爾・郁特里羅，相信那是他真正的父親。剛過十二歲生日的那個元旦日，他寫了一封信寄給已經離開他們快三年的他思念的父親。他以米貴爾的法文米歇爾在信上稱呼。

「我親愛的米歇爾：

我不要在新年開頭時不跟你說我總是愛你，而且整天想你。我祝願你所有想望的都能達到，但是我請求你，我想要見到你。既然你是我的爸爸，為什麼你這久都沒有給我們消息。為什麼你不想我呢？我很難過，因為媽媽總是跟我說，你再也不會回到我們身邊，而我在元旦日的今天哭著給你寫信。我一個人孤單跟著外祖母，我的表姐妹已經不跟我們住一起了，媽媽今天到巴黎工作去。媽媽很不開心又總是生病，你要認不出她了，因為她老了許多。是外祖母叫我給你寫信。自從我們住在這裡，保羅先生來過把我送到彼爾菲特學校，就沒有再來。這樣差不多三個月，我們什麼人也沒見過。我很煩惱，我和外祖母都常感到悲傷。很久了我想給你寫信，但是媽媽不給我你的地址，也不要我跟你寫信，因為她說你再也不要見我。但是今天早晨她去巴黎之前，由於我苦苦哀求，她把地址給了我，但是說她不想知道我給你寫什麼。我親愛的米歇爾，我給你寫信不是為了要你寄給我禮物，我現在已經夠大了，我不在乎這些。我只要一件事，就是希望不久能見到你，因為沒有你，我多麼痛苦。如果你跟媽媽生氣，外祖母跟我說那你就在給我寫信時在信封上寫她的名字，這樣我至少有你的消息。外祖母會親擁你，而我以全心愛你，並且以所有的力量來擁抱你。

你的兒子摩里斯・郁特里羅真是想來找你。

祖母寄給你媽媽十四歲時候的一張照片，她在一些包包裡找到的，她要你看這張照片多麼像我。只是因為媽媽知道外祖母找到這張照片，就請你看過之後馬上寄回給我們，這樣媽媽不會發覺。我再擁抱你，我的小爸爸，給我快快回信。

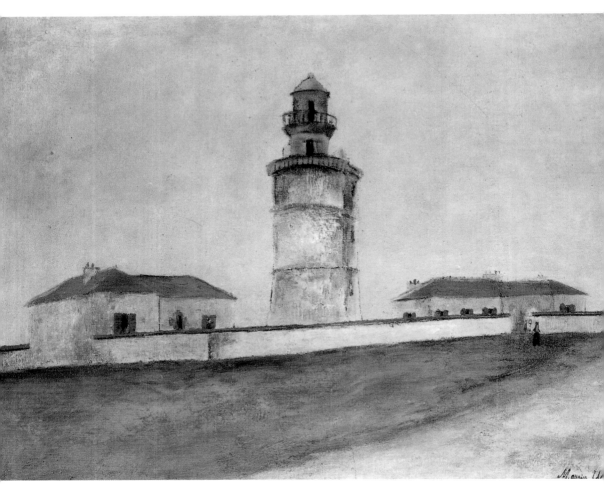

不列塔尼的燈塔　1911年　油畫　60×81.2cm

摩里斯‧郁特里羅

這裡是地址：

瑪德琳‧瓦拉東　十八聖德尼大道　彼爾菲特（塞納河區）」

這是外祖母的慫恿下摩里斯寫的信，她想到孫子跟自己的女兒一樣，沒有父親，希望摩里斯能與認領他的米貴爾再連絡上。她要摩里斯夾寄的蘇珊的照片其實是十六歲時的，這又是希望喚起米貴爾對蘇珊的愛。而這樣做都是十分殘忍，因為事情沒有結果，只有徒增摩里斯的痛苦與失望。

這年的夏天，一八九六年八月五日，蘇珊與相好了三年的保羅‧穆西斯正式結婚。

保羅先生負責摩里斯的生活和教育

摩里斯法定的父親，心中的父親一去不返。保羅‧穆西斯進入母親蘇珊的生活，也成了摩里斯替代的父親。摩里斯稱他「保羅先生」。保羅先生雖然不常接近摩里斯，但對他的生活和教育都盡了相當的責任。他除了把這孩子和他外祖母安置到彼爾菲特的一個相當體面，有庭園的大房子中，又給摩里斯上管教嚴格的私立寄宿學校。

在巴黎北郊的這個新居所，來自巴黎的摩里斯要遇碰到附近菜園人家的孩子，這裡的孩子比蒙馬特的還要調皮還會揶揄人，摩里斯在日後寫的自傳上追述他們剛搬到彼爾菲特的情形：

「一八九×年九月某一個下雨天，幾輛載滿重物的搬家的車子停在一座美觀雅緻的鄉村居屋門前，這房子座落在令人愉快，景色如畫又人們喜散布流言蜚語的彼爾菲特村莊，聖德尼大道上，旁邊有個麵包店。一位外貌優雅、高貴又莊重的年輕女子陪同著一位令人景仰的，有年歲的老太太，以及一位年輕而又可敬的男子從他們的車子下來，如此還有一個溫和看來十分有教養的小男孩。」

「這個我非常熟識的小男孩穿著十分合宜，並且戴了一頂漂亮

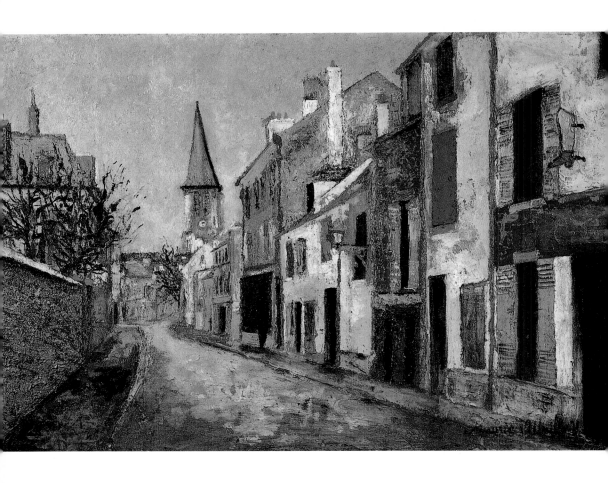

斯泰恩的路景　1910年
紙板上油畫
49.5×73.5cm

的白色軟帽。我靜靜地走過這好家庭搬家的重包裹和準備安置的
家俱，不久就感覺到一種好奇的眼光，不很懷好意的，一種小鄉
村中人的性善說長道短……。」

　　「……，這個戴漂亮軟帽的小男孩就是『我』，再說，這孩子
氣的頭飾讓我睜眼注意到，如此一個自城市又是巴黎來的小孩在
別人眼光中好像十分擺架子的樣子。」

　　「有幾個下午我出去買東西，戴著白軟帽，當然在路上，我遇
見一位和善年輕的勞動者，很留心地上下打量我，說不出的諷刺
的樣子。我想，他差一點要笑出來，我注意到這點，就很謹慎小
心地繼續前行，但是因為這鄉下年輕人一直擺著嘲笑人的摸樣，
我可能不客氣地甩了幾下手又說了幾句，那就笑得前仰後彎，
叫喊說：『喔！這小子！』自此彼爾菲特和善又愛說閒話的人，

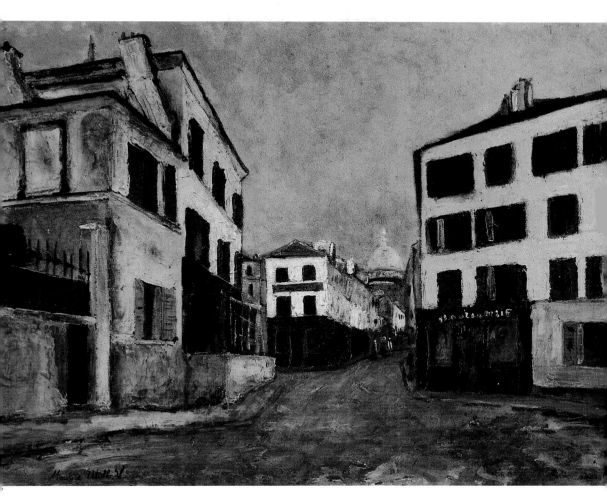

蒙馬特諾萬路　約1910年　油彩紙板　58×71cm

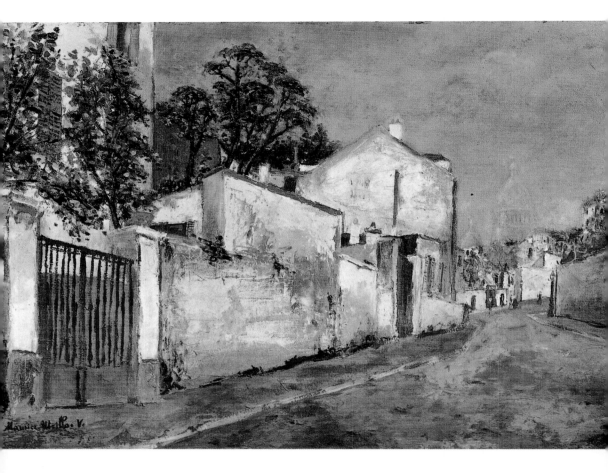

蒙馬特的路　1911年
紙板上油畫　50×75cm

開始在我這小小孩童的心目中打疑。」

「一些女人嘲著我鼻子說些欺侮人的話，他們吱吱喳喳說笑我，我打趣回應，他們把我看成一個有點不倫不類的男孩……。」

知道彼爾菲特村子的人喜歡捉弄摩里斯，爲了一個比較能接納他的環境，保羅先生把摩里斯送進一所私立學校：普呂米納學校。摩里斯在自傳上又敘述了：

「極漂亮的校舍，有一個很大包括菓園的蔬菜園，一片廣闊的草地，一個夠大的提供課間活動的天井，和一些倒是普通的教室。這樣我是這普呂米納寄宿學的走讀生，受到校長、老師和同學的熱烈接待。我開始十分高興。但是一到課間活動，吵鬧危險的遊戲來了，大家玩貓捉老鼠蠻好玩的，玩桿子、玩彈珠，用皮帶打別人的頭臉或身體其他部分，有時拳打腳踢。」

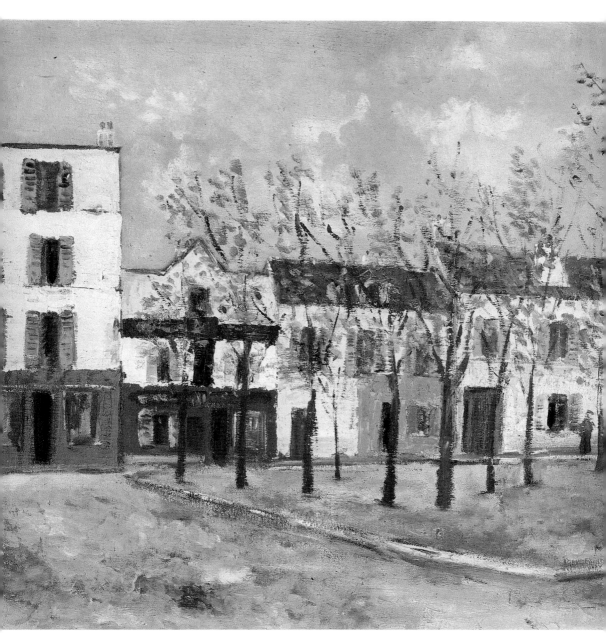

蒙馬特小崗方場　1909年　油彩畫布　60×77cm

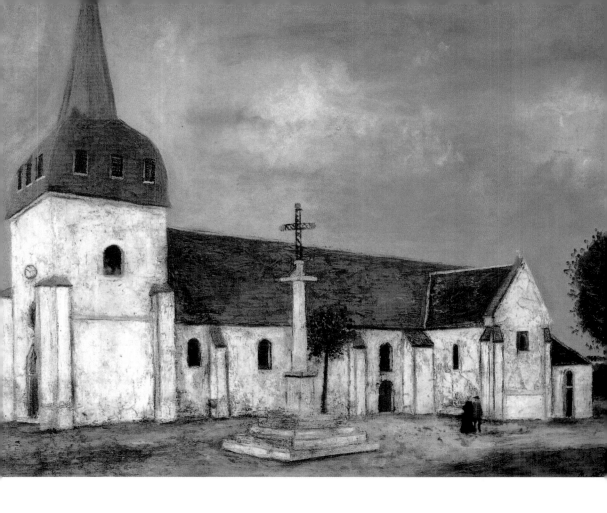

聖·伊列爾的教堂
1911年　紙板上油畫
50×65cm
倫敦泰特美術館藏

　　「那個時候我的性情還是蠻愛和平的，我儘量避開這些……。
但是經常他們對我不高興，他們叱喝我，罵我膽小鬼、傻瓜、瘋
子、蠢蛋、白痴……等等。一天有人說：好啊，就叫他『葫蘆』
（傻瓜的意思）吧！從此我是學校大家出氣的對象，我泰然自若，
總是把壞的想成好的。事情過後，我給他們糖果，為了感謝我，
他們再叫我一聲我的綽號。」

　　「我決定設法還擊，我給一個叫著『好梨』的對手畫了一個大
梨的畫……，大家把我告到校長那裡，我感到深深的悲傷。我退
讓下來，並且千方百計的做得跟大家一樣，一種傻瓜的樣子…
…，但沒有成功。」

　　多次同學的欺侮，老師的不公平處置，摩里斯在用功學習中

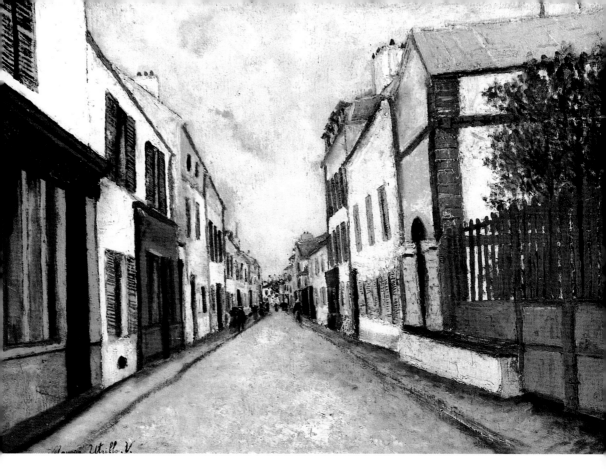

桑諾瓦街景　1911年
油畫　59×80cm

找到安慰，而成為這個普呂米納學校成績很好的學生。終於摩里斯拿到「國民義務初級教育文憑」並受到嘉獎。那是一八九七年夏天，他十三歲半。秋天以後摩里斯進入羅蘭中學。

　　摩里斯在彼爾菲特上學的模樣，由蘇珊·瓦拉東一八九四年的一幀素描留了下來，這畫題名「到學校去，摩里斯和卡特琳」。背部弓駝穿著木鞋的卡特琳可能是家中的幫佣，手拉著摩里斯，這孩子衣裝整齊，著短統靴，戴帽背書包。畫的是背影，卻可看出他低著頭，舉步遲疑，並不很情願上學的樣子，卡特琳斜瞅著他。這摩里斯十一歲同年，瓦拉東畫有另一幅十分精采的素描〈站著的郁特里羅和坐著的外祖母〉，孩子低頭看赤裸的自己，瓦拉東只以簡練的線條，些許陰影畫出，而整體是可見出畫家母親對兒子身體的無限憐愛。

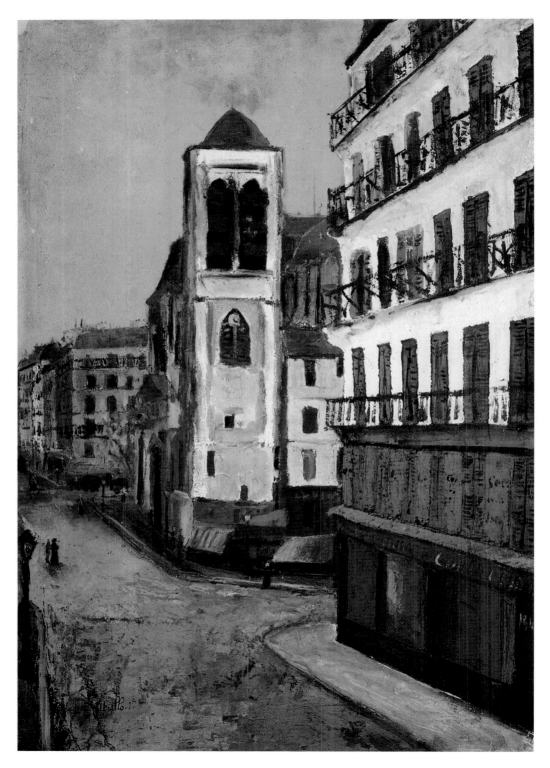

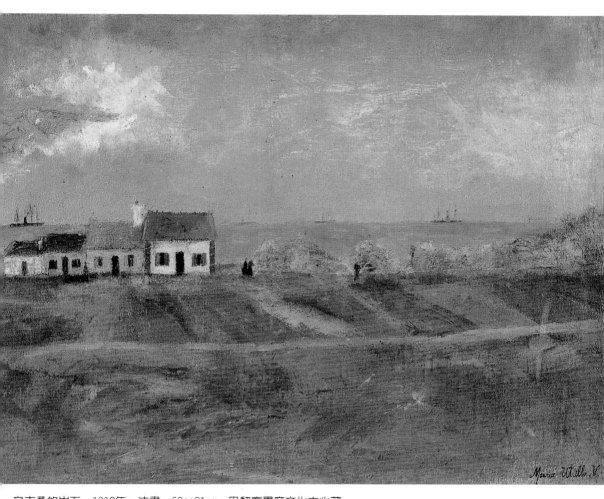

烏克桑的岩石　1912年　油畫　60×81cm　巴黎龐畢度文化中心藏

聖尼古拉德夏得尼教堂　1911年　油彩畫布　73×50cm　柏林美術館藏（左頁圖）

蒙馬尼風景　1912年　油畫紙板　35×38cm　個人藏

中學時開始喝酒，離校學習生活

　　摩里斯很高興告別他的普呂米納學校，到巴黎來上羅蘭中學（後來稱賈克・德庫中學）。初中第一年，成績不錯，法文、算術，甚至操行都得了第一獎。對操行一事，摩里斯在自傳上表示了「這個我感到內疚，因爲在期末考試時，我偷抄了書。」

　　就在這初中一年級，摩里斯・郁特里羅參加聖・查理曼節日慶典，開始嘗到了酒的美味：「一個豐盛的筵席，留下美好的回憶，醉人的紅酒前先有批啪聲響的香檳酒。」在此同時這位中學生也開始探到自由的滋味，從波爾菲特到巴黎上學。他買有火車月票，可以回家吃飯，無形中也可翹課玩樂。由於保羅・穆西斯給他零用錢，他跟同學到巴黎火車北站的咖啡館閒坐，有大人唆使他喝酒，他感到酒精令他陶醉，如此他陷入杯中物。「然後，慢慢地，我怠惰、萎靡下來，到了幾何課時學到有名的『驢子過橋』我承認由於漫不經心的關係，我變成了有點是壞學生了。行爲不軌，在上圖畫課畫石膏像的時，給監督老師扔彈子，被罰星期四或星期天不可外出，我已記不清了。總之，在面臨留級的關頭，大家決定讓我離開中學。」

　　如此摩里斯開始學習生活，他到一個英國推銷商人那裡當臨時工、跑腿、送信、聽電話、打雜，還頗得其樂。但三個月後，保羅・穆西斯安排他到巴黎的大銀行里昂信托，希望他在那裡有所發展。他上班了，抄寫數字，做些計算，也算順利。直到一天他以爲一位同事戳破了他的帽子，他把同事痛罵一頓，用傘打他的頭，把傘打壞，然後自此離開。雖然銀行上級要他回去，他還硬是不肯屈就。

　　換了幾個小工作，結果都因鬧事被解僱。保羅・穆西斯曾爲摩里斯在朋友間奔走，開始不太理他了，這位少年就自我放任，變得無精打采，十分悲苦。彼爾菲特的人開始把他看成精神不正常的人。他們搬家到保羅・穆西斯在潘頌山崗建造的新屋，摩里斯不久又跟鄰近的人打鬧爭吵。一次週末晚間的舞會上他惹了那裡的鄉下人，他們把他痛揍一頓，有時摩里斯跟這些鄉下人舉杯

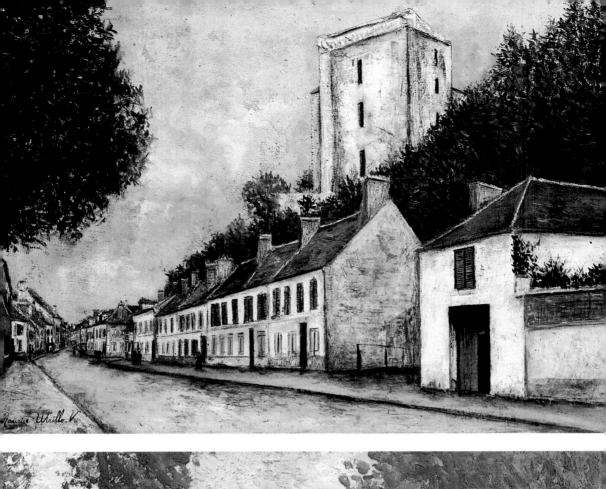

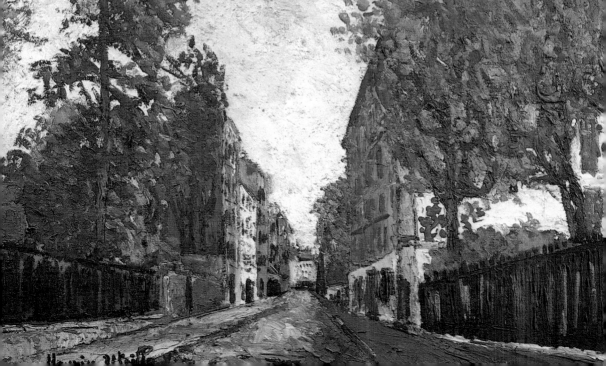

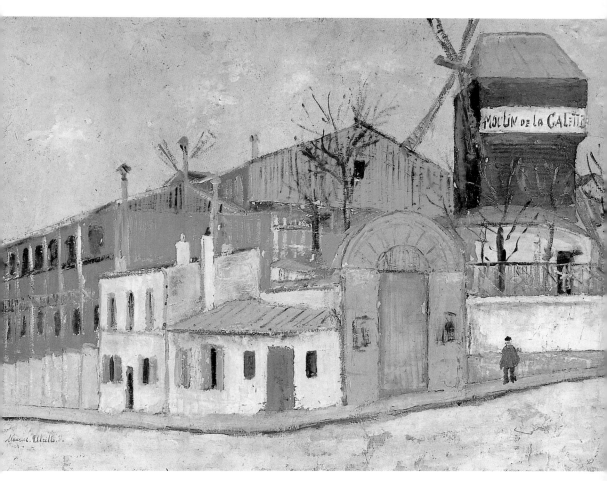

煎餅磨坊　1912年　油彩畫布　54.5×73.5cm　巴黎佩特里得斯畫廊藏

拉‧菲特‧米隆的莊園　1912年　油畫　59×80cm（左頁上圖）
聖‧端的小莊園　1910年　油彩畫布　60×81cm（左頁下圖）

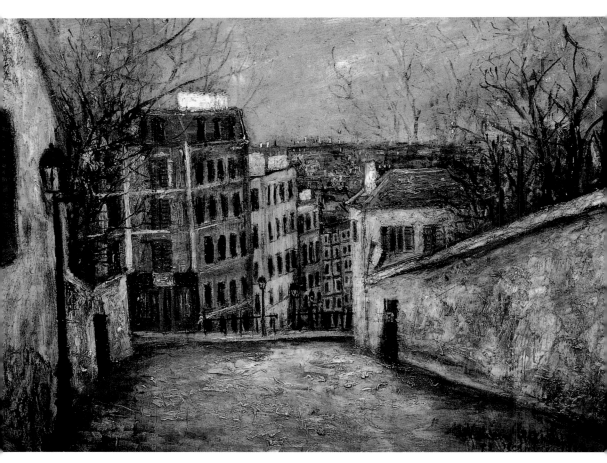

蒙馬尼街　1912-14年　油彩木板貼紙　76×107cm　巴黎橘園美術館藏

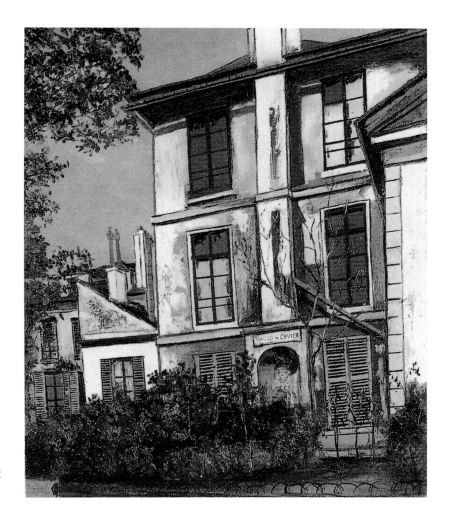

克里梅路　1910年
油畫　74×100cm

相碰，到小酒館裡飲酒，買些友誼。老實說摩里斯那時酒喝得不多，但還是經常和人罵架。他告到鄉鎮公所警察局去，別人也以法律威脅他。終於蘇珊·瓦拉東受夠了這些，把摩里斯帶回巴黎。

　　一九〇三年二月的一個寒冷的下午，一部搬家的車子停在柯爾托路十二號，蘇珊的畫室。摩里斯回到了巴黎，高興雀躍，開始又正經地工作起來，一個月大約賺三十法郎，又跑去了燈罩手工廠，一天可以賺到二至三法郎。但是喝酒的惡習未斷，工作中有差錯，又跟人起衝突，總是有事。

　　自十八歲起，摩里斯便在聖安妮醫院接受酒精中毒的治療。

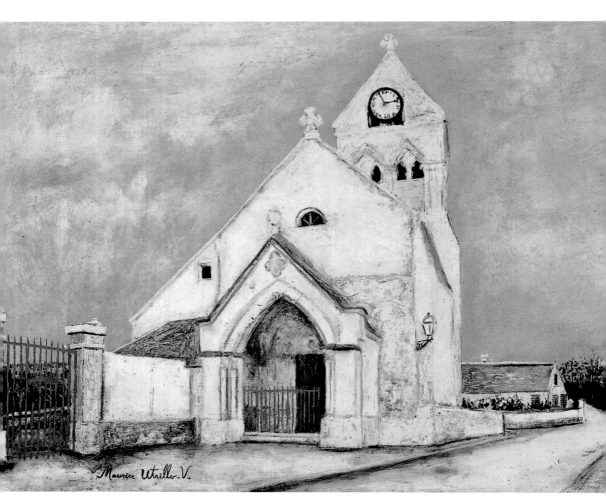

杜伊尤教堂　1912年　油彩畫布　52×69cm　保羅‧佩特里得斯藏

一位家中的朋友埃特蘭傑醫生就建議蘇珊·瓦拉東說：「把這個年輕人拉回來，給他過度興奮的神經找個鬆放之路。比如說，給他一枝鉛筆，幾枝畫筆放在他手中。為什麼您不試著讓他有點畫畫的興味？」摩里斯想：「畫畫，這是像媽媽這種女人的事！」他原很不願意畫，但母親繼父強制他服從，並沒有想到他是否有天份，是不是這事適合他。

拿著媽媽塞給他的紙筆、畫布、顏料，摩里斯隨便圖繪點東西，當然沒有人注意他畫什麼，連他自己也不在意。直到有一天，蘇珊發現他畫的風景，對他說：「你這些畫，很有畫味，不過你得要學習素描。」蘇珊自己教起摩里斯來。摩里斯顯得不很樂意學，他想，把顏料直接往畫布上塗不就得了嗎？為什麼一定要作線條的訓練？蘇珊·瓦拉東自己從素描畫起，覺得畫素描比較順手，較後她才用起顏料。而摩里斯討厭畫一個馬鈴薯要用鉛筆塗陰影這樣的事，他把紙撕掉，把紙板丟到窗外。一九〇三年摩里斯·郁特里羅所畫的素描全部不見。

二十歲時開始塗鴉的摩里斯·郁特里羅是什麼模樣。蘇珊·瓦拉東的一位朋友，略指導過郁特里羅的鄂澤形容了：「他的臉長而骨感，他的眼睛灰藍色閃著微微顫抖的金光，有點夢幻，好像什麼都怕，也什麼都不怕，這樣給他一種溫柔又渺遠的感覺，他是在內心夢幻與事物現實之間搖擺不定的人。他天真的微笑似乎在祈禱或在哀求，幾絲褐色的鬍，長在下巴。他的樣子修長而出眾，讓人想到是葛利哥畫中的人，有著女孩子和貴族的氣質。這樣的人註定要坎坷也註定是藝術中人。」

蒙馬特山上認真作起畫

保羅·穆西斯在巴黎北郊蒙馬尼附近潘頌山崗造了一個相當闊綽的別墅。蘇珊·瓦拉東雖然把兒子搬到蒙馬特，但他常來往郊區巴黎兩地跑。一九〇三年，摩里斯·郁特里羅開始畫他熟悉的彼爾菲特，蒙馬尼一帶，也畫巴黎塞納河景聖米歇附近。這時他只是隨興畫著，不太意識到要做一個畫家這回事。一九〇四

年，又因酗酒住院治療，出院後整天混日子無所事事，令他自己也生氣。終於：「某個夏日的一天，我無聊得夠可以，突然有了一個叫人討厭又可說是美妙的靈感：我帶著一個紙板，幾管顏料和汽油，因爲沒有其他油料，就這樣認眞練習起這個吃力不討好，叫著繪畫的這門藝術，在十分蒙馬特趣味的景點作畫。這是我這門外漢凡夫煩惱的開始。」

「我的起步相當艱難，我所接受到的恭維是一些顛三倒四的小民的謾罵挖苦，但我更加堅持繼續。我開始賣兩法郎一幅畫，漸漸地我投入了這個生涯。」郁特里羅又再自傳裡這樣寫著。其實他天生能畫畫，不論他畫巴黎或郊區，他很快把一個景處理妥當，有時揮筆即成，有時閑緩畫出，在他架起畫架的周圍還是會吸引某些看熱鬧的人，說一、兩句好話，很快地他一下筆就成了一幅傑作了。

保羅‧穆西斯看到繼子的作品，十分驕傲，突然間充滿希望。他把摩里斯的畫給他認識的經營生意的老闆們看，他們以不貴的價錢買下，裝飾他們的辦公室。這是郁特里羅最初的顧客。

蘇珊‧瓦拉東帶了兒子畫的一幅巴黎塞納河岸風景，到阿貝斯方場角落老城街四號的一家畫框店，想要換一個畫框，店主安佐里先生把這畫掛在店面，當時活躍畫壇的竇加、瑪莉‧卡莎特、席涅克去買框時都注意到這位年輕畫家的畫。賣舊貨的塞拉老爹和開肉店的賈克比拿到郁特里羅給他們看的畫，覺得可以得到畢加方場小酒館門口兜售給閒逛的人，就這樣後來支持郁特里羅爲他寫傳的塔巴隆，買下他的第一幅收藏〈艾飛爾鐵塔〉，當時他花了十個法郎。

賣畫的事變得有那麼回事了。當拉費街畫廊的老闆克羅維‧撒勾特以三法郎一幅的價格買去幾幅紙板畫，放在剛到巴黎沒幾年的畢卡索的畫旁邊。不久這個專門嗅探年輕畫家的被當年畢卡索的女友費爾南德稱爲「老狐狸」的畫商，以五或十法郎買去郁特里羅的蒙馬特景到瑞士賣到十五法郎。到一九〇九年，一幅〈巴黎聖母院〉被一位叫利伯德的人看上，蘇珊‧瓦拉東出價五十法郎，他買了以八十法郎轉賣。這一年，郁特里羅在自傳裡寫說

聖‧瑪格利特教堂
1910–12年
紙板油畫
72×50cm（右頁圖）

60

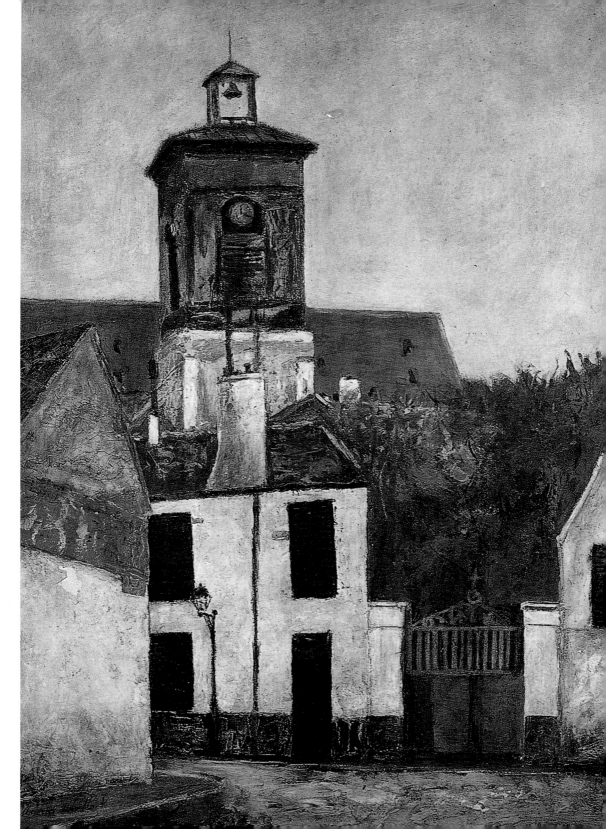

一位「明智又嚴肅的藝術愛好者」以兩佰法郎買去了他的兩幅風景。但是郁特里羅不是完全可以靠賣畫過日子。他還需要到巴黎阿姆斯特丹路的一家廣告公司當臨時繕寫員，每天賺三十到四十銖。

郁特里羅一起步畫畫便十分印象主義風，有人說他受畢沙羅影響，但是他說除了他媽媽的畫，他什麼人的畫都沒見過，他認為自己的藝術獨來獨往，「無天，無法」，但由自己的真性情來引導。他作畫速度很快，一九○三年秋天到一九○四年冬天他就畫了大約一百五十張紙板或畫布上的作業。他首先在畫上簽名「Maurice Valadon」或「M.U. Valadon」。自1906年起他簽上「Maurice Utrillo V.」這樣總是留有他母親的影子，好像他的作品需要某種標籤。在作畫時，摩里斯逃離他酗酒的苦惱，但是還是深繫著他的戀母情結。

大家看郁特里羅的畫，除了覺得有點畢沙羅的樣子以外，也讓人想到席斯里。他自己懷疑了：「當我想，我，像什麼人呢？我自問，像席斯里嗎？為什麼是席斯里，我不懂，對這位大師我什麼也不知道，但是我聽我母親說過，而我重複唸這個名字。人在開始畫畫的時候都是很愚蠢嗎？」郁特里羅並不是愚蠢，他是不安，在他畫蒙馬特景點，意識到要成為一個畫家之時，他已經知道繪畫的艱辛。除了母親之外，據說母親的畫友如鄂澤（Herge）與基才（Quizet）也指點了他一些。但他究非科班出身，在沒有真正師承而又懷疑自己的時候，喃喃唸著席斯里的名字或會得到某種支持的力量。

一九○七年冬天至一九一○年的秋天，郁特里羅畫了七百幅沒有人物的風景。他發現到近蒙馬特的巴黎北郊聖端的街景很有趣味，也覺得聖德尼的工廠可入畫。他更對巴黎城內及遠近郊的大大小小教堂著迷，從巴黎聖母院大教堂、聖心堂、聖傑維教堂、聖梅達爾教堂畫到郊外維里爾、勒·貝爾，甚至遠到漢斯的大教堂。他畫教堂的遠景、近景、側面與正面，不論是街景或教堂，一九一○以前，郁特里羅喜歡畫斑剝的牆面，似乎泥濘地，和不甚晴朗的天空。僅僅是天空就可以透露他的天才。他後來的

聖尼古拉德夏得尼教堂
1912年　油彩畫布
73.4×54.5cm（右頁圖）

62

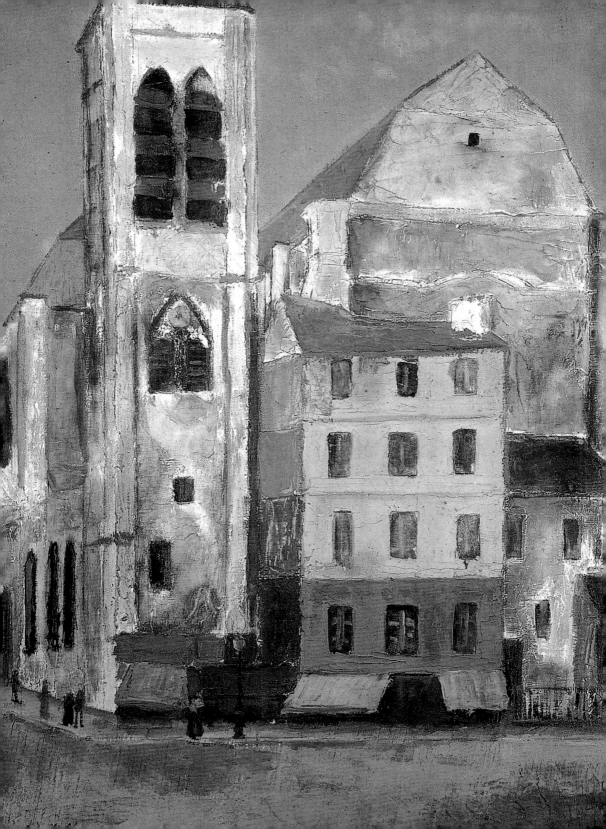

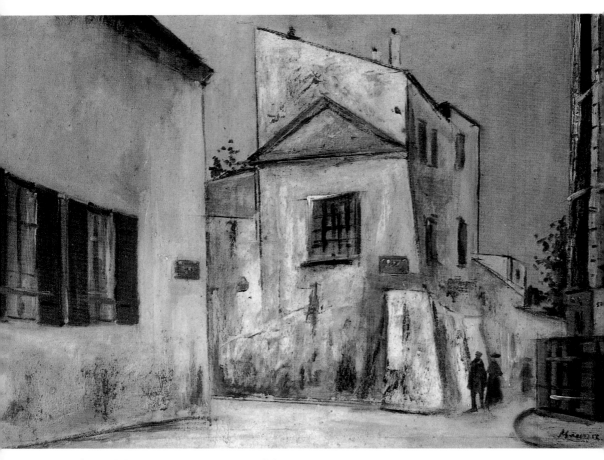

音樂家貝利奧茲的房屋　1912年　紙板上油畫　52.5×75.6cm

拉‧費爾‧昂‧塔爾德諾瓦的教堂　1912年　油畫　81×60cm　巴黎市立現代美術館藏（右頁圖）

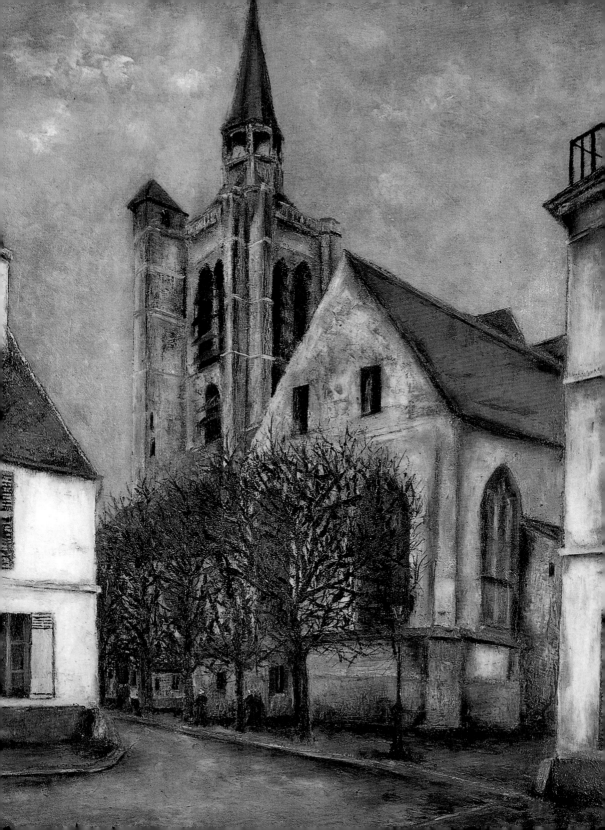

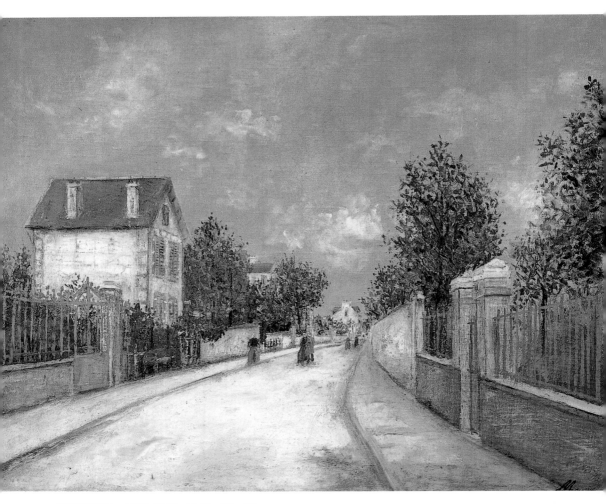

桑諾瓦街景　1912-13年　油畫　60×80cm

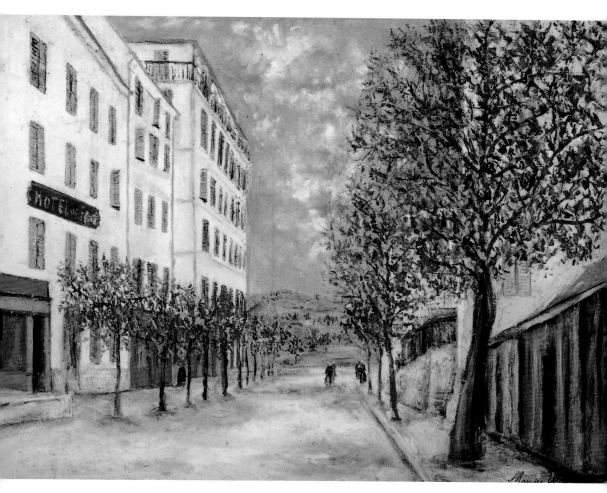

寇爾鐵街　1913年
油畫　68×81cm

好友藝評家法蘭西斯‧卡爾科寫說：「這些灰沉的天空，充滿濃厚的雲氣，低沉、重壓，好像要吸收光，然後又將光釋放。」他又說了：「在他初期的作品中天空很有重量，有點鉛白色，在晨早的時候，像是斷頭台的反光。另一些，由於其沉重密實，讓人想到一些車站的大廊，那裡火車的濃煙吞吐，造成層疊墊子一般的黑煙。」一九一○年以前，郁特里羅的畫作研究專家稱其為「厚塗時期」。

好友于特與母親相好，酗酒鬧事

　　一九○六年的一天，一個叫安德列‧于特的年輕人在蒙馬尼

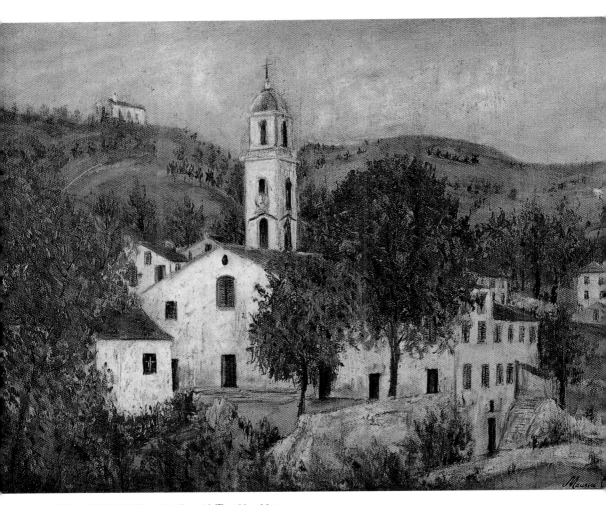

科西嘉穆拉多教堂　1913年　油畫　60×80cm

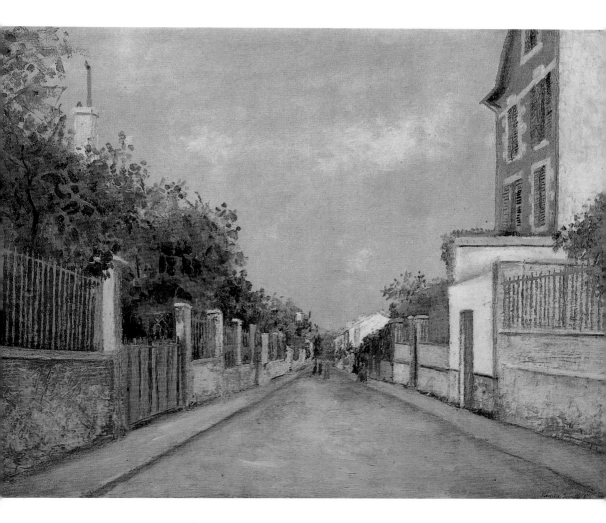

桑諾瓦街景　1913-14年
油畫　60×80cm

的鄉村散步，看到田野另邊有一個奇怪的身影，那是郁特里羅，
不知是在畫畫，還是酒後醉倒，于特陪伴他回家，自此兩人成了
好友。于特比郁特里羅少兩歲，也畫畫，他常來找郁特里羅給他
一些建議。較後于特常進出蒙馬特柯爾托路的畫室，無形中與蘇
珊‧瓦拉東有相當多的接觸。一段時日之後，于特與瓦拉東為鍾
情，相好起來，一發不可收拾。終於一九○九年，蘇珊‧瓦拉東
與保羅‧穆西斯分居，兩年後正式離婚，然先與于特共賦同居，
當然，包括跟郁特里羅和外祖母瑪德琳同住一起。他們搬到瑪德
琳最初開洗衣店的格爾瑪死胡同，後來回到柯爾托路。一九一四
年，大戰爆發，于特赴前線作戰之前，與大她廿歲的瓦拉東正式

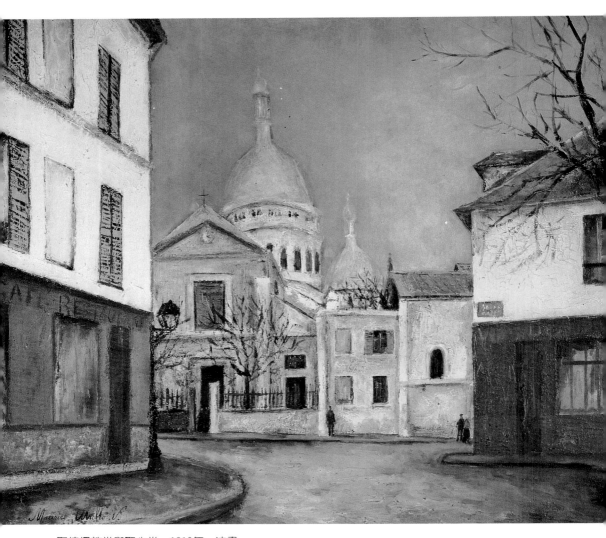

聖彼得教堂與聖心堂　1913年　油畫

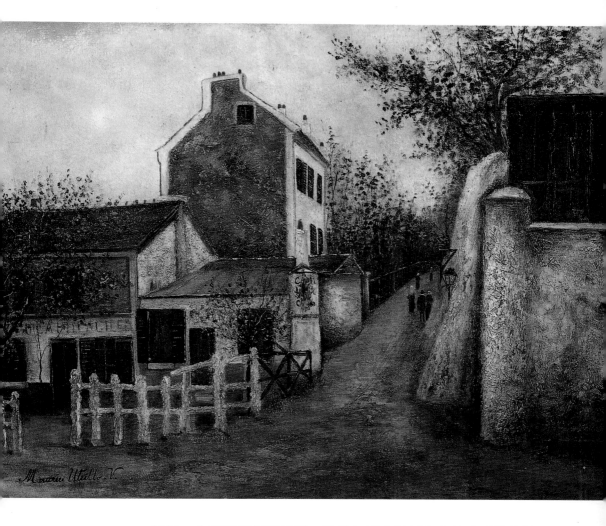

伶俐兔子小歌舞場
1913年　油畫
60×81cm

結婚。命運捉弄郁特里羅，比他年紀小的好友竟然成爲他的第二個繼父。

　　自從知道母親與好友戀情之事，原已心靈脆弱的郁特里羅更受打擊。雖然同住一起，他彷彿同時失去好友，再一次地失去母親。在對母親的愛與恨的情緒矛盾中，郁特里羅比任何人都強烈，他在自傳的序言中以極度狂熱的言辭囈語著他對母親的崇拜：「這位在我靈魂深處神聖的女子，我如同對女神般地景仰與讚頌她。這是一個美善正直慈悲又忠誠的崇高人物，一位絕代佳人，可能是這世紀最大的如畫一般的光輝。這位高貴的女子總是在最嚴格的道德權利與義務的訓令中把我帶大。」「不幸地，我沒

都洛澤路　1913年
紙板油畫　58×60cm
（下頁圖）

71

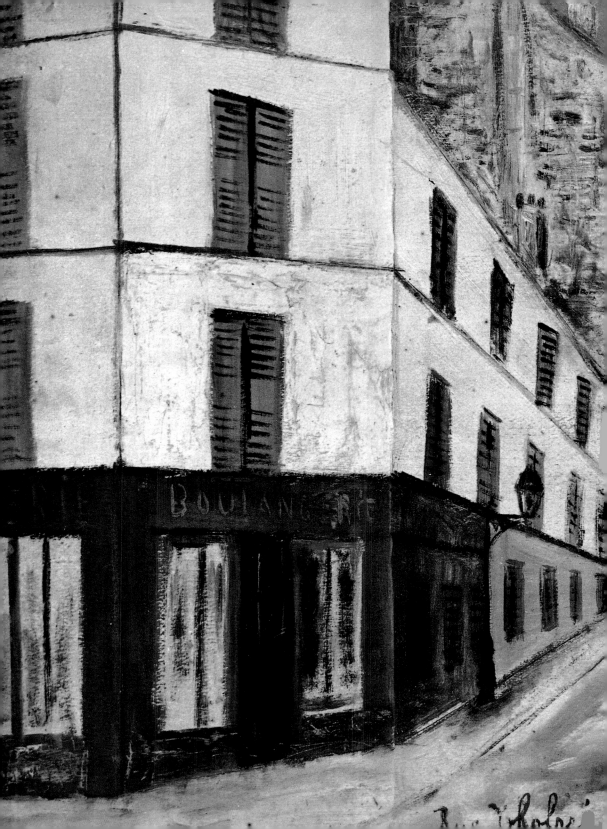

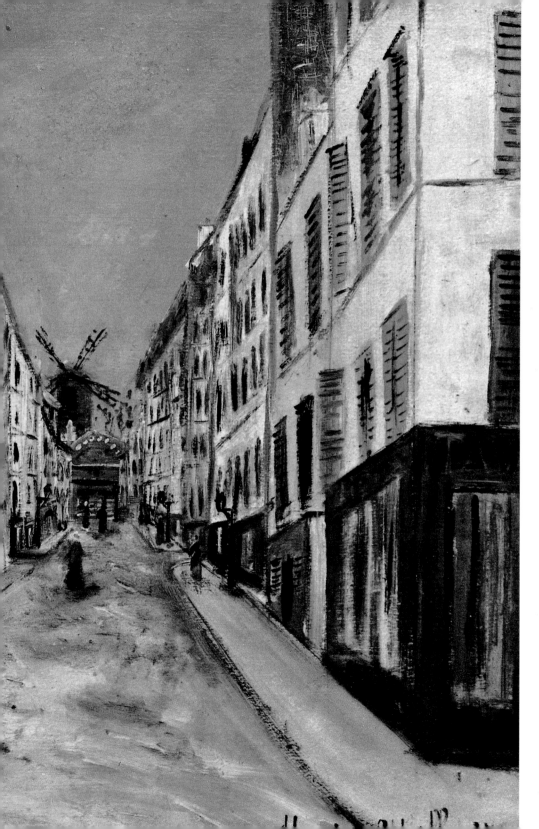

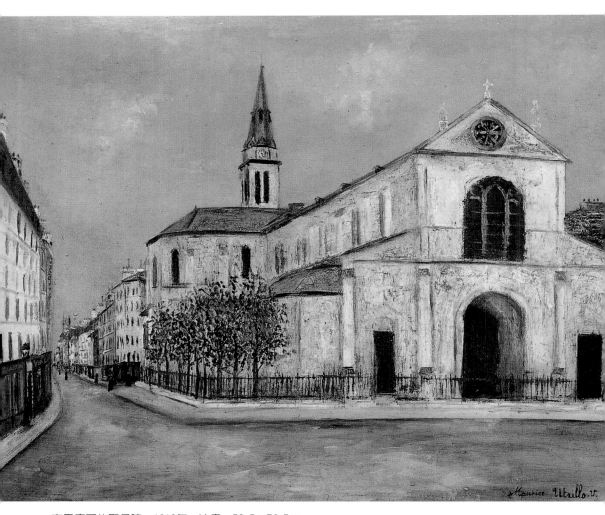

克里庸固的聖母院　1913年　油畫　58.5×76.5cm

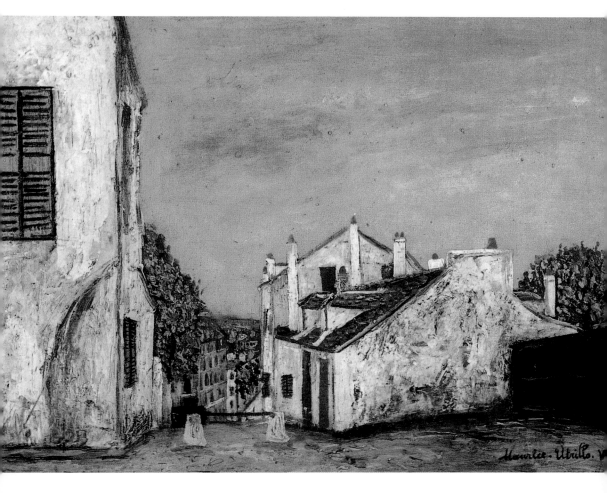

蒙馬特，咪咪・潘頌的家
1913年　油畫
56×75cm

有追隨她的耿耿忠告，我放任自己在頑強不敵邪惡的路上，由於
與不潔、淫穢的人來往，那些像是讓陰險者親易眼睛的討厭的海
妖。而我呢？一株已略枯萎的玫瑰，弄成一個可憎的酒鬼，成為
公眾的笑柄和看輕的人。」「可悲啊一百個可嘆，……願生育我的
人原諒我。」

　　這種做兒子對母親誇大、怪誕的讚頌之辭並不符合蘇珊・瓦
拉東騷動的生命。摩里斯・郁特里羅把她崇高化，把她推想到聖
潔的天國，而他明知那裡沒有她的位置。既然他並不能擁有純潔
的她，就把她撕碎，從自我搗毀開始。在蒙馬特的小酒店，他喝
得醉醺。而他口頭上仍頌揚母親而自己加倍自責。但許多次大醉
之時，他什麼也拋開，完全沒有顧忌，打撞鬧事。於是郁特里羅

75

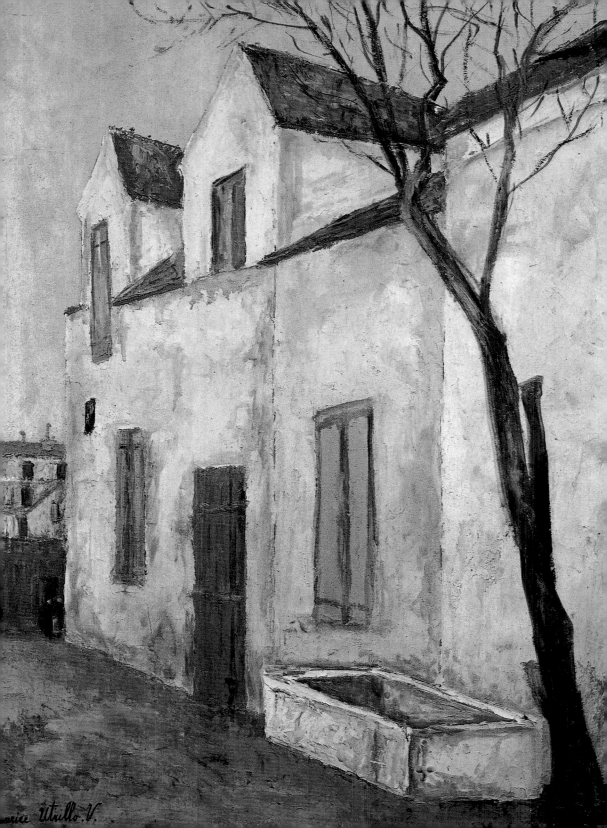

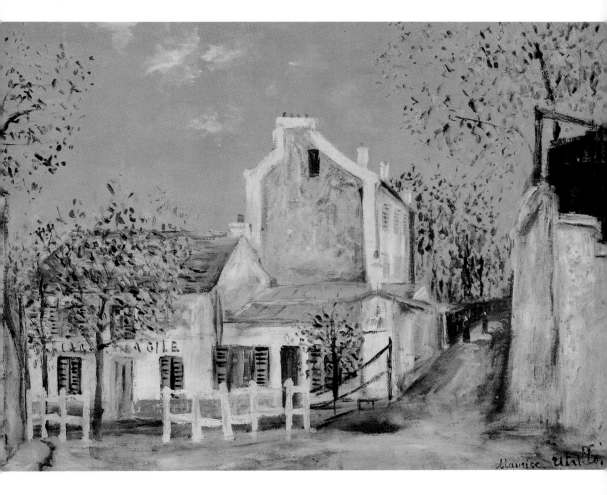

蒙馬特「伶俐兔子」小
歌舞場　1914年　紙板
上油畫　58×78cm

德布瑞園圃　1914年
油畫　72×63cm
（左頁圖）

除了被送到警察局拘禁，還進精神病院治療。

　　依研究郁特里羅的專家塔巴隆說，這位酒鬼是在廿歲而非十九歲時，第一次嘗到受拘禁的煉獄之苦。第一位繼父保羅・穆西斯由公寓的門房與一位七十二歲的老太太陪同申訴到蒙馬特附近的派出所，口供紀錄中，一句嚴重的話是：「他打破房間的玻璃，手拿著小刀直衝向他母親。」警察局下結論說這個年輕人得了神經錯亂症，應有特別治療，不能留在家中。自此摩里斯・郁特里羅被貼上神經錯亂的標籤，常被帶到緊急醫護室，在那裡過夜，然後送到像「聖・安妮」這樣的精神病院。

　　于特住到瓦拉東與郁特里羅的家中之後，郁特里羅借酒澆愁，而出亂子的事更為頻繁，有時完全越軌，做出有傷風化的舉

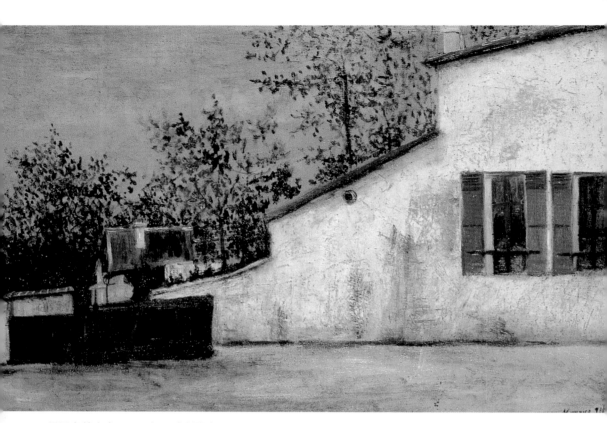

貝里奧茲之家　1914年　油彩畫布　46×73cm

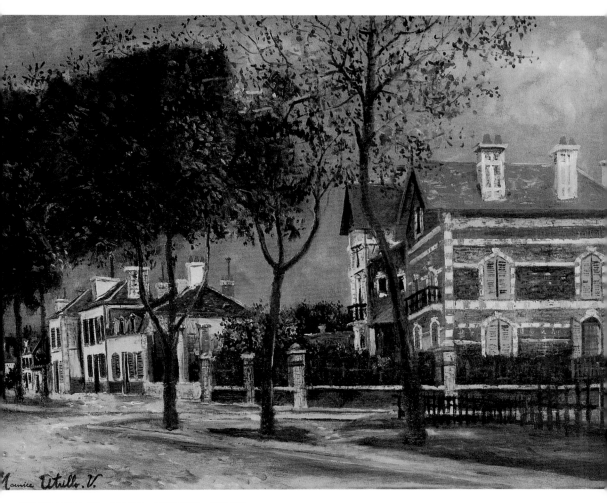

諾瓦的卡諾大街　1914年　油彩畫布　50×65cm

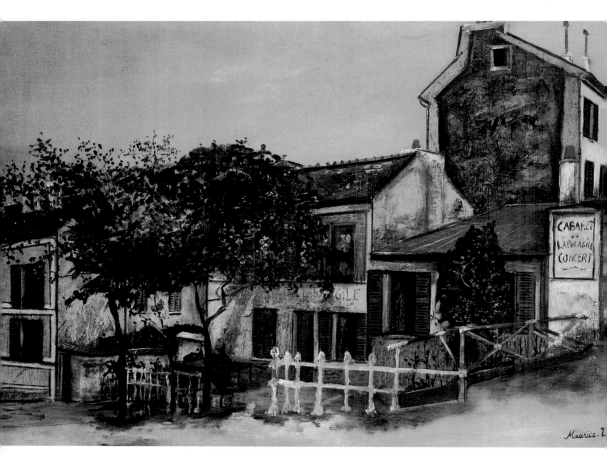

伶俐兎子歌舞場　1915年　油彩厚紙　52×75cm

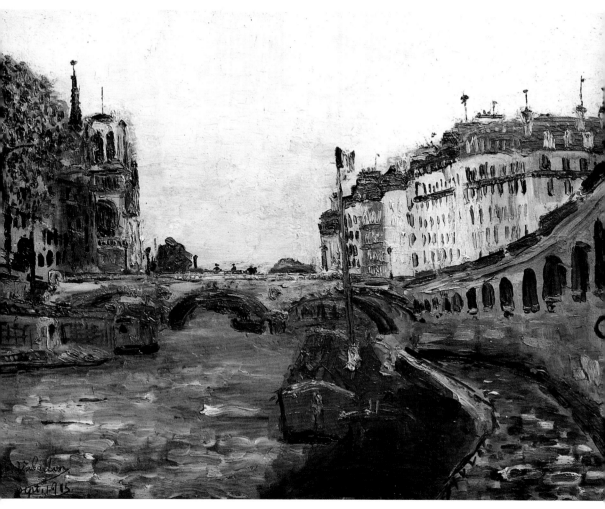

巴黎聖米歇塞納河堤　1915年　板上油畫　40×52cm

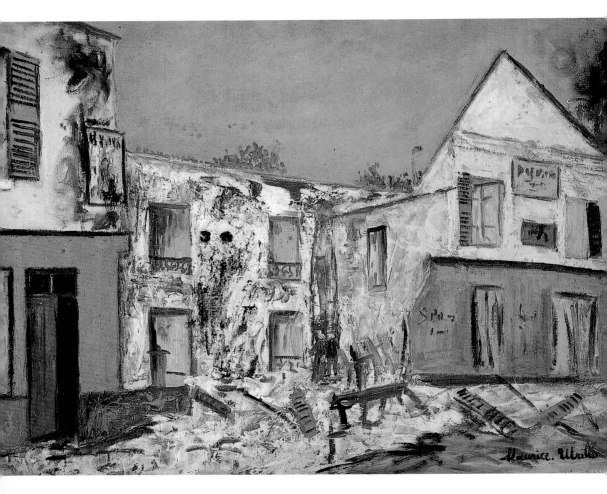

轟炸後的房屋　1915年
油畫　58×78cm
蘇黎世科勒畫勒藏

動。譬如：一九一一年的四、五月間，他因讓褲襠半開，被控暴
露－有意裸裎其性器。除了罰金，又把他送到精神病院一個月。
這時郁特里羅畫畫，在蒙馬特已經有相當的人知道，而且已經在
兩年前參加過秋季沙龍，而還鬧出這樣的事。這些在自傳中郁特
里羅都以誠實懺悔的心情寫下。

　　一九一二年與一九一三年，郁特里羅兩次被送到桑諾瓦的一
個醫院去治療酒精中毒，這個醫院在一個安靜而且可以遠眺的小
山丘上，郁特里羅在那裡倒是十分高興，他寫說：「我在那裡受
到很好的招待，絕佳的食物，有清純無菌的水當飲料，很舒適的
房間，大片的園林和許多種娛樂，在午餐與下午四時允許抽菸和
喝咖啡。」

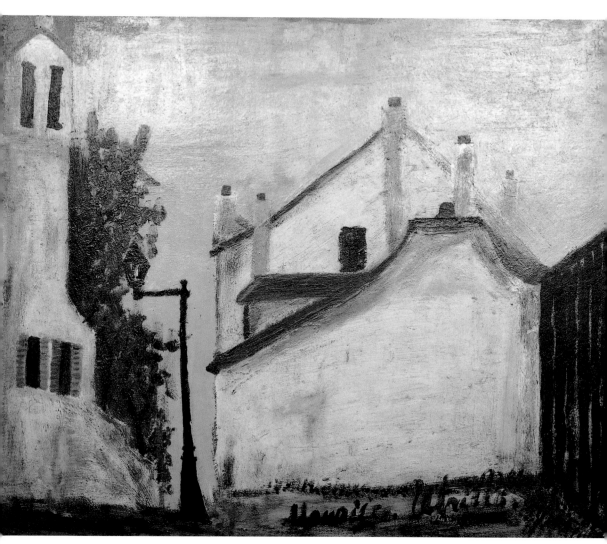

蒙馬特咪咪帕遜之家　1915年　油彩紙板　53×64㎝　個人藏

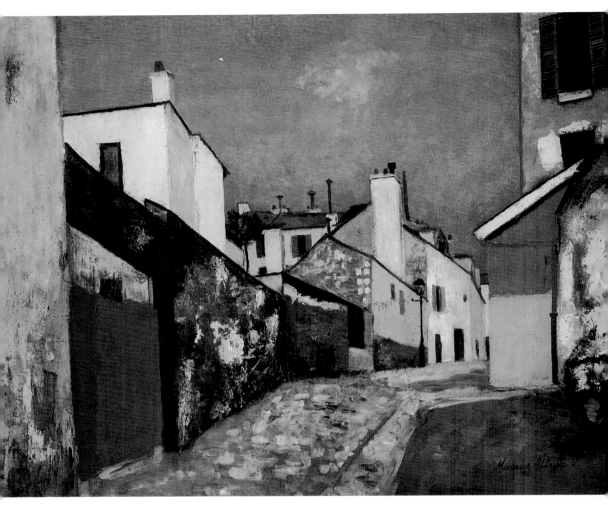

袋形小徑　1914年　油彩畫布　65×81cm

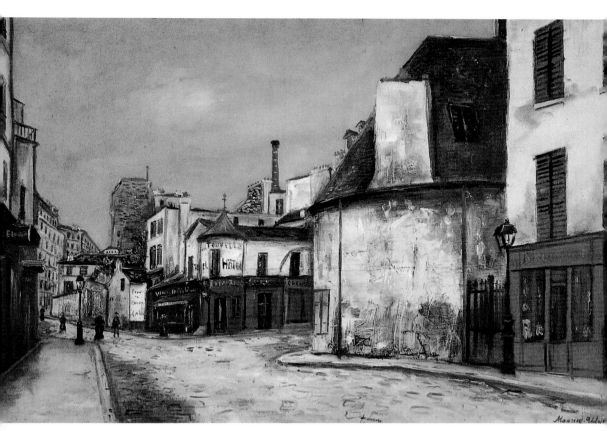

蒙斯尼街　1915年　油彩畫布　60×92cm

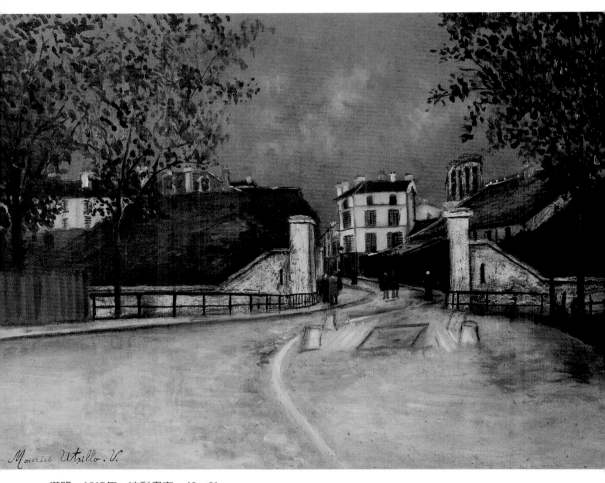

Maurice Utrillo. V.

道路　1915年　油彩畫布　46×61㎝

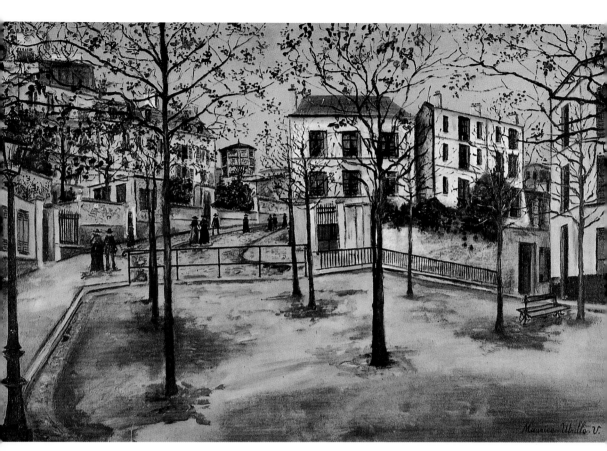

拉維尼揚廣場　1916年　油彩厚紙　62×92cm

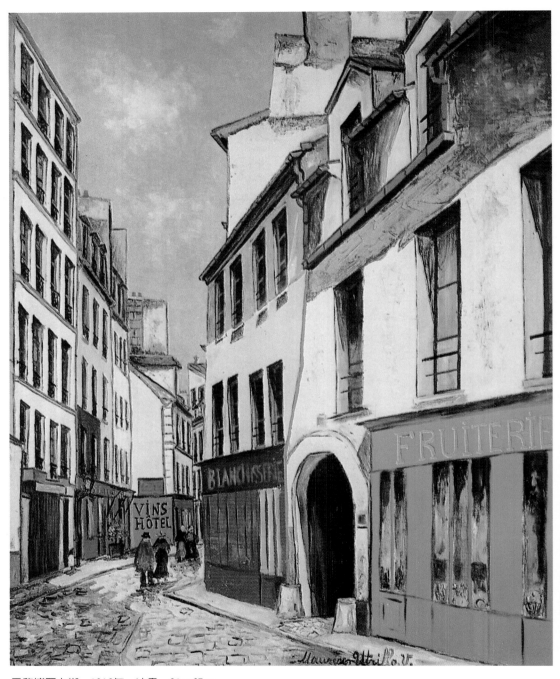

巴黎博羅卡街　1916年　油畫　81×65cm

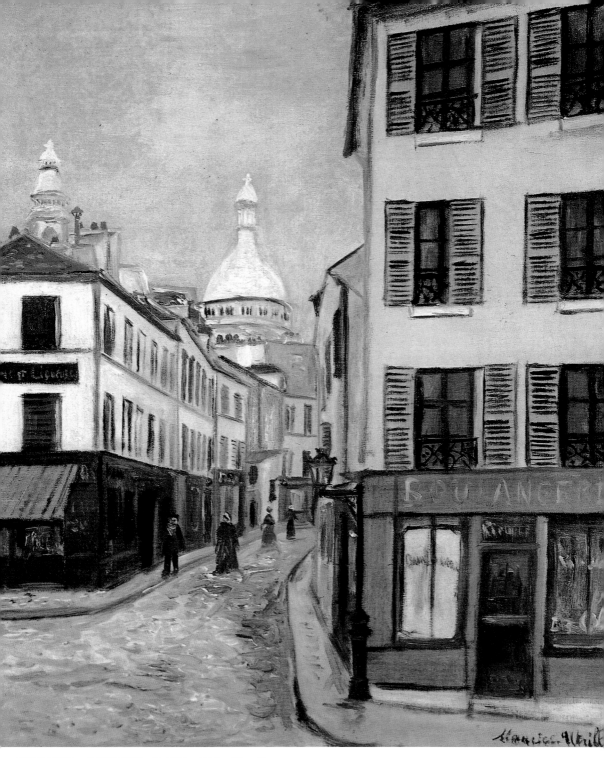

蒙馬尼的聖・普斯提克路　1916年　油畫　55×46㎝

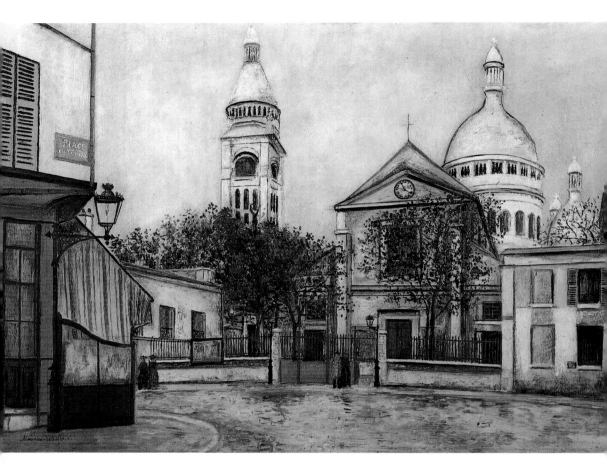

小崗方場和蒙馬特聖心堂
1916年
紙板油畫　53×75cm

　　郁特里羅的酒癮並沒有被治好，一九一四年十二月的一個晚
上，畫家酒後用一個鍋子攻擊一位住在蒙馬特後山的太太，並且
敲破附近一個警火器的玻璃。警察把他抓去，蘇珊‧瓦拉東第三
天才接到通知，夾帶著事發第二天他給母親寫的一封信。

　　「我非常親愛的母親，我請你原諒，我要再一次讓你難過憂
傷。總是該死的酒精，這個惡質的魔鬼及瘋狂的肇事者。你可能
已經知道了昨天發生了令人遺憾的事情。我現在承認由於在酒精
中毒的威力下跟人爭吵，在可笑出氣的情況下我打破了火警警示
器的玻璃……。特別跟你詳細描述我的惡蹟經過是無用的，只是
我在警察局拘禁處小醫護室被看管著，我十分悲苦反悔我這討厭
的弱點所給我的不幸後果。我再一次懇求你原諒我。請你，因為
你是那麼好，而你總是教我要好。不久再見，我的好媽媽，我用

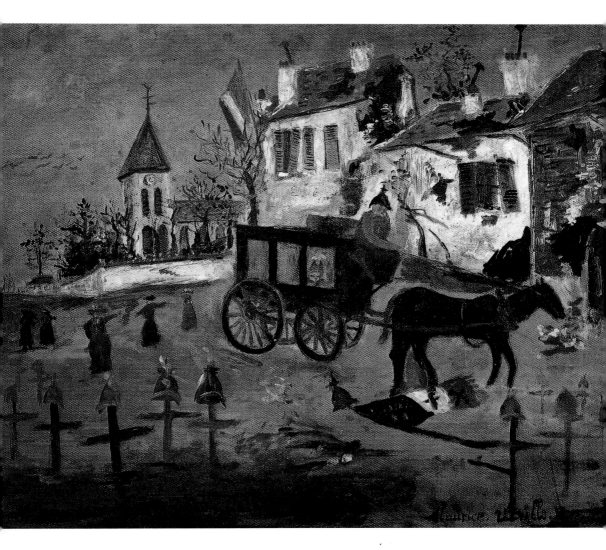

我說過我要戰到最後一
匹馬　1917年
紙板油畫　47×60cm

全心擁抱你，也擁抱外祖母，我希望你們都好。如此，愛你的兒
子摩里斯·郁特里羅。」寫這樣信的畫家時年31歲。

努力推銷作品，走向白色時期

　　能夠買酒喝醉到爛泥鬧事，口袋裡應該有幾個銅板。郁特里
羅一邊做點小工，一邊畫畫，設法賣一點。為了買酒他在推銷自
己的畫作時還頗為賣力。畫框店的老闆安佐里不是時時買他的
畫，拉費街的撒勾特也會拒絕了他的風景。一個下雨天，郁特里

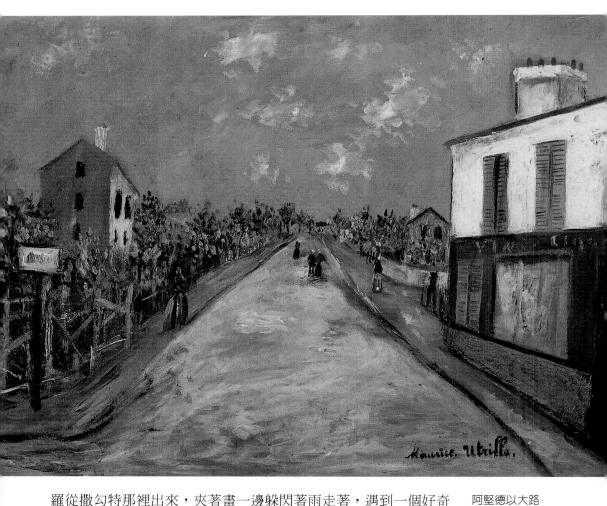

阿堅德以大路
1916-17年
紙板油畫　59×78cm

羅從撒勾特那裡出來，夾著畫一邊躲閃著雨走著，遇到一個好奇的人回應他的搭訕，郁特里羅就在一棟樓屋的大門邊，把畫給了那人看，那人正是大畫家畢沙羅的兒子，何等幸運！蒙扎納‧畢沙羅答應他很快給他找來買主。第二天清晨五點鐘，摩里斯就乘著破馬車趕到蒙扎納的家門。蒙扎納‧畢沙羅後來敘述說：「他蹣跚進來，撞到傢俱，摔了半跤，把頭撞進一個櫃子後。我和我太太費了好大的力氣才把他拽出來，他帶來卅幅畫。」更湊巧蒙扎納‧畢沙羅要介紹的畫商正是已經買過了郁特里羅〈巴黎聖母院〉的利伯德。這促成利伯德在一九一○年給郁特里羅一紙買畫合同，而在一九一三年為他開了第一個畫展。

　　在與利伯德正式合作之前，趁巴黎羅亞街德呂葉畫廊為另一

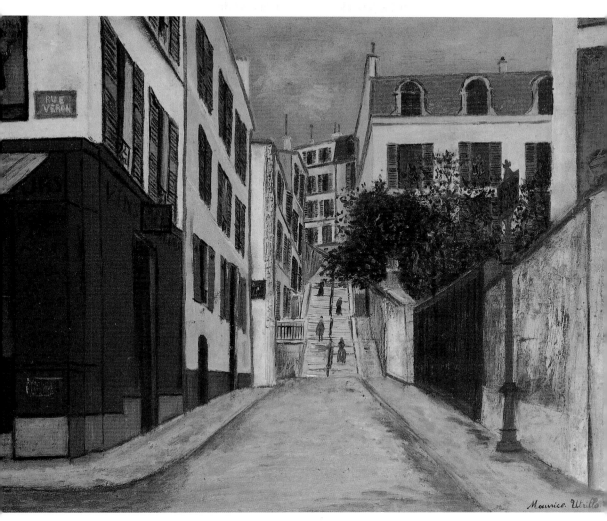

藝術學院小路　1916年　油彩厚紙　50×62cm

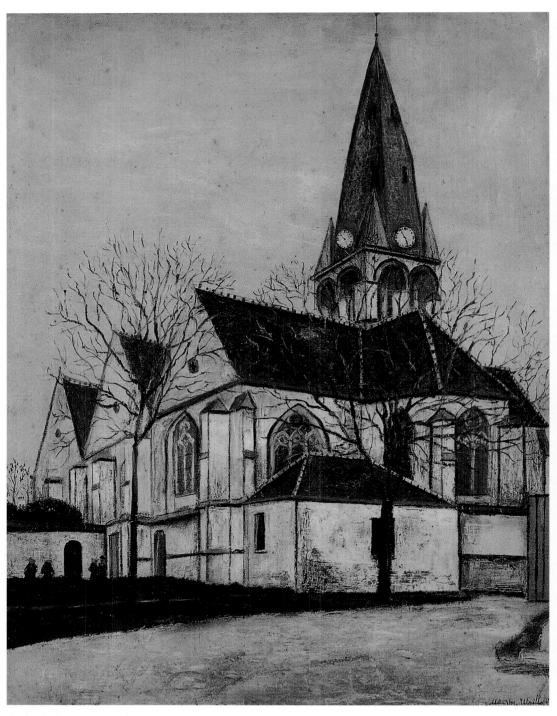

郊外的教會　1917年　油彩畫紙　65×50cm

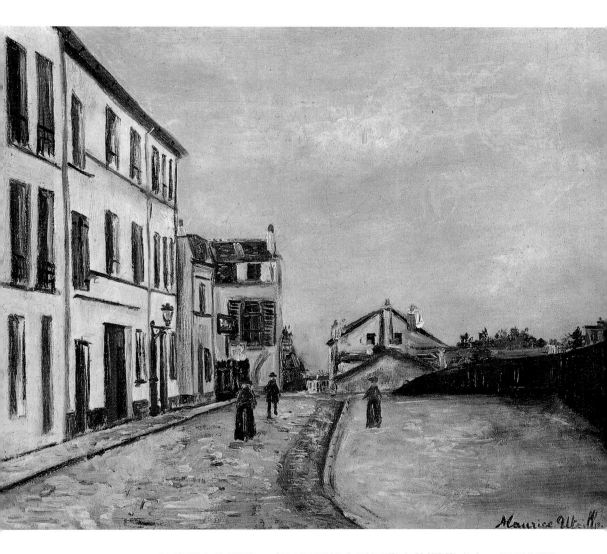

路　1917年　油畫
46×55cm

個藝術家作展覽，摩里斯居然在這展覽會的開幕式中，眾目睽睽
之情況下，出示自己的作品。爲了打發他，畫廊的會計以四十法
郎買去一幅〈蒙馬尼樹上開花〉。而他並不罷休，就在畫廊的門
口，叫賣起自己的畫來，他打了一個廣告牌寫著：「畫幅展覽並
出售」，外加「摩里斯‧郁特里羅的畫，每日二時至七時，在該依
家（他蒙馬特的朋友），保羅‧菲瓦爾一號，巴黎十八區。」這是
千眞萬確之事，因爲有人拍下照片。郁特里羅戴著貝雷小帽坐在
一張小板凳上，四周擺著他的風景畫。一位目睹者後來說：「他
叫喊著：一百鉢一幅畫，我賣得比裡頭的畫便宜。因爲他衣衫襤

95

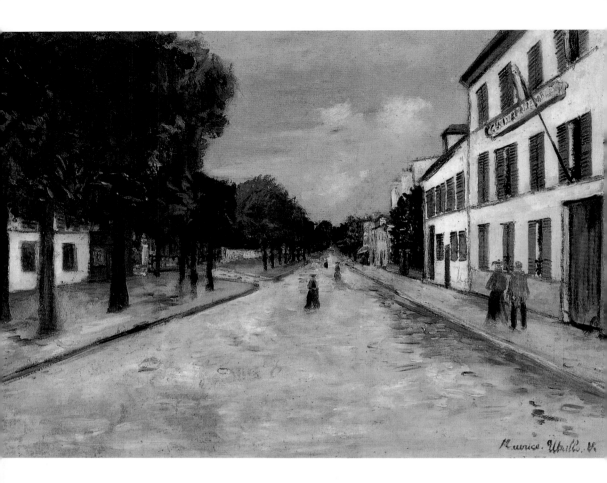

猶太城的警察局
1915-17年　紙板油畫
51×75cm

褸又價格離譜，沒人向他買。」

　　利伯德對郁特里羅的行動作為感到擔心，想要專斷他的作品，就把蘇珊・瓦拉東找來，因為她是畫家的母親，又是他的老師。雙方先繁文褥節起草了一個合同。合同上寫定是畫商把買畫的款數交給蘇珊，而蘇珊要接受畫商所訂的價格。為了防止郁特里羅私自賣畫買酒，蘇珊還要負責保管他的畫作。第二天郁特里羅梳洗乾淨，穿戴整齊，由母親陪同到利伯德的畫廊準備簽字，但結果因合同苛刻，除了畫價之外，還有一些囉囉嗦嗦的規定。他惱火了，大吵大鬧之後，逕自夾了一些畫到塞納河路的馬賽爾先生家去另碰運氣。蘇珊與利伯德討價還價，但最後不得已退讓下來，因為需要錢給摩里斯治療酒精中毒之疾。

　　在此前後，郁特里羅開始找女人，也在女人圈中找到他畫的

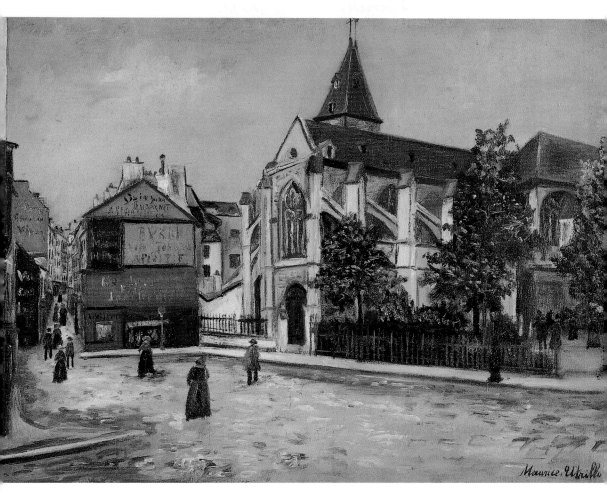

巴黎的聖米達教堂
1918年　油彩畫布
46×61cm

買主，他在後來的自傳上寫著：「一九一一年十月底一個晴朗秋
天的早晨，偶然將我的步子帶到一個有模樣又殷勤待客的屋子。」
那裡他看到一個嘉布里爾・德・埃斯特的招牌，一種熱切的渴
望，他衝了進門，一個金髮可以讓八月麥子嫉妒的女子張開雙臂
擁抱他。據他說，這女子是各種藝術品的愛好者，郁特里羅給她
看自己的畫，她又請教了一位懂藝術的建築師，認爲他的畫可以
收藏，於是開始買他的畫，並請畫家常常光臨。郁特里羅喜出望
外，遇到了紅粉知己。這位金髮紅粉歡場女子叫瑪琍・維琪爾。
一段時日，她給郁特里羅相當的溫柔，也對他拳打腳踢。無論如
何，郁特里羅追憶在瑪琍・維琪爾那裡，他有過美好的時光。而
瑪琍・維琪爾擁有他的作品足夠讓她在一九二二年在保羅・居雍

姆畫廊開了一個頗氣派的展覽。展出郁特里羅卅五幅畫。

郁特里羅繼續喝酒，他以紅酒、香水、酒精來麻醉自己，在一九一二年六月送到桑諾瓦醫院接受治療的時候，瓦拉東和于特不得不向利伯德開口，要他多給些錢。儘管瓦拉東苦苦陳情，利伯德不肯多付，後來想不能丟掉這隻會下金雞蛋的母雞，便接受每月直接匯三百法郎給桑諾瓦醫院雷維鐵加醫生，作為病人住院的費用，每個月以一定數量的畫交換。

郁特里羅相當喜歡桑諾瓦這個地方，在治療期間他有時可以自由外出散步，畫了一些桑諾瓦醫院附近的街景。雲淡風輕，安靜的街道，遠處有幾點人影，白色的屋牆間錯著綠調的欄柵和樹，這些畫有著輕盈又微妙的色彩變化，看來令人舒適愉快，像是一種釋放。是在這個地方郁特里羅的藝術成熟起來，開始他著名的「白色時期」繪畫。

由於治療奏效，他到蒙馬特朋友一位從事化學工作的朋友在布列塔尼的家，在一個叫烏維桑的島上，「這個可怕的常有船難的土地」。他母親和于特，三人同行。這次旅行並不愉快，「這個島離大陸有六里之遠……，海岸布滿暗礁。我到達的時候，天氣陰慘，真不幸，某種悲傷或鄉愁之感佔據了我整身。這塊不毛之地，除了苔蘚和幾片薄薄的牧草，幾乎沒有什麼植物。」他帶回的風景，像「烏維桑的岩石」，確實十分荒疏，但輕淡藍綠色調的海與草地，透明的天空，增加了他的白色時期繪畫的豐富。

他繼續畫蒙馬特一帶，〈克里庸固的教堂〉、〈伶俐兔子〉、〈都洛澤街〉以及其他街景。在一些畫中，他十分細心地畫寫，他在牆上讀到的字，紅酒和甜酒的商標，戀愛中人的名字，穿了箭的心，還有他還幽默地在煎餅磨坊的欄柵上寫著：「藝術圖畫製作，擅長風景，色彩優雅，在摩里斯·郁特里羅的家，十二號柯爾托街，巴黎十八區，請防仿造。」

郁特里羅第一個重要的展覽由利伯德為他在黎須盤斯路尤金·博洛畫廊舉行。那是一九一三年五月二十六日至六月九日。展出卅一幅作品。大多是一九一二年和一九一三年所繪，有〈蒙馬尼的教堂〉，多幅〈桑洛瓦的街景〉和〈聖·勒·塔維尼風

普瑞斯勒谷地　1918年
木板油畫　66×51cm
巴黎市立現代美術館藏
（右頁圖）

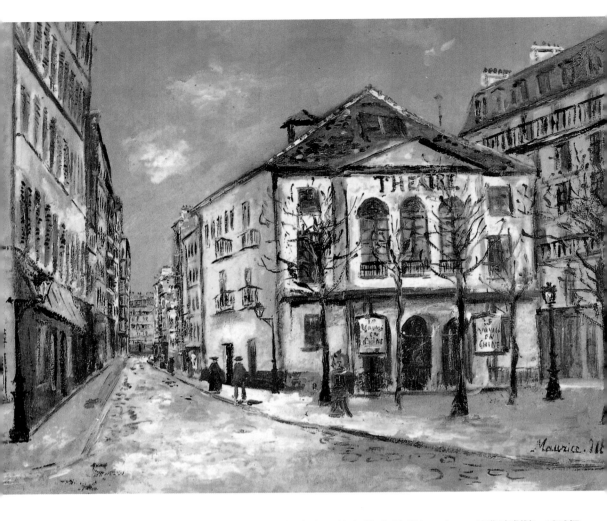

景〉、〈夏特的聖・埃孃教堂〉和一幅〈羅斯科夫的小教堂〉，多
幅巴黎，特別是蒙馬特的景色。這些畫是白色時期繪畫的最好作
品。郁特里羅把調色翻轉，將筆觸放寬，用畫刀壓出白色的顏
料，而爲了要加強這種白色效果，他混用石膏和膠，讓牆顯得更
眞實。

　　石灰讓郁特里羅著迷，法蘭西斯・卡爾科問他：「如果你離
開巴黎一去不返，你要帶走什麼？」郁特里羅回答說：「一塊這
樣的石灰塊，你可以觸撫可以看，讓你回想巴黎。」我滿腦子裡
只充滿石灰塊，眞正的石灰塊，給我美妙的效果，但那會裂的，
很快就裂了。我曾渴望眞實，眞想把草、樹葉這些眞實的東西黏

工作室劇院　1918年
木板上油畫　56×74cm

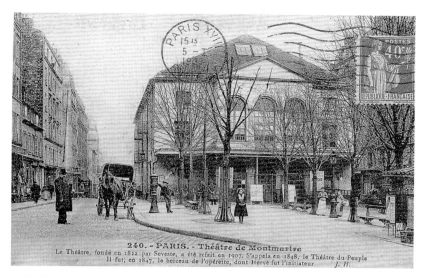

240. – PARIS. – Théâtre de Montmartre
Le Théâtre, fondé en 1822 par Seveste, a été refait en 1907. S'appela en 1848, le Théâtre du Peuple
Il fut, en 1847, le berceau de l'opérette, dont Hervé fut l'initiateur J. H.

在紙板上。

　　雖然利伯德在目錄的前言上寫滿溢美的文辭，巴黎評論界並
沒有談到這個十分有特質的展覽，而群眾也沒有注意到。這還不
是郁特里羅成名的時候。只有兩幅畫以七百法郎賣出。利伯德慍
慍然，而推銷畫作的事讓郁特里羅累了，就和母親及于特到科西
嘉渡假去。

　　「科西嘉是個景色如畫，風光宜人的地方，什麼都不缺，海、
山巒、森林和遍布的草叢⋯⋯。」郁特里羅在那裡從驢子上掉下
來，但畫了一些傑作，如〈科西嘉穆拉多教堂〉，金色透明光下小
樹散布山丘，天藍而寧淡，幾乎是一種神聖的溫柔。「科西嘉的
路則光線比較強烈，紅色的屋頂突顯於自在的土地。這時郁特里
羅的畫輕柔寧靜，充滿精神感悟。」

住到該依老爹家，借用風景明信片構圖

　　清朗寧靜日子很短，科西嘉回來後數月，他又酗酒鬧事受拘
禁。一次大戰爆發，與他年齡相當的人都上了戰場。當然郁特里
羅不夠資料為國效勞，他受動員不久即復原回家。雖然他具有愛
國情緒。外祖母瑪德琳於一九一五年去逝。一九一七年蘇珊・瓦
拉東到里昂地區找于特，他在戰場上受傷，在那裡療養。母親把

摩里斯托付給該依老爹。該依老爹住在保羅菲瓦爾街一號。他原是一位警察退休下來，在蒙馬特，蒙馬尼三十三號管理一家小旅店，兼咖啡館，摩里斯在跟母親吵翻之時，常就避難到他那裡。現在母親不在蒙馬特，摩里斯很高興住回該依老爹家。他說：「那裡，至少不會沒完沒了地花天酒地和夜間遊蕩。」

法蘭西斯‧卡爾科認識郁特里羅，即在該依老爹的家，他一九一二年的一篇文章裡寫說：「我第一次見到郁特里羅不是在街上看到他那衣衫襤褸蹣跚而行的樣子，而是一個冬天的晚上，在小山頂上，在該依先生的家。該依先生那時負責看顧郁特里羅避免他在外面有越軌的行為。」他接著描述：「房間中擺有一張床、一把椅子、一面鏡子、一個畫架靠向蒙馬尼街還有一盞沒有燈罩的簡陋的燈來照亮牆壁。」

一次大戰中的巴黎，母親不在身邊的酒鬼畫家給這位詩人朋友的回憶是：「郁特里羅放下他的鉛筆和尺，一種混合著嘲弄與認命的畏縮的微笑似乎僵化在臉上，像是痛苦的抽搐。何等的微笑，我會一輩子記得。可以說是一個蒼白的面具，橢圓形的眼睛流露著光，一種溫和又柔順的眼光，差不多是一個孩子所有的。而撇著嘴的線條就要洩露出他的苦楚。不，這不是一種微笑。在這裡我們讀到太多機械的造作的神情，別有懷意的拘謹、掩飾。」

關在幾公尺見方的小房間裡，郁特里羅自明信片的景色找靈感作畫，他具備了圓規、角規、鉛線和刻度的尺，他知道運用這些工具，他畫的房屋站得住腳。他說：「用這些玩意兒保險錯不了。」而且，他記得他孤單地坐在街邊的走道上，絕望地看著那些拒斥他的家屋的門，他曾整晚流蕩街頭，望著都洛澤街的百葉窗板，拉馬克街的廣告牌，一個大門邊的欄柵，雨中閃光的路燈，還有由蒙馬特從山下通往山頂的百階石梯，凡此種種都已銘記在他的腦海裡，明信片一參照，這些景物全都活現了起來。

有一些時候，蒙馬特的人知道摩里斯的畫還有些名堂，又開了展覽，已經開始改叫他「摩里斯先生」，而非像以前那樣逕自叫他「摩摩」。自從傳出他借用風景名信片作畫的事，大家對他漸有的尊重又跌入谷底，他們說他放大照片作假，簡直是欺騙，眼中

聖里士迪克路　1919年
油彩厚紙　74×54cm
（右頁圖）

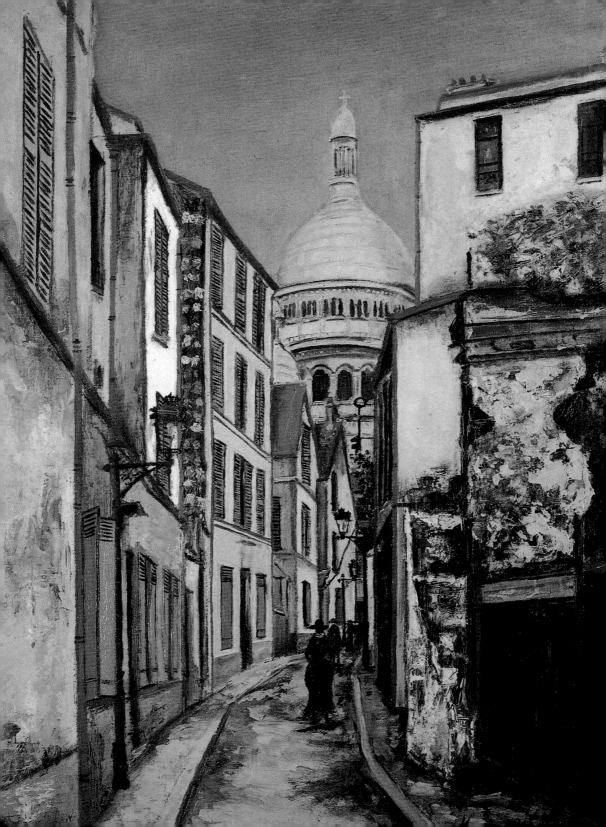

無人。這種壞名聲跟隨他很久，直到三〇年代，紐約瓦倫提尼畫廊為他作展覽，在他的廿餘幅畫到達海關時被海關扣住，要畫廊繳稅，因為依據美國的法律，油畫創作可以免稅，明信片複製的「商品」則要付稅。

母親不在巴黎，郁特里羅總是心神不定，有時從該依老爹家跑到賣舊貨的德魯埃先生那裡，有時住到旅館去。他又偷偷喝酒，重又鬧事，又被送到聖・安妮，猶太城或樹林下奧尼等地的精神病院和療養院。一九一七年夏天，他寫信給在里昂的蘇珊・瓦拉東說：「你的位置在羅浮美術館，而我的則在一所療養院。我知道我在十六歲就毀了自己的生命，而現在要重新過一個普通人的生活已經太晚了。我原是很實幹相當聰明……有意志力……但是我有個惡魔摧毀著我：酒精。

在他醉酒中前線消息傳來：轟炸、大火、傷亡、破壞。這激勵了郁特里羅另起構圖。他畫出「被戴著尖頭鐵盔的可惡，敵人所破壞、蹂躪、摧毀的法國村莊」，像〈受轟炸的房屋〉和以一首歌的歌詞為題的〈我說過要戰到只剩一匹馬〉這樣的畫在畫到〈烈火中的漢斯城〉時，郁特里羅情緒激昂萬分，他的憤怒與燃燒著的大教堂的火焰一起噴湧，這不是一般郁特里羅所畫的教堂，而更具一種巨大的美感。

四年戰爭中，郁特里羅畫了大約一千兩百張畫，其中至少有兩百幅傑作。當然，戰爭摧毀的場面不是他主要的畫作。在剛送到猶太城精神病院時他畫猶太城陰鬱黯淡的街、樹和警察局。在進出病院之間也畫了像「阿堅德以大道」那慵懶不起勁的景色。而精神恢復回到蒙馬特時，他則建構出像〈小崗方場與聖心堂〉這樣井然怡得的畫作。

他開始用起豐富的色彩，他解釋給一位朋友冠吉歐說：「您看您的大教堂和周圍的房子，現在我要放手用色彩畫上，我要砌起牆，我要做泥水匠，然後，我做木匠、屋頂工人。當所有都以一般的顏色，低層次的顏色安排妥當，我再細部收拾，……，我喜歡這些！白色或灰色、或黃色、紅色或粉紅的大面的牆，要在上面開出門或窗的洞；屋頂要蓋上鋅片或瓦片，百葉窗我得細數

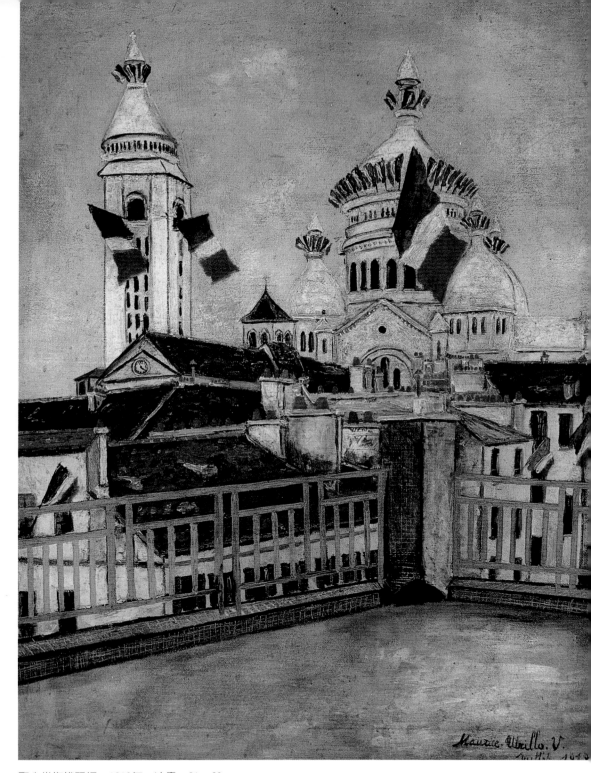

聖心堂旗幟飄揚　1919年　油畫　81×60cm

巴黎花市和法院（右頁
圖）實景攝影

花
1920年　水粉彩畫
33×24cm
此畫為郁特里羅極少數
靜物之一

木片的縫，因為您不能想像都有用，所有細節都有用。」郁特里
羅開始了他建構嚴謹的繪畫，這是他彩色繪畫的前身。

郁特里羅自傳與自由詩

　　戰火前線燃燒，酒性沒有發作的時候，郁特里羅除了投入繪
畫，另起異想，著手寫他的自傳，如此抒解他的千愁萬緒。一下

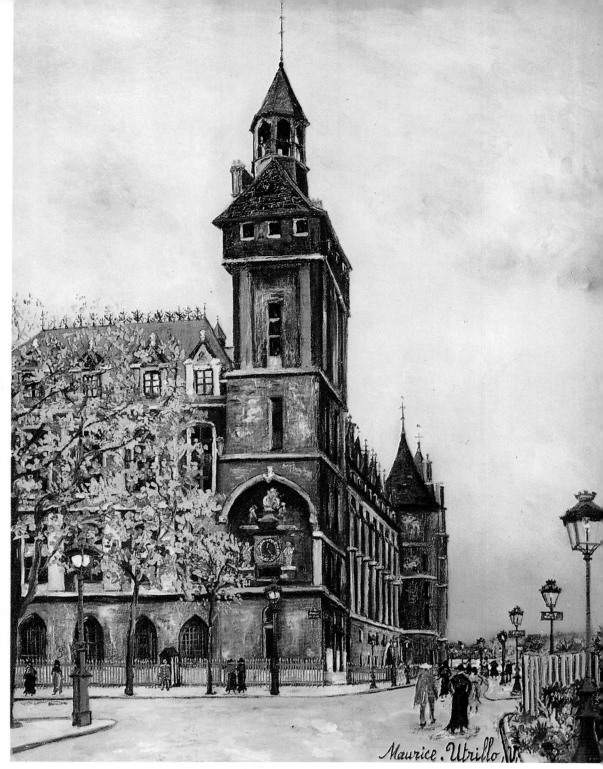

巴黎花市和法院　1920年　油畫　65×50cm

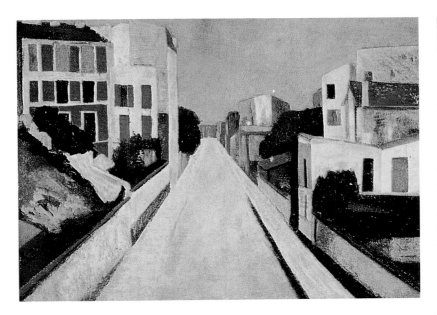

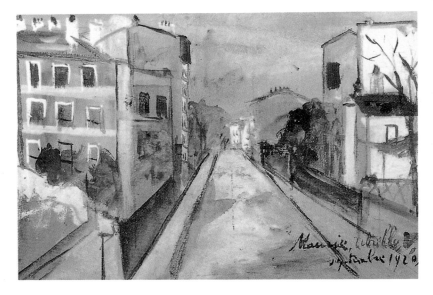

筆，他寫著：「巴黎蒙馬特，一九一四年十月十三日，星期二」。
這時他跟母親鬧撇扭，住到該依老爹家，還沒有過滿三十一歲的
生日，他以廿五個小節來描述自出生到一九一四年的生活，作畫
與賣畫的情形。後面附加了三個部分，增述一九一五年一月至一
九一八年一月的種種，包括對戰爭的悲憤。這個主題名為「風景
畫家郁特里羅自傳的手稿，由插畫家喬治·提瑞·博涅作了精采

克里梅路　1920年9月
水粉彩　20.5×30cm
（上圖）

巴黎吉維爾之家
1920年　油畫
64×50cm
（下圖）

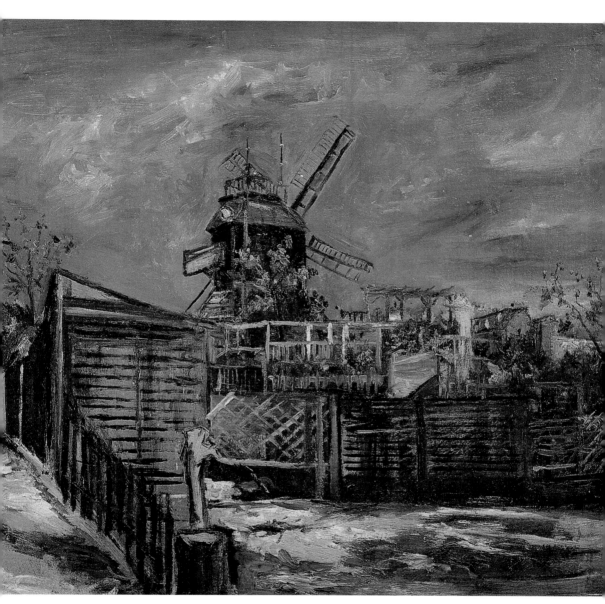

蒙馬特煎餅磨坊　1920年　板上油畫　45×61㎝

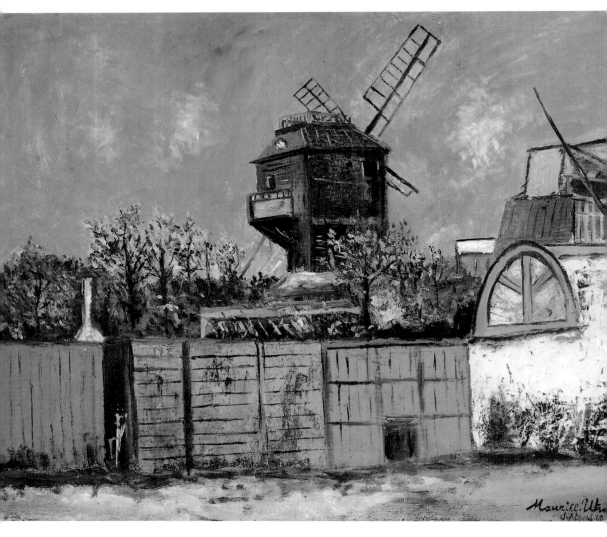

的插圖。遲至一九五三年七月十六日才加上後記，寫明：「獻給該依老爹個人－此書的唯一擁有者」，並賦該依老爹全權，任他以其喜愛的方式付梓，並隨其意加印畫家畫作的圖片。他並且很「友愛地」將此書贈給一九三五年與他結婚的「他親愛的露西」。有人認為後面增敍的部分可能不是當年所寫，而是後來由露西的鼓勵而增添。

　　郁特里羅以兩段文字的序言寫他的出生，高高捧奉母親並且慚言自己的誤入歧途。那孩子氣的畫寫，斜斜的字體，很用心地寫在條紋的紙上。他用鉛筆垂直畫了線，畫出頁邊的空白。大寫

煎餅磨坊　1920年
油彩畫布　54×65cm
馬賽・貝尼姆畫廊藏

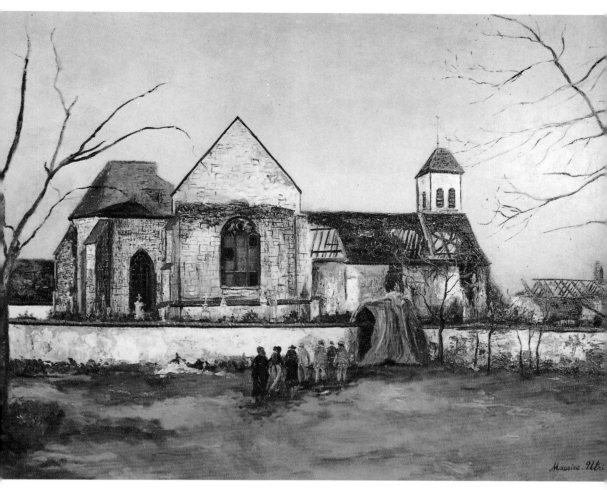

殘破的教堂
約1920-21年　油畫
60×81cm

的字體，粗細筆劃相間，清晰好看。一九一五年以後筆劃放鬆，溢出鉛筆畫的線條之外，字體跳躍而不連貫，最後幾頁則書寫漸趨平靜。至於郁特里羅的文體則是十分情緒化的抒情書寫，充滿天眞的憂苦與挫傷，然而還能幽默自我解嘲，也有敏銳的觀察能力，能明智分析情況，特別很有想像力，作了許多稀奇古怪的譬喻，有時令人讀來發笑，而雖然他十六歲時即輟學開始面對生活，他能掌握字句的音韻節奏，並且能用冷僻的字彙。

　　若說這是一本郁特里羅的自傳，不如說那只是他年輕時代三年餘時間中的自白。這個手稿停筆一九一八年一月十六日，郁特里羅像所有的酒鬼，早早晚晚酒醉之後，總是爲敲破別人家玻璃的這種事被警察局拘留。

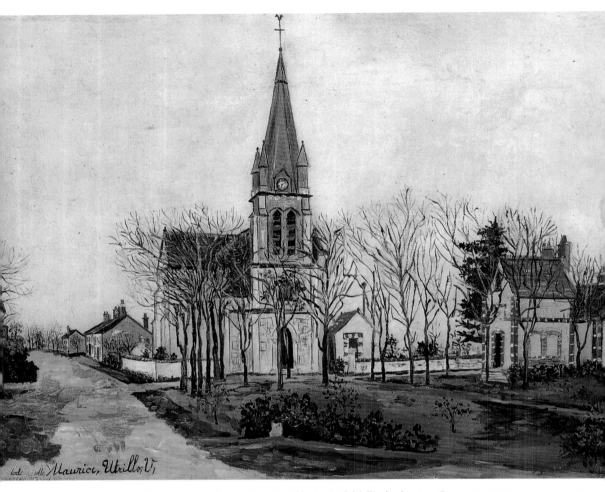

羅瓦瑞的教堂　1921年
油畫　45×60cm

一九二一年夏天，郁特里羅又因在牆上塗鴉被警察逮了，與兩個扒手關在一起。如此之事層出不窮，警察局惱了，要他的母親與繼父寫保證書，全面負責把他監禁在家中，而繼父于特嚴正以書面通告摩里斯：「我正式由書寫向警察局長先生保證把你看守在家，有一位第三者看顧你，把你從醫療機構帶出來，過一種家常的生活。在這種情況下，我不能再允許你喝酒，也不能讓你有辦法喝到酒，比如說，給你一幅你的畫或是金錢。如果你寧願把一幅畫賣給x，而非y，就寫信給這位先生，讓他來我這裡，用這賣畫的錢，如果你需要購買什麼，我們一起去買。由於這是對警察局的保證，我不能再讓你自由出去，你只能在有人陪伴下外出，或者只有把你送到醫院。這就是明明白白的情況——安德

慕蘭的大教堂　1922年
油畫　122×77cm
（右頁圖）

112

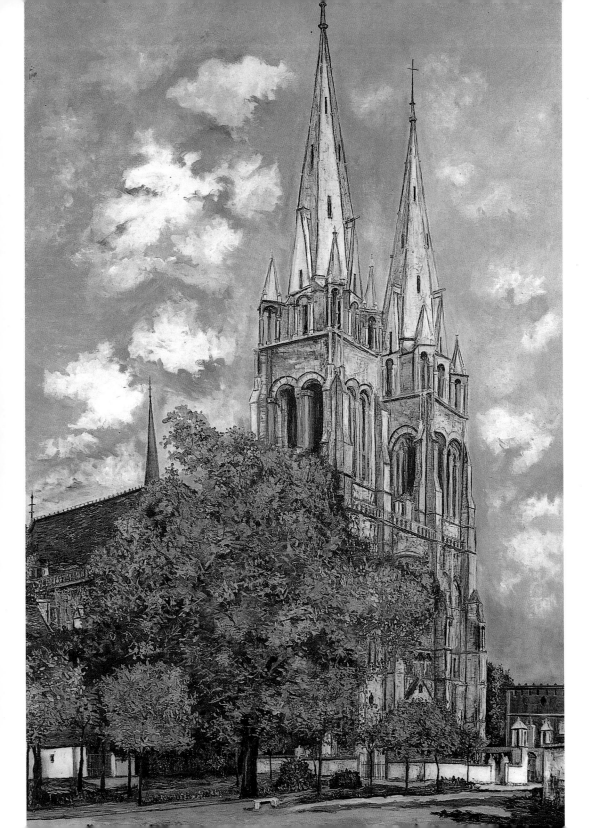

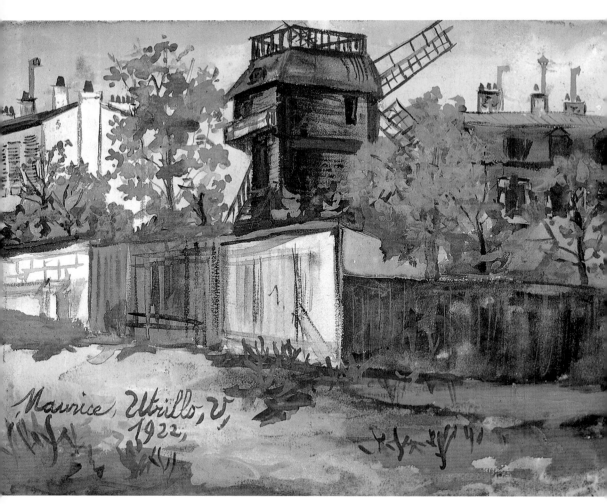

蒙馬特煎餅磨坊　1922年　水粉彩畫　20×26cm

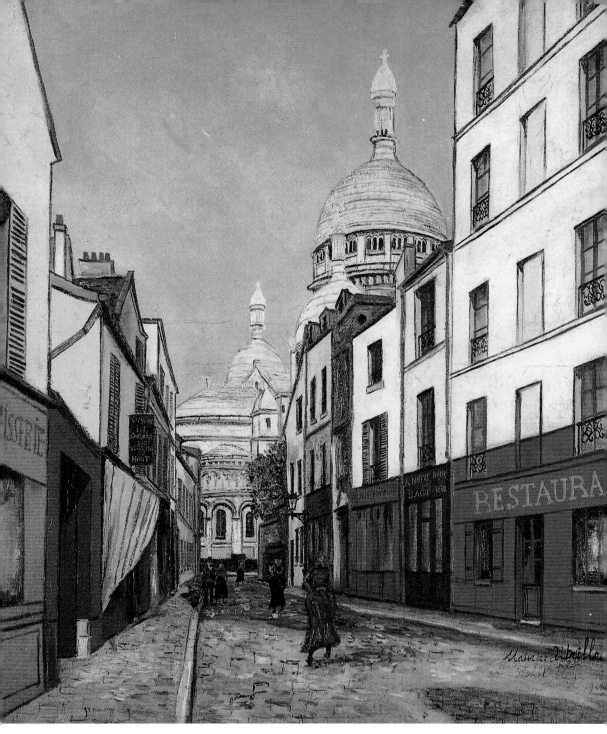

蒙馬特巴爾騎士路　1922年　油彩畫布　65×54.5cm

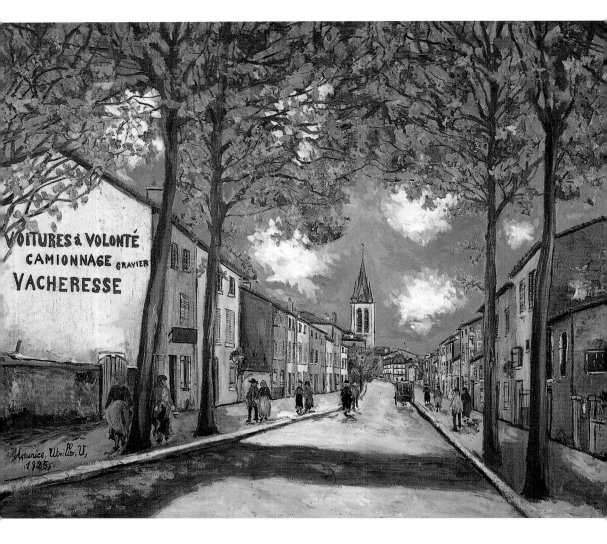

列・于特，一九二一年×月×日巴黎，柯爾托路十二號。」

　　摩里斯簽字說：「我認定看了並讀了此文」。如此郁特里羅被禁閉在柯爾托路的小房間中，由一位護士在家中看管。他玩小孩子的玩具火車，或是幾個鐘頭，蹲在窗子前面，聽命順從又垂頭喪氣。而突然他會在窗欄縫中，把鉛筆或顏料丟出去，想聽聽東西掉在地上的聲音，好像這聲音在說它們得到自由。煩燥過後，他又安靜下來。他借明信片構圖畫畫，又在紙片上、畫板或小冊子上塗寫，胡謅些文字和詩。

　　他對為他寫評論文章的冠吉歐說：「我寫攻擊文章來對抗不

隆河流域昂斯城的教堂與聖・羅曼區　1925年油畫　65×81cm　巴黎龐畢度文化中心藏

116

公正，中傷，我寫溫柔的詩來頌揚美德純淨。我喜歡怪誕傾向的小說，歷險記，像大仲馬的俠義小說。以我看來，最好的讀物是維克多・雨果的，但是他的著作龐大，對一個整天要工作的畫家來說太多了。我喜歡哲學性的書寫，哥德企圖把他對自然和人的觀念象徵化，這個有意思，因為我對人沒有興趣，至少我沒有具體去畫人。」郁特里羅比一般想像的要有文化得多。一九二四年四月他被送到朱里地方的精神病院裡時，寫了一首十分天真抒情的詩，他以幻覺者的態度來談自己的話，這樣的詩應該是受寫了《醉舟》的象徵派詩人藍波的影響：

> 如此夜晚的恐懼之後一個寧靜的白天，
> 妥善地接續　因為黎明發出光
> 昏黑終於傾頹其帝國。
> 帶著白色的明光需要增添一層有效的銀色
> 他瘋了……有人會說，當他的樹的純綠色
> 加上藍色、金色吧，那它就變成淺灰色
> 再飾以金色亮片，當七月來臨的時候
> 金色，因為我是逢迎黃與橙色的「勢奴」
> 沒有人為說出是誰這樣做，我自己標示出來，
> 那時　除了自然來相接，沒有什麼是確定的色調
> 我是瘋狂的人，那時許多人要這麼說
> 責難，我全不在乎，回答他們以「子音」
> 當藍色神聖並且是邪惡之故人
> 黃色是嫉妒，有時自負而平凡
> 紅色可怖，鮮活而且凶殘
> 綠色含希望，而粉紅色雙重的喜筵。

郁特里羅自傳封面

郁特里羅書寫的原稿

畫價飆高，遇莫迪利亞尼

在進進出出警察局，精神病院或拘禁在家的期間，郁特里羅悄悄在拍賣會中飆高。一九一〇年畫商以一百五十法郎買進的畫，一九一八年可賣到一千法郎至一千五百八十法郎，一九二〇

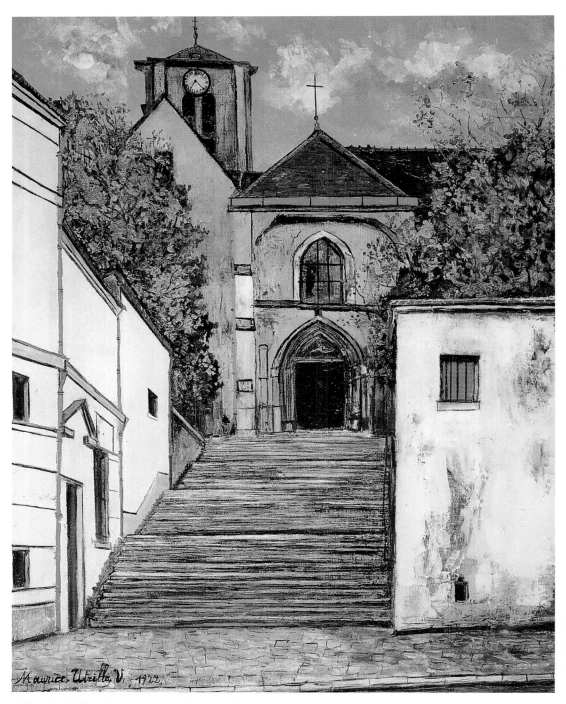

塞納河上之依弗里教堂　1922年　油彩畫布　64×50cm

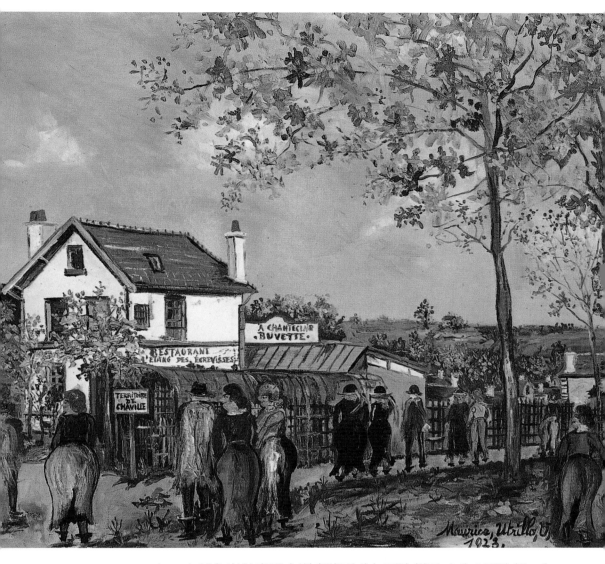

夏維螯蝦池塘的飯店
1923年　油彩畫布
47.7×54.5cm

年，在德魯奧拍賣場中則高達兩千七百法郎至三千八百法郎。如此大家都爭相在郁特里羅身上討利益。蒙馬特又熱中起郁特里羅的作品。因為現在每一片郁特里羅的塗鴉都值錢，而蒙馬特一家家小酒館的牆上都掛起郁特里先生的畫，由於他常光顧以畫換杯中物。

　　經營莫迪利亞尼和蘇丁的畫商史波羅夫斯基一九一六年開始買賣郁特里羅的畫。由於一九一九年郁特里羅在精神病院住了差不多十個月，史波羅夫斯基又接洽了收藏家，藝術經紀人涅特和

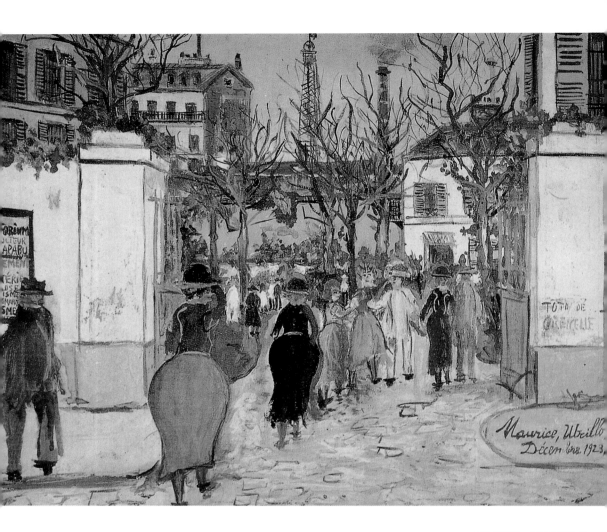

貝爾東路，丹哥阿帕布
醫生的療養院　1923年
水粉彩畫　36.5×47cm

勒瓦塞爲郁特里羅預支醫院費用，郁特里羅以畫償還。到此年十月十日，勒瓦塞專斷了郁特里羅的作品，兩人共同簽訂了一紙合同，內容大致如下：

條款Ⅰ：郁特里羅先生保證交給勒瓦塞先生所有簽上名的油畫作品。特別這些產品至少每月七幅十二至卅號的油畫。

條款Ⅱ：在每月產品未達上述所言之數量時，若勒瓦塞先生如此認爲，此合同將終止其效應。只需由一封簡單的掛號信通知，而無需任何法律上的手續，也無需郁特里羅先生任何償還。

條款Ⅲ：勒瓦塞先生每月預付兩仟法郎給郁特里羅先生。

條款Ⅳ：在上述產品之外，郁特里羅先生有權每月爲自己的

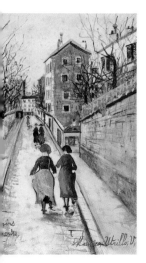

諾萬路　1928年
水彩畫紙　49×33cm

工作室製作一幅畫，但此畫之處理必須經過勒瓦塞先生之同意。在此合同開始生效之時郁特里羅先生有權展出此畫，但不能轉讓、出售或贈予。在此合同截止之後，買賣畫的權力在於郁特里羅先生，只要讓勒瓦塞先生過目即可。

條款Ⅴ：此合同的期限至少六個月。

一九二○年一月二十二日，勒瓦塞給郁特里羅一封信，把合同修改得對郁特里羅有利，即自四月十日開始，每月勒瓦塞給郁特里羅的款項增為二仟五佰法郎。除此，勒瓦塞每賣出一幅畫，郁特里羅可獲百分之五的金額。郁特里羅每月只需為勒瓦塞製作六幅畫，第七幅由自己自由處理。這合同十分商業性，但可看出郁特里羅收入不再低微。

警察局的警察先生們和精神病院的看護女士們，知道郁特里羅不但能畫畫，而且他的畫相當值錢，都紛紛向他要畫。據說在畫家因鬧事被警方逮捕到警察局時，他們說只要他畫畫送他們，就不受拷打審問，郁特里羅連忙答應，他們就給他紙板和顏料，他畫水彩搪塞他們。郁特里羅在精神病院當然要畫畫（譬如說與勒瓦塞先生有合同）就似乎有的時候一些看護人員偷偷藏匿他的部分作品，郁特里羅發現這種事情十分生氣，由於他們怕把事情弄糟，有人還可能告訴他如何可以逃出病院，可以省一些礙手礙腳的事。這事是真是假，不得而知，不過也許郁特里羅在醫院拘留時厭倦了看護們的擺佈。他逃了出來，有時沒有回蒙馬特，他逃回蒙帕納斯，那裡比較少人認識他。

郁特里羅在蒙帕納斯遇到了莫迪利亞尼，他們是難兄難弟。莫迪利亞尼也是杯中物的奴隸，兩個酒鬼畫家惺惺相惜。據法蘭西斯·卡爾科說，他們一起想搞羅莎莉媽媽飯館的牆面裝飾。這個飯館在蒙帕納斯第一鄉村路上，專門供給懶得燒飯的畫家來用餐。他們一個想在牆上畫蒙馬特的街景，另一個在上面添些人物，結果他們的畫不討好羅莎莉媽媽，被她趕了出去。兩個膽大妄為的人在飯館前互相推說：「你是最大的畫家」，另一個加倍回報說：「不，不，你才是第一位。」

這兩個倒楣鬼藝術家遭遇各不同。莫迪利亞尼死於三十五

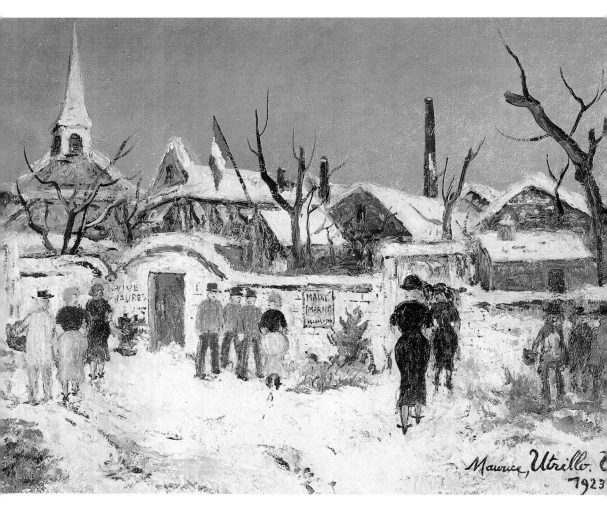

雪景　1923年　板上油畫　38×48cm

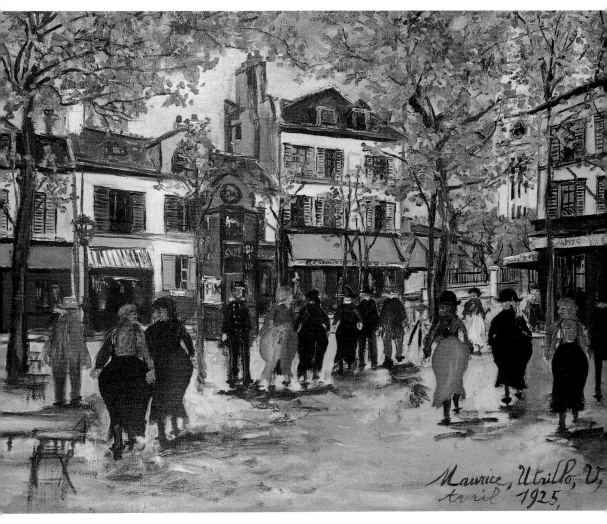

蒙馬特小崗方場　1925年　油畫　38.2×46.2cm

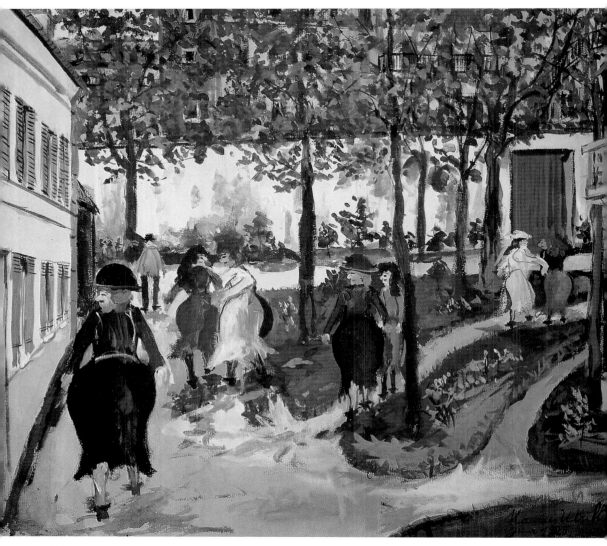

精神病院　桑諾瓦・雷維鐵加醫生的私人醫院　1925年　油彩畫布　47.7×54.5cm

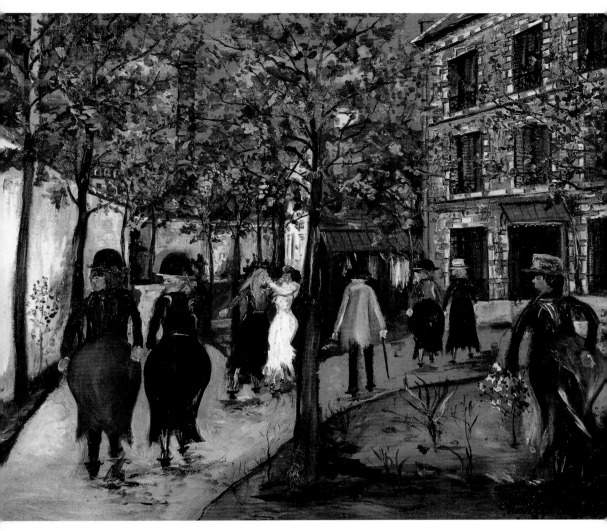

桑諾瓦精神病院　1925年　油畫　53×65cm

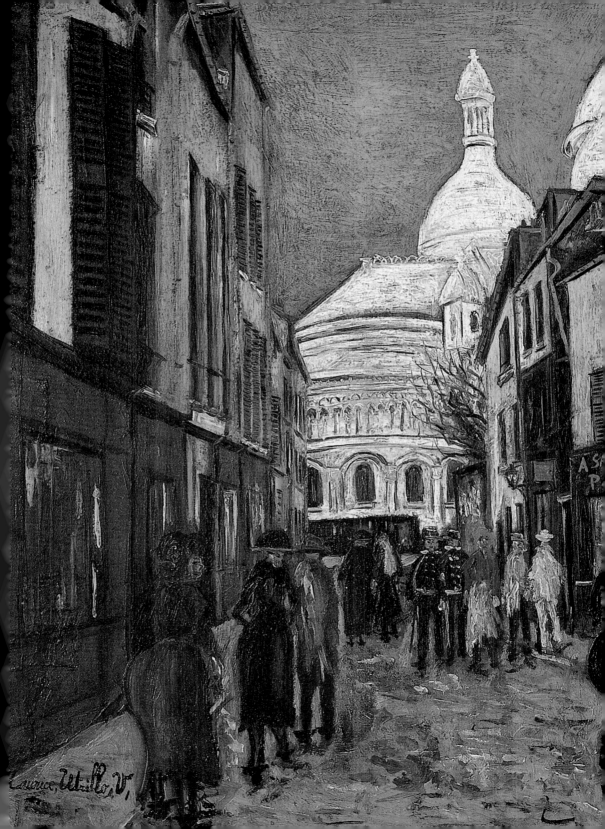

Maurice Utrillo. V.

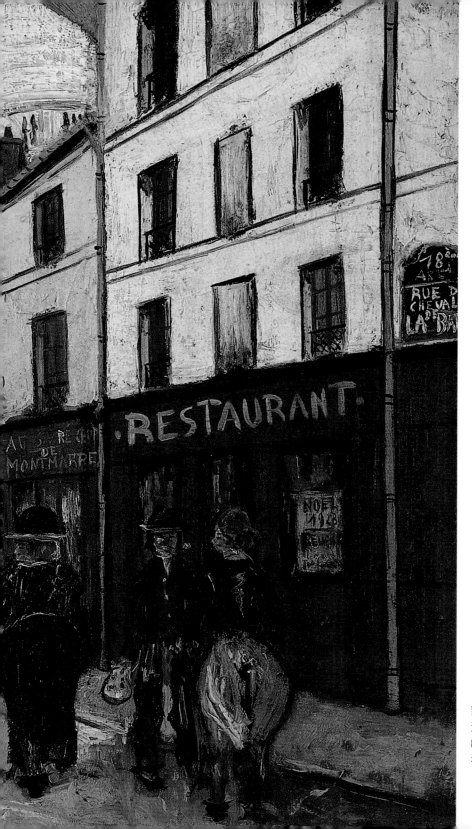

蒙馬特　1925年
油彩畫布
81×66cm
杜瓦美術館藏

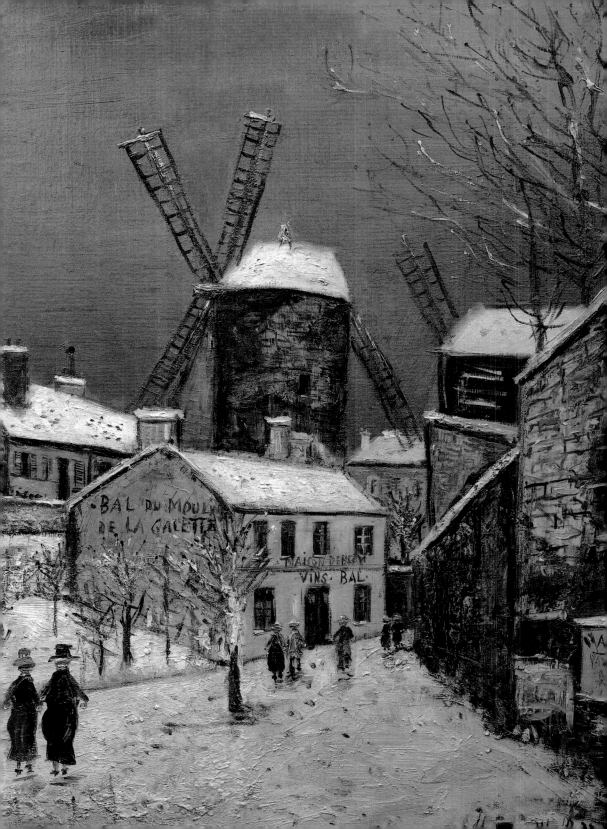

藝術家書友卡

感謝您購買本書，這一小張回函卡將建立
您與本社間的橋樑。我們將參考您的意見
，出版更多好書，及提供您最新書訊和優
惠價格的依據，謝謝您填寫此卡並寄回。

1. 您買的書名是：＿＿＿＿＿＿＿＿＿＿＿＿＿＿＿＿＿＿＿＿＿＿

2. 您從何處得知本書：

　□藝術家雜誌　　□報章媒體　　□廣告書訊　　□逛書店　　□親友介紹

　□網站介紹　　　□讀書會　　　□其他

3. 購買理由：

　□作者知名度　□書名吸引　□實用需要　□親朋推薦　□封面吸引

　□其他＿＿＿＿＿＿＿＿＿＿＿＿＿＿＿＿＿＿＿＿＿＿＿＿＿＿＿＿

4. 購買地點：＿＿＿＿＿＿＿＿＿＿市（縣）＿＿＿＿＿＿＿＿書店

　□劃撥　　　　□書展　　　　□網站線上

5. 對本書意見：（請填代號1.滿意 2.尚可 3.再改進，請提供建議）

　□內容　　　　□封面　　　　□編排　　　□價格　　　□紙張

　□其他建議＿＿＿＿＿＿＿＿＿＿＿＿＿＿＿＿＿＿＿＿＿＿＿＿＿

6. 您希望本社未來出版？（可複選）

　□世界名畫家　　□中國名畫家　　□著名畫派畫論　　□藝術欣賞

　□美術行政　　　□建築藝術　　　□公共藝術　　　　□美術設計

　□繪畫技法　　　□宗教美術　　　□陶瓷藝術　　　　□文物收藏

　□兒童美育　　　□民間藝術　　　□文化資產　　　　□藝術評論

　□文化旅遊

您推薦＿＿＿＿＿＿＿＿＿＿＿作者 或＿＿＿＿＿＿＿＿類書籍

7. 您對本社叢書　□經常買　□初次買　□偶而買

廣 告 回 郵
北區郵政管理局登記證
北 台 字 第 7166 號
免 貼 郵 票

藝術家雜誌社 收

100 台北市重慶南路一段147號6樓

6F, No.147, Sec.1, Chung-Ching S. Rd., Taipei, Taiwan, R.O.C.

Artist

姓 名:　　　　　性別：男 □ 女 □　生日：

現在地址:

永久地址:

電 話：(日)/　　　　　手機/

E-Mail:

在 學：□ 學校：　　　　職業：

您是藝術家雜誌：□訂戶 □零售訂戶 □贈閱訂戶 □非讀者

客戶服務專線:(02)23886715　E-Mail:art.books@msa.hinet.net

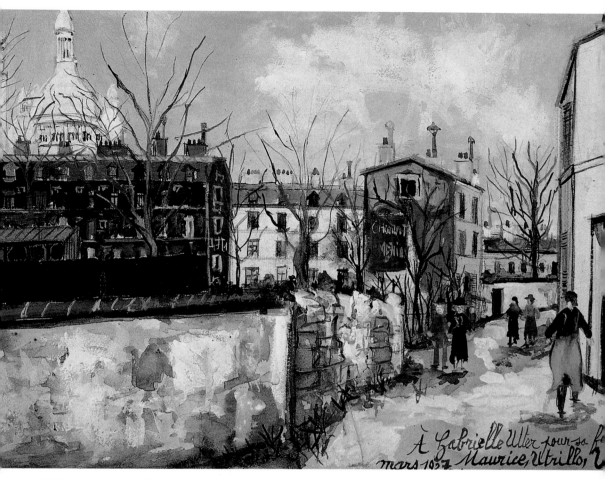

聖心堂遠眺　1927年　水彩畫紙　27.5×37.4cm

蒙馬特的風車　1926年　油彩畫布　62×46cm（左頁圖）

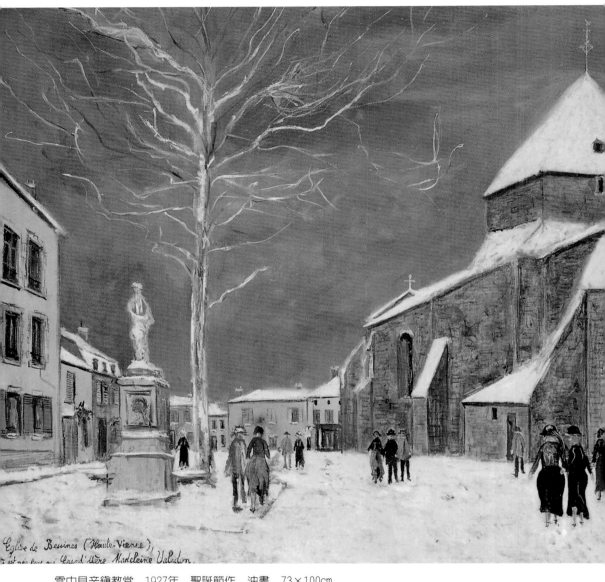

Eglise de Bessines (Haute-Vienne),
i est née feus ma Grand'Mère Madeleine Valadon.

雪中貝辛鎮教堂　1927年　聖誕節作　油畫　73×100㎝
（畫中郁特里羅寫著，貝辛鎮的教堂上維尼思我外祖母瑪德林・瓦拉東出生之地）

歲，在貧困窮苦中沒有嘗到成名的榮耀，卻留下可為範本的傑作。郁特里羅活到七十二歲，半生因酒而浪蕩街頭或受拘禁，最後二十年卻在母親或妻子的呵護下過著豪華的生活裡老去。他在巴黎效區維西涅的一個舒適有庭園的屋子中，重複著他過去主題的畫作，不再有真確的感覺，而且不知道畫商在後面作不正當的抄作。有人會想，是不是要讓莫迪利亞尼活得久些，讓他繼續創作，而郁特里羅在逝世前二十年就該停筆了！

有人甚至嚴苛地認為郁特里羅在一九一四年結束白色時期的繪畫之後，借用明信片構圖，藝術就已開始走下坡。其實郁特里羅一段時期運用角規、直尺畫出的一些建構性的，特別是教堂的風景，十分嚴謹確切，還是相當可看。這種「建構性時期」的繪畫，有的藝評家並不提及，有的把它界定在一九一四至一九一九年之間。其實到一九二二年，這類作品還是有的。一九二〇年以後，研究郁特里羅的專家將之稱為彩色時期，即畫家在畫上用色較多，筆觸鬆放。說來這樣的畫法，一九一七年的〈我說過我要戰到最後一批馬〉，和一九一九年的〈插滿旗幟的聖心堂〉等畫已有了傾向。而一九二一年以後，畫家更在筆意鬆放，色彩活潑的樹屋景色中加入攘動的行人（過去郁特里羅說過他不愛畫人或者把人畫得小而模糊）。一九三〇年以後，郁特里羅畫上色彩十分鮮活，在白或淡彩的底色上，加觸乾澀沒有化開的筆彩，景物清新明朗好像〈伶俐兔子〉和〈郁特里羅的家〉這樣的畫，令人喜悅。這也許是後來郁特里羅得到呵護安全的結果。當然郁特里羅一生畫有兩仟餘幅畫，重複因襲，或僵化，或太過流暢者當然也不知其數，而最後十年郁特里羅的畫確實讓人感到他的疲憊空乏。

名成財至，靈魂得救

故事還沒講完。話說郁特里羅由繼父向警察局擔保又自己簽押了繼父給他的條件書，乖乖被關在蒙馬特柯爾路十二號納悶無聊，玩孩童的遊戲，寫拉雜的文和詩，還有當然是畫畫。一九二

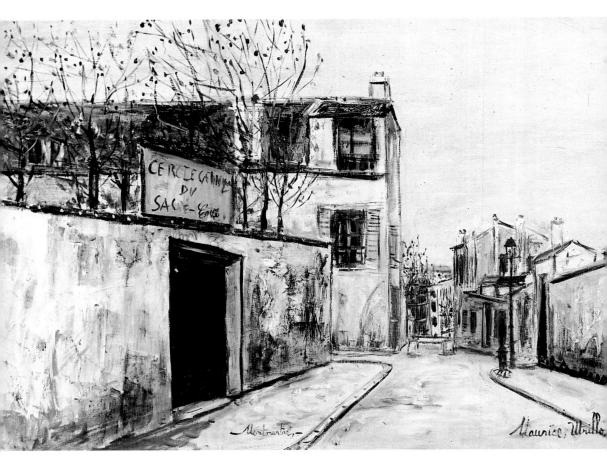

蒙馬特　聖心天主教聚會處　1928-30年　油畫　66×92cm

蒙馬特聖萬生路　1931年　油彩畫布　61×46cm　個人藏（右頁圖）

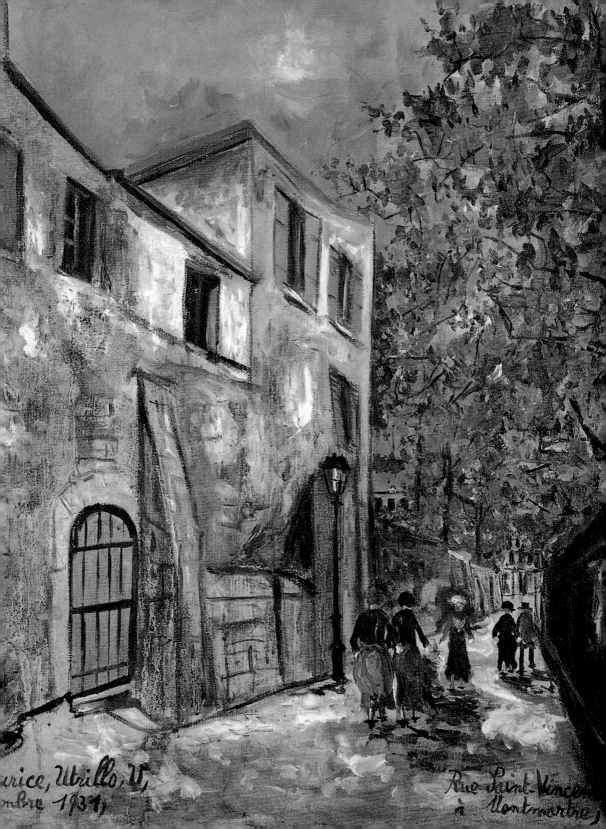

二年四月，母親與他一同在貝特・維爾畫廊作了展覽。展覽之後，郁特里羅、瓦拉東、于特高高興興出發去不列塔尼，傑涅地方，到一位收藏家朋友喬治奧博瑞的別墅渡假，不幸瓦拉東與奧博瑞雙雙觸電，激起曖昧火花，雙方的另一半都嫉火中燒。一場混亂爭吵爆發後這「倒楣的三位一體」各自惱怒，立刻悻悻然打道回府，回蒙馬特山上。郁特里羅原很開心去到傑涅，覺得這家人十分殷勤待客，但結果是鬧得不歡而散，敗興沮喪歸來，而母親又跟人搭上，他再度難堪羞慚。

一九二三年，郁特里羅又與蘇珊在貝特・維爾畫廊展覽，他展出一些水粉畫。接著兩人又在貝恩漢相袂展出。是這一年，于特在中南部聖・貝爾納地方撒翁河畔買了一個舊莊園來整修，希望可能鄉野的空氣對整個家庭都有好處。貝恩漢畫廊繼續經營他們的畫，這個畫廊先與蘇珊・瓦拉東簽了合同，自此錢像水一樣滾滾而來，郁特里羅可以享受富足的生活了。一九二四年六月，郁特里羅乘上一部潘哈版豪華轎車，由私人司機駕駛開到聖・貝爾納的莊園渡假，卻是頭殼綁著繃帶。原來他又因酒醉送到警察局，以為人家要把他送到精神病院，他用頭撞牆以示抗議而受傷。家人曾一陣子擔心他的生命，不過羸弱的他還是相當快就恢復了，可以畫畫。

在這個郁特里羅所說的「豪華莊園」，酒是禁止的，如此希望中的伊甸園變成了地獄。摩里斯跟以往一般覺得受到欺凌，繼而又掀起他的作亂心理。人家玩扔鐵球，他跑去搗蛋，看有人上教堂作禮拜，他惡言相諷。而一般聖・貝爾納的居民是不甩你這個從巴黎來的有錢有名的人。他挑釁別人，別人敵意反擊，他就威脅要去跳河，這可把看守他的那位鄉下太太嚇了，在半夜裡她用雙腳頂著門，不讓摩里斯出去。在這莊園中「摩里斯可以任意叱吒，蘇珊以同樣的雷霆斥責他，而只有撒翁河的河堤和魚來聽他們」于特敘述說。

有時他夢想蒙馬特，就在薄酒來（Beaujolais）的小丘陵前畫起蒙馬特的山頂，他一再重複地畫著煎餅磨坊、伶俐兔子或水槽街蒙馬尼街道。他可以一畫十來幅同樣的景點，因為巴黎城裡的

聖・貝爾納的莊園　1924年　油彩畫布

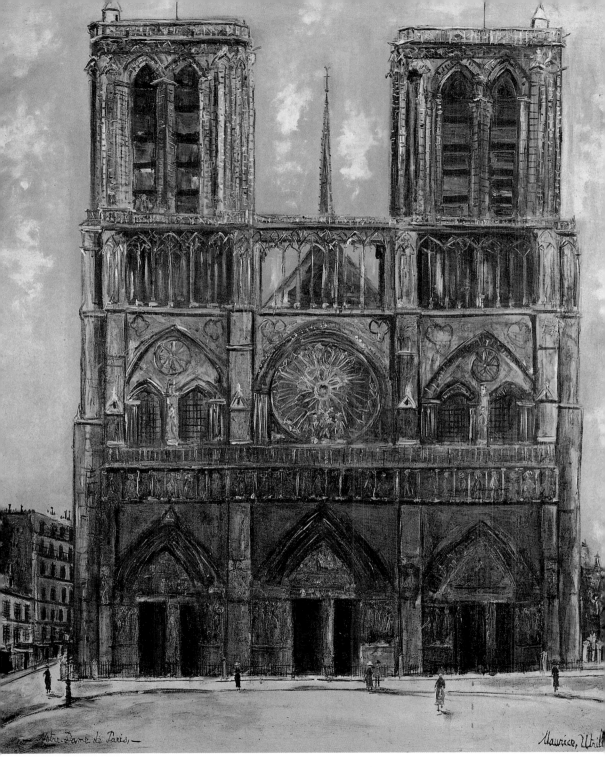

巴黎聖母院　1929　油彩畫布　101×81.5cm　保羅・佩特里得斯藏

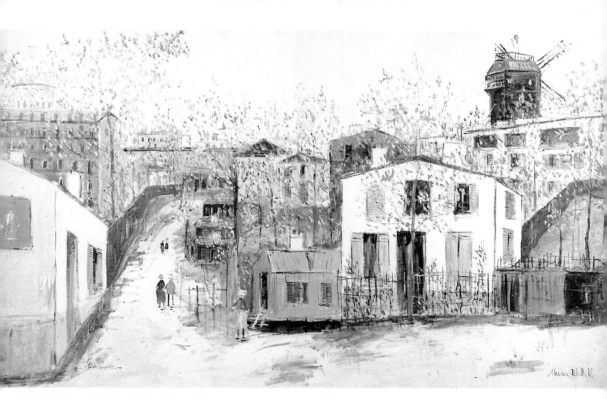

蒙馬特密林　1931年　油畫　114×195cm

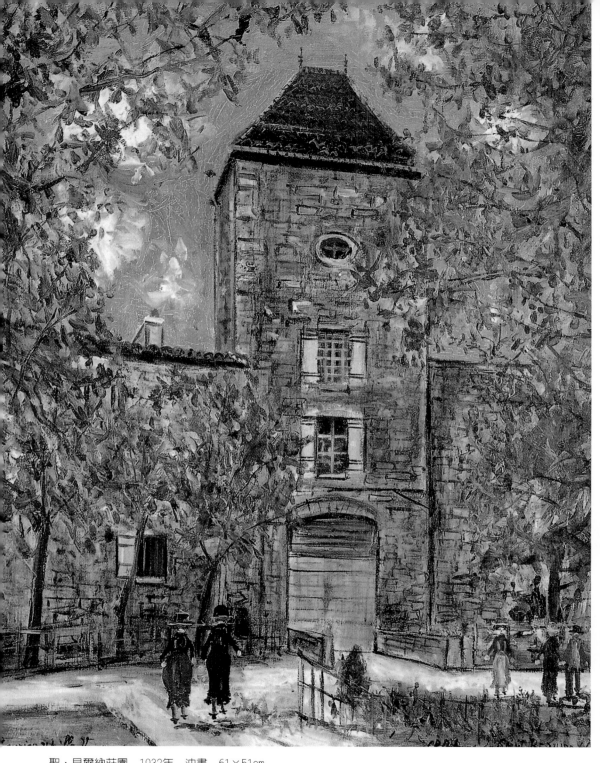

聖・貝爾納莊園　1932年　油畫　61×51cm

郁特里羅40歲時照片
時曾寓聖‧貝爾納莊園

畫商可以多賣這些東西。但是這個時代郁特里羅的顏色改變了，又令顧客感到陌生，強迫他要回到他的白色繪畫。「這實在是幹苦活，白色畫，他們就要這些，但是不是只有白色啊，也有綠色、紅色啊，唉！這些笨蛋。」他向法蘭西斯‧卡爾訴苦說。

郁特里羅大部分先前的風景中沒有人物，有的也只是小小模糊的身影。一九二二至一九二五年左右，他把這些身影畫得較大，在中景的屋、樹和欄柵之前行走閒談。而郁特里羅從不畫自己或自己親近的人，像他母親那樣。他跟寇吉歐解釋說：「我想我十分怕羞，我不能對著一個人看，這樣我不能畫出什麼好東西。我有時畫些人物，但是他們愈是遠我覺得愈好。女人，我給她們比較重要的位置，但是我完全趕不上時髦，我給他們畫上大臀部、肥腿，你看了會大笑。我看他們像大母雞。在我媽媽的畫上，也有大臀部，這可能影響了我。」郁特里羅一九二三年畫的〈夏維勒，螯蝦池塘飯館〉和一九二五年畫的〈蒙馬特小崗方場〉的女人們確是個個有大臀部，個個像隻大母雞。

其實郁特里羅在五十歲以前，生命中除了他那「絕代佳人，神聖女子」的母親之外，只有蒙馬特的妓女，如瑪琍‧維琪爾，沒有其他女子進入他的生活中，甚至有時他也懶得看女人的。也許是他在蒙帕納斯遊蕩過，也許因為莫迪利亞尼的關係，一次機會找來有名的模特兒，「蒙巴維斯的姬姬」（Ki Ki de Montparnasse）來擺著給他畫。姬姬記得說「在我擺著給他畫了一些時之後，我去看他畫了什麼，我大吃一驚，他畫的竟是一些鄉村小房屋。」郁特里羅這時候已經不需要明信片了，他的腦子裡存放著四處漂動的風景影像，隨時可以畫出。

一九二三、一九二四年，他與母親同展於貝恩漢畫廊。一九二五年得以參加羅浮宮旁側馬松廳重要的「五十年的法國繪畫」，又前後在菲格畫廊和巴巴佔傑畫廊展出數十幅的作品。一九二六年他如當時時興的畫家一般，承舞蹈家暨舞劇演出人戴亞基列夫之請為芭蕾舞劇「巴拉巴歐」作佈景與服裝設計。貝恩漢畫廊為他在他的名下在蒙馬特裘諾林蔭大道十一號建了一棟房屋，他與母親住了進去，于特還是住在柯托路。這一年塔巴隆為他寫的傳

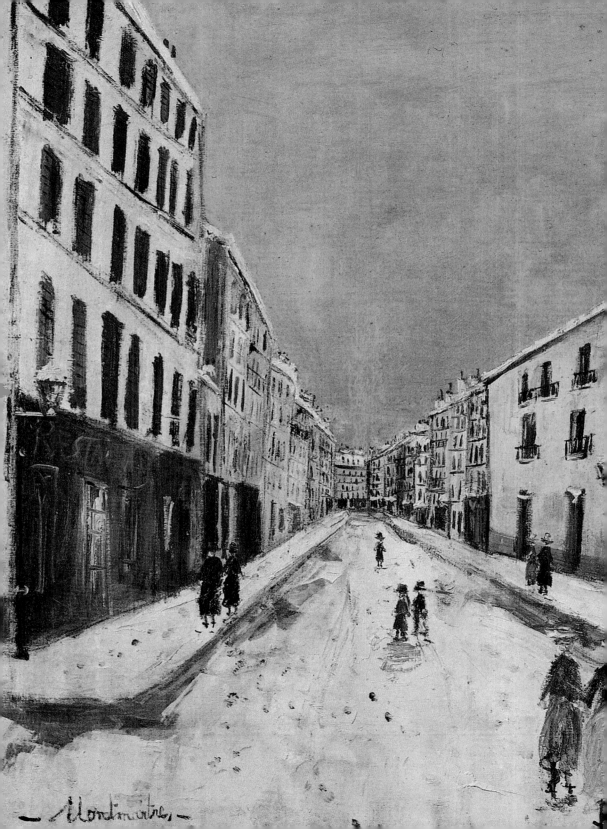

Montmartre

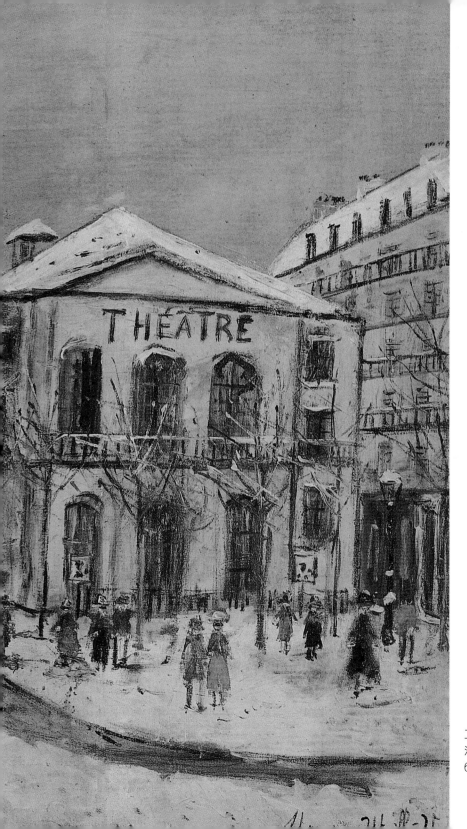

工作室劇院　1932
油彩畫布
65×81cm

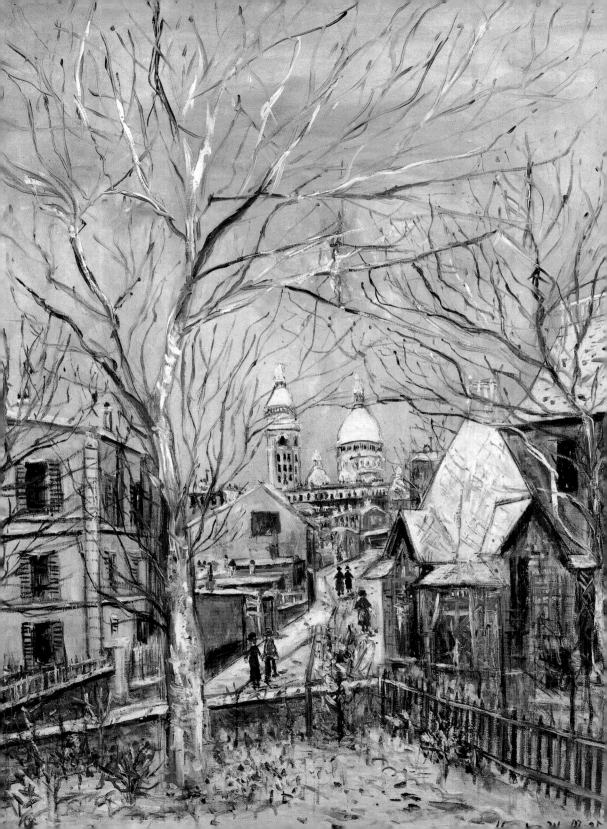

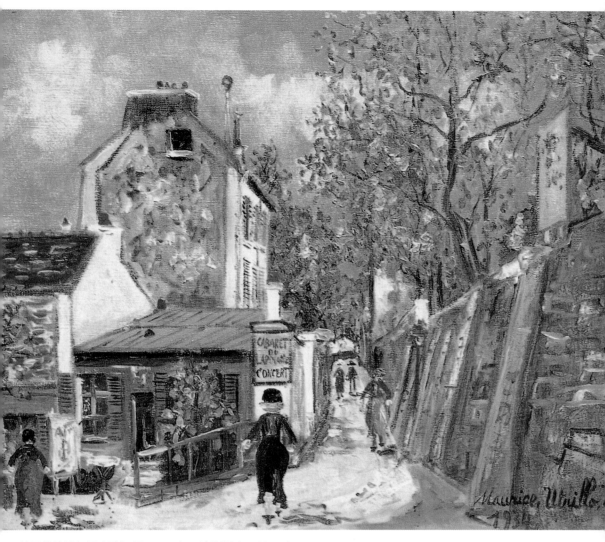

蒙馬特伶俐兔子小歌舞場　1934年　油彩畫布　38×16cm

蒙馬特的聖心堂　1934年　油彩畫布　81×60cm　巴西聖保羅美術館藏（左頁圖）

記也出版。一九二七年貝恩漢畫廊與他簽合同，一九二八年郁特里羅終於榮獲騎士榮譽勛章，典禮在聖‧貝爾納舉行。一連串的成功，如此降臨到這酒鬼畫家身上，令人心醉神馳，匪夷所思。

　　然而一九二四年郁特里羅還又一次地進出依弗里的精神療養院，被判定沒有責任感，不能自行處理自己的事務。一九二五年二月十八日，郁特里羅由瓦拉東、于特陪同，到法律公正人處，簽下一紙委任書，他給予他母親和繼父支配管理經營他的財產與繪畫業務的權利，包括賣畫、清理債務、購買動產、不動產等等事宜。

　　畫業成就了，聲名、錢財都來了，一切都托管於人，無需自己管理。郁特里羅一身輕，連靈魂也上了天，得救了。一九三三年六月八日在里昂地方的一個小教堂，郁特里羅受洗為天主教徒。自此不再聽說他醉臥蒙馬特山崗的事。上帝拯救了郁特里羅，感謝上帝的恩典，阿門。

與露西結婚－尾聲

　　要來的事總是會來的，人會老會病會死。一九三五年，蘇珊已七十歲，老了，發現身體不適，到巴黎近郊的美國醫院接受外科手術。這一次蘇珊想，如果自己就這樣死去，什麼人來照顧摩里斯？早在兩年前一位收藏家朋友羅勃‧鮑威爾去世，留下寡婦露西，原姓瓦羅爾。露西的比利時銀行家丈夫留給她錢財、房屋和名畫，她自己也畫畫。蘇珊盤算了和摩里斯跟露西之間撮合一起如何？蘇珊要摩里斯結婚，摩里斯想到要被媽媽趕出家門，何等悲傷之事？對方又比自己大上一大圈－－十二步，一個臃腫的徐娘，就像他畫上的大母雞式的女人，而且是一隻若不完全老也是近老的母雞。摩里斯百般不願意，蹉跎了兩年，婚事差點告吹。蘇珊終於把摩里斯送上紅色地氈，把他的手交給露西，讓他們結成連理。

　　郁特里羅離開媽媽去結婚，就像一椿傳奇鬧劇，他無數次向人敘述了，即悲愴又滑稽。現實擺在前面，他必得結婚，瓦拉東

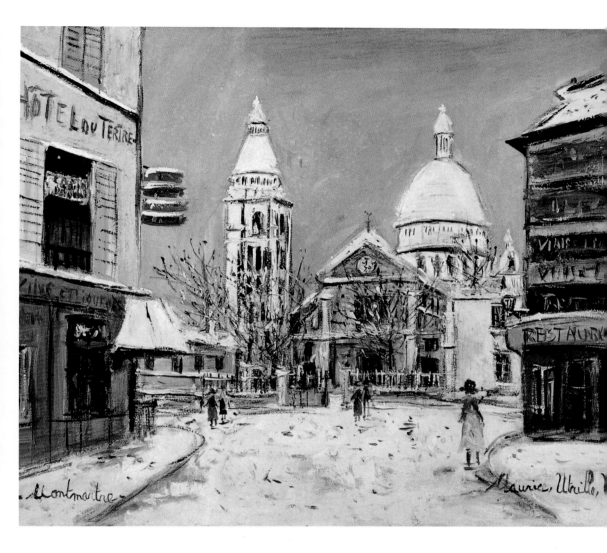

蒙馬特　1936年
油彩畫布　46×55cm
個人藏

與于特一而再再而三地為郁特里羅的事爭吵。于特自年少鍾情瓦拉東，也似乎此情不渝，但是他曾叫說：「我不想做為悲劇的見證人，一個主導者，或是一個犧牲者，我要逃離這個可怕的病人和這個災禍的環境。」郁特里羅心想，還是讓媽媽有生之年好好與這位她一生也可說是最真愛的人終老吧！讓于特擺脫掉他這個人，自己也另獲自由之身。郁特里羅走出母親與繼父的家。他哭了，同時又喊出：「現在，自由萬歲！」摩里斯與露西手挽手，他五十歲，她芳齡六十四。

婚禮首先在巴黎十六區市區廳註冊，那是一九三五年四月十

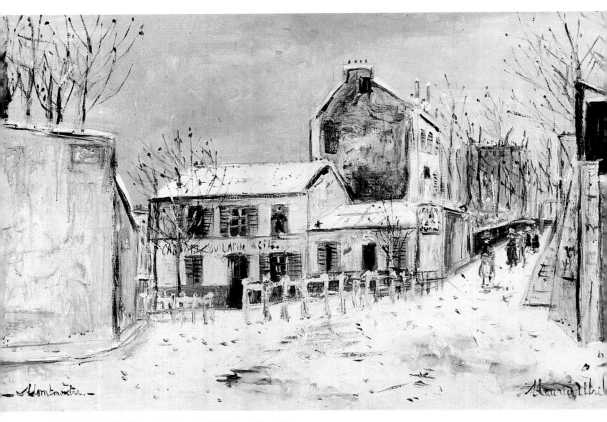

伶俐兔子小歌舞場　1934年　油彩畫布　65×100cm

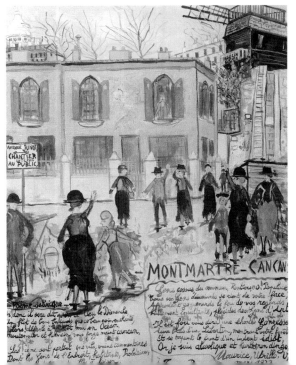

蒙馬特康康舞　1927年
郁特里羅的淡彩和諷刺詩

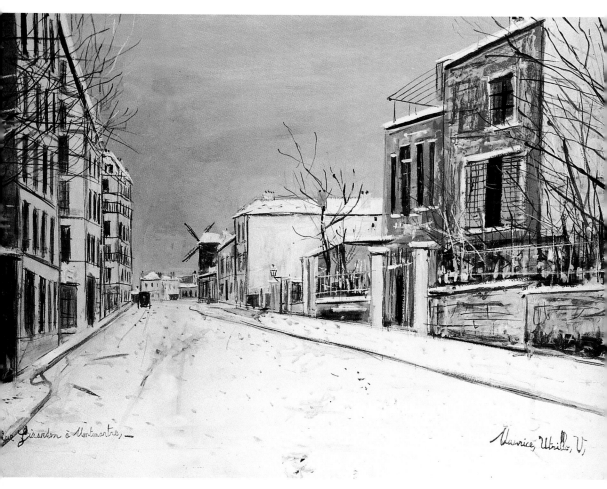

覆雪的吉拉東路　1935年　油彩畫布　27.5×37.4cm

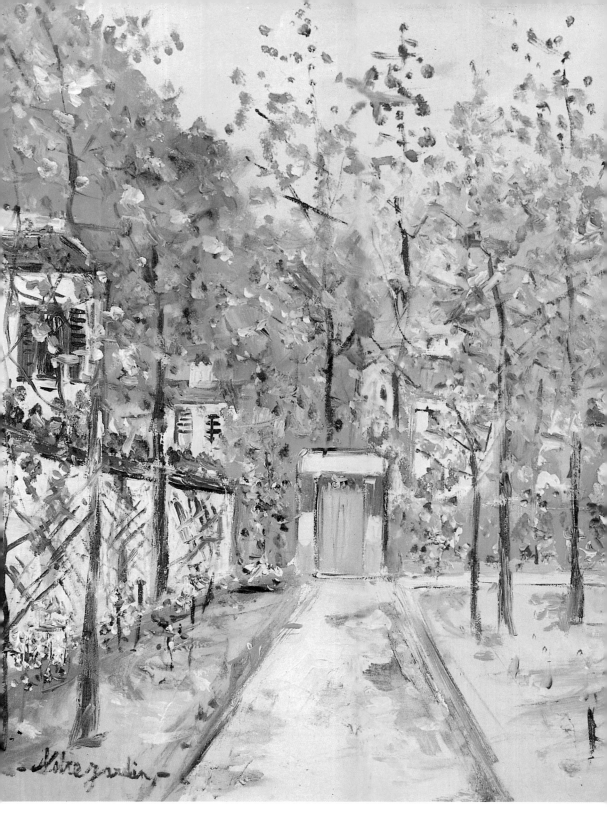

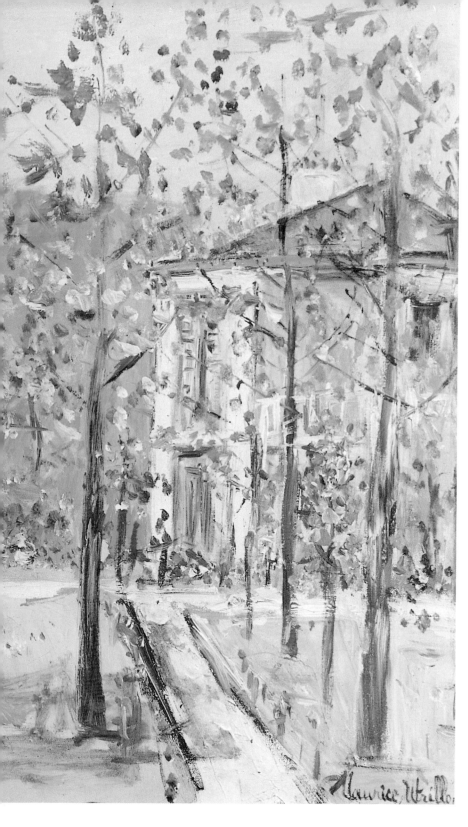

郁特里羅的庭園
1936年　油畫
54×73cm

149

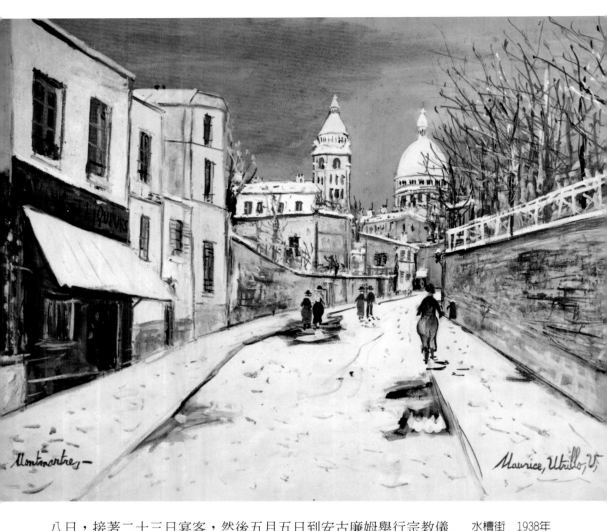

八日，接著二十三日宴客，然後五月五日到安古廉姆舉行宗教儀
式，在安古廉姆，露西有個別墅名「溫柔法蘭西」，那裡聖奧松教
堂的帕梅主教（原是西班牙皇室家庭的牧師）爲他們證婚祝福。
禮成之後，大家在教堂門前攝影留念。露西穿深色長衫、戴帽、
胸前和帽上都插有花梨。郁特里羅著淺色褲，深色上服，頭上好
端端地戴著一率挺的禮帽，兩腿卻不甚自在地張開站著。他還是
說了：「承上帝的恩寵，我結婚了。」

　　不久兩人回到巴黎地區，在安靜的西郊維西涅定居下來。舒
適的家居，優美的庭園，還有郁特里羅自己的小祈禱室，可供他
每日祈禱。上帝聽到他虔誠的懺悔與祈求，讓酒精損害了他健康

的身體得以再活二十年。當然形同母親的妻子露西對他百般呵護有加，他在他把自傳交給該依老爹出版時，附記了他感謝他的好露西，是她讓他的生活過得與以往絕然不同。二十年維西涅的日子，他除了畫他綠樹繁花盛草的庭園，如一九三六年的〈郁特里羅的庭園〉那樣的畫，許多時候他的夢魂還是不知不覺要回到他出生的蒙馬特。那裡有他青春年壯時尷尬酸楚的歲月，而美景依稀都具留腦海。他閉著眼睛畫，特別描繪白雪薄舖的吉拉東路、水槽街、「伶俐兔子」歌舞場，還有名歌手咪咪潘頌的小房屋。他又在畫上用了許多白色，點飾以其他五顏七彩。這不就是郁特里羅的雪霽天晴，繽紛晚景！

這些如老歌般的風景一再重複，但是人們就愛這些，畫廊也順應要求對他催促。與貝恩漢畫廊結束合同之後，他與佩特里德畫廊合作。佩特里德畫廊與他簽訂合同直到他去世，除了在巴黎，畫廊安排他展於日內瓦、倫敦、紐約、水牛城、巴勒、威尼斯，重要的包括倫敦泰特美術館、巴勒美術館。一九四八年為巴黎歌劇院上演的夏邦提耶的歌劇「露易斯」作布景設計。一九五○年，威尼斯隻年展法國館有他的專室展出。

母親蘇珊一九三八年春天告別人世，郁特里羅因太悲傷沒有參加葬禮，整日在家祈禱。比自己年少的繼父于特十年後才追隨蘇珊於地下。郁特里羅與露西靜靜過日。露西確是個好伴侶，陪他調顏料擦畫筆。隨著年月消逝，郁特里羅不免鬚髮如草凋零，臉起水波皺，而露西活成一個端莊優雅的老太太。結婚之初，兩人站在一起，多麼唐突古怪不相稱，兩人都真老時卻像是一路生活過來的天配良侶，一起老去。當然二十年來露西還是不能替代蘇珊的位置。

法蘭西斯·卡爾科五○年代去看了郁特里羅，他還看老友畫室裡堆著的畫，兩人心照不宣。卡爾科對這些畫不說什麼，郁特里羅說：「噢！我工作你知道，我沒有停過，你看。」卡爾科心理明白郁特里羅自己也意識到往日的天才已逝，只能說兩句話掩飾尷尬的心情。

卡爾科留意到一幀一般尺寸蘇珊的照片，蘇珊穿著白色工作

袍，手持調色盤。摩里斯搓搓手說：「擺在這裡妙極了，總是在我面前跟著我。」然後他喃喃地說：「我從不是一個人，從不是，即使在我祈禱的時候，我總是有她在眼前。」卡爾科問了：「你為她祈禱？」「是的。」郁特里羅回答，一邊以手送個飛吻給他那親愛的影像。

一九五五年十一月五日郁特里羅因肺部充血逝於法國西部達克斯的醫院。那時露西正在那裡作水療，也即隨侍在側，另一位來訪的朋友也在旁。遺體十一月八日運到巴黎，先停放在聖心堂的地下墓室，喪禮第二天在蒙馬特教堂舉行，接著葬於聖·文生小墓園，靠近他常畫的「伶俐兔子」，也十分接近他多年居住的柯爾托路。

蘇珊·瓦拉東和摩里斯·郁特里羅居住與工作多年的柯爾托路十二號的小樓屋，一度要被拆除，附近居民陳情保留了下來，改修整為現今的「蒙馬特美術館」。要到「蒙馬特美術館」，從「聖心堂」右後方諾萬路接柳樹街即可看到。至於「聖心堂」則乘巴黎地鐵到安衛站下車，走微斜的史坦柯克路左轉到「蘇珊·瓦拉東方場」，搭登山電車須臾可達。若要從蒙馬特左側的山腳上去，則走「保羅·阿爾伯」的一道石階路，接另一道命名為「摩里斯·郁特里羅路」的石階即可。如此看來郁特里羅與他親愛的母親沒有分離，他們的靈魂與「聖心堂」裡他信仰的，拯救了他的上帝常同在，而郁特里羅與母親的名和他所難忘懷的，他畫的蒙馬特風光永遠同在。

最大的蒙馬特風景畫家

藝術史家們總喜歡像植物學家一般，把藝術家分門別類，貼上標籤。但是碰到畫家郁特里羅卻要難倒。他們不能把他放在浪漫主義、學院派或寫實主義裡，也不能把他分封到印象主義、後印象主義、新印象主義中。

浪漫主義時代與郁特里羅相距已遠，郁特里羅完全沒有上過美術學院，沒有美術學院教養，當然不能是學院派畫家。我們也

煎餅磨坊雪景　1938年
油彩畫布　50×65cm
日本每日畫廊藏

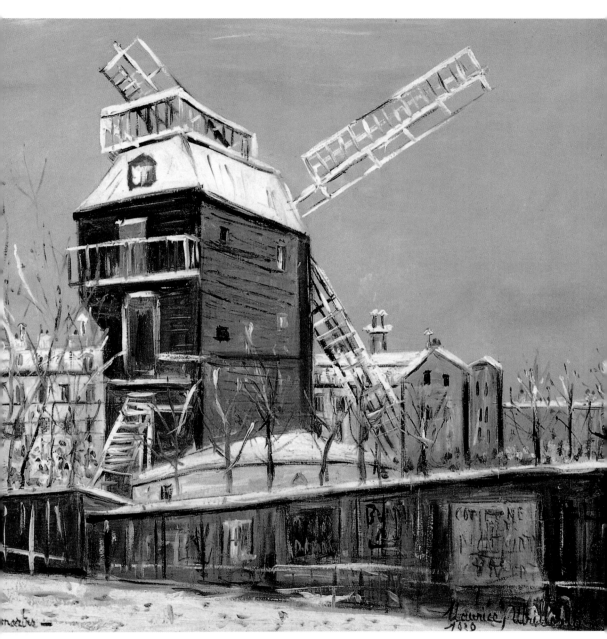

不能說郁特里羅是一個寫實畫家，但是一件事是確定的，那是郁
特里羅只希望把現實畫下來。他一段時候的借用明信片構圖，也
是希望把明信片的景色呈現於畫布。而郁特里羅的現實亦只僅限
於實景的再現，即風景的寫實。除了其他小小怯懦的嘗試，郁特
里羅一輩子都畫風景。他寫的自傳的封面，自稱風景畫家，而畫

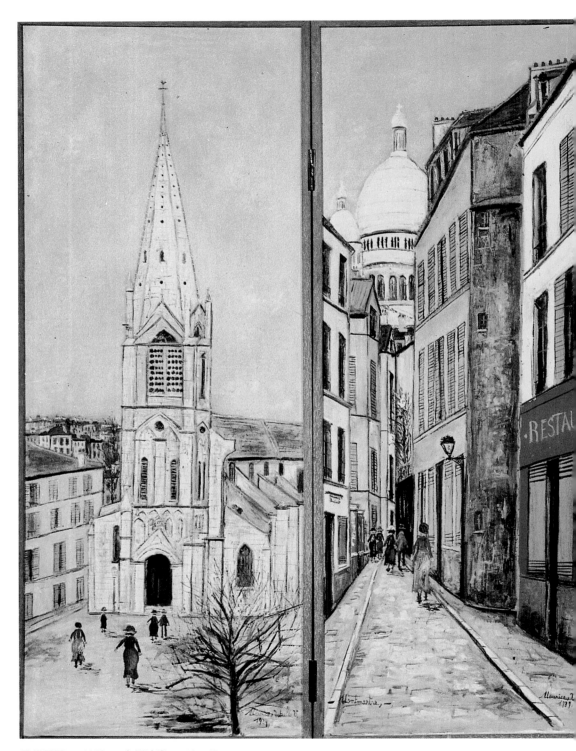

風景屏風　1939年　木板油畫　119×45cm

154

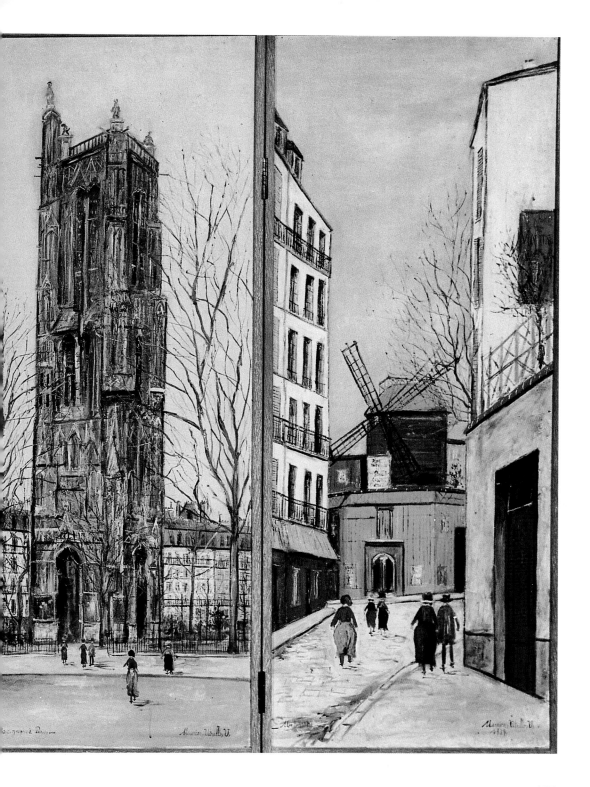

155

諾萬路　1939年
油彩畫布
50×61cm

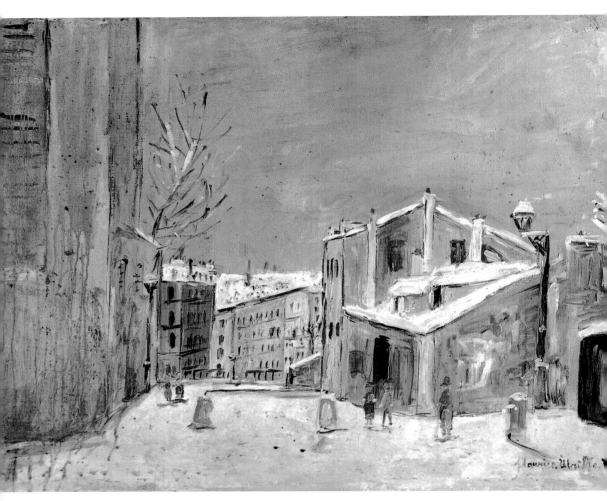

蒙馬特的咪咪・潘頌的家　1940年　紙板油畫　55×71㎝

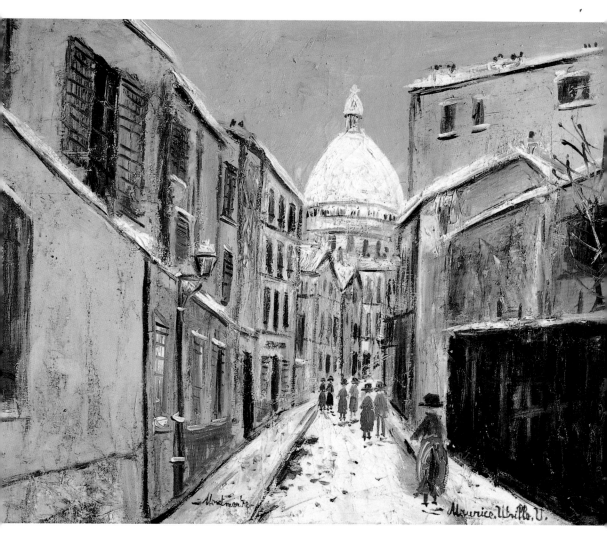

聖里士迪克路雪景　1942年　油彩畫布　50×61cm　個人藏

史上很少大畫家能這樣堅定持續只作風景畫，郁特里羅畫得最多最好的一個時候，或可以與柯洛的風景畫或印象主義諸大師的風景相較一下。

有人認為郁特里羅起步從印象派畫法開始。很多人說他的畫像席斯里，像畢沙羅，他自己也覺得可能有那麼回事，但他坦承他對這兩位印象派畫家認識很少，更遑論模仿。郁特里羅之與印象主義不同，在於印象主義者看事物是看光投射到事物上，事物接受了光後給人的感覺，而郁特里羅看事物是看它們的形和它們實質。

因酗酒而送精神病院治療和精神病患一起，郁特里羅讓人想到梵谷。郁特里羅一再辯白自己，說他只是酒精中毒，不是瘋子。他成為畫家的源起是醫生勸告他母親讓他試著畫畫以轉移他酗酒的惡習，確實他自己在進入繪畫的情況之後，逃避了許多不幸與挫傷之感。梵谷因真正的神經不正常導出他異於別人的作畫方式，他的畫色彩強烈，筆觸顫震，畫面觸動人神經，而郁特里羅的畫除某些街景帶淡淡鬱悶與哀傷，某些教堂靜穆引人沉思外，大部分的畫沒有壓迫感，他用一種天真而謙遜的語言，裸裎他在脫離酒精控制後的單純的靈魂，有時十分令人感到愉快。

郁特里羅更是不同於秀拉與席涅克的新印象主義，不同於象徵主義和那比派。他與野獸主義擦身而過。我們也不能將他與「二十世紀的原始主義」相比擬。把他與盧梭這樣自學的天真派畫家相比，也不恰當。雖然他一小段時期在畫中有些略為誇大滑稽的人形，或者在牆上畫些塗鴉、廣告，有點孩子氣的感覺。

比畢卡索小兩歲，比格里斯大四歲，郁特里羅完全無視於立體主義的存在。至於畢卡索和格里斯曾耽留過的蒙馬特另一角的洗濯船，也許他曾醉後遊蕩到那裡，但對該處的畫家一無所知。倒是他一度逃到蒙帕納斯，認識了小他一歲的莫迪利亞尼，後來又與野獸主義畫家弗拉曼克小有來往，弗拉曼克建議過他作石版畫，除此沒有什麼畫家與郁特里羅交往的記載。當然更沒有與同代畫家在繪畫意念中有何溝通。他大概完全不知道超現實主義與抽象主義的萌興。

郁特里羅
蒙馬特三個風車
1943年　油畫

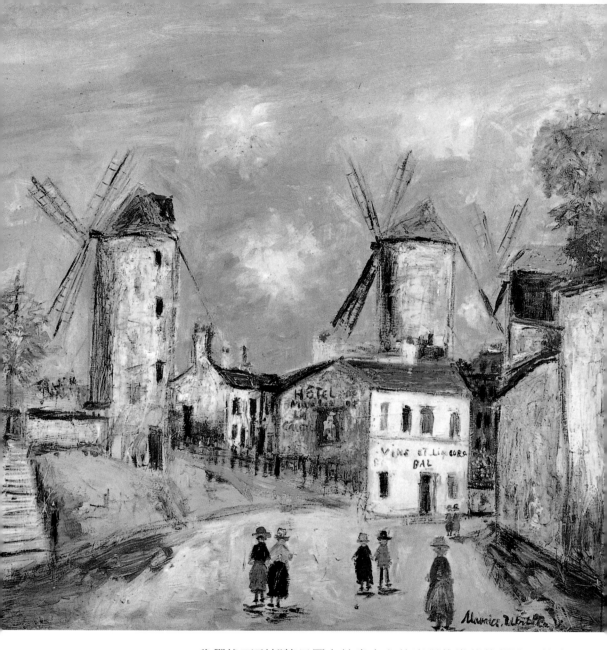

　　我們找不到郁特里羅在繪畫上有什麼現代當代的想法，他也從沒有意念與傳統的具象畫匯合。他對母親說過她的位置在羅浮宮，不知道他有沒有進過羅浮宮，如果進過，要問他造訪了幾次。

　　文學上他還讀過大仲馬、雨果和左拉。歷史上的繪畫大師，他從來沒有提起過。有人談到郁特里羅畫巴黎，就像卡那雷托、

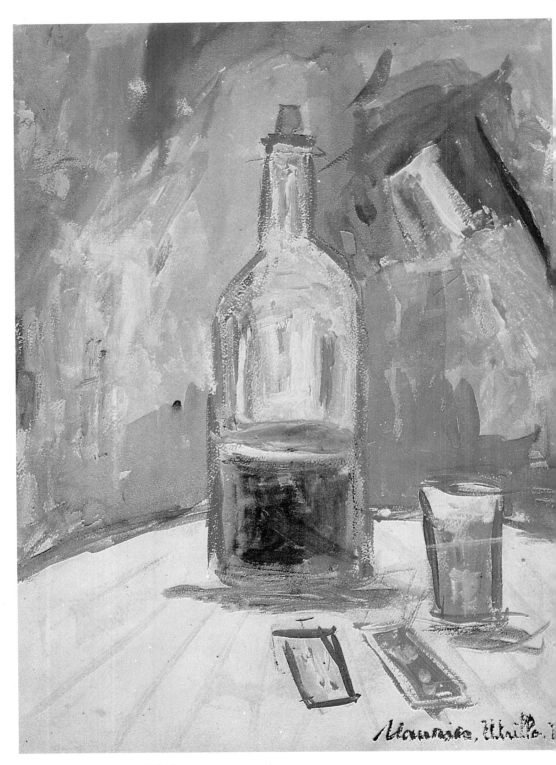

酒瓶與旗子　1950年　水彩畫紙

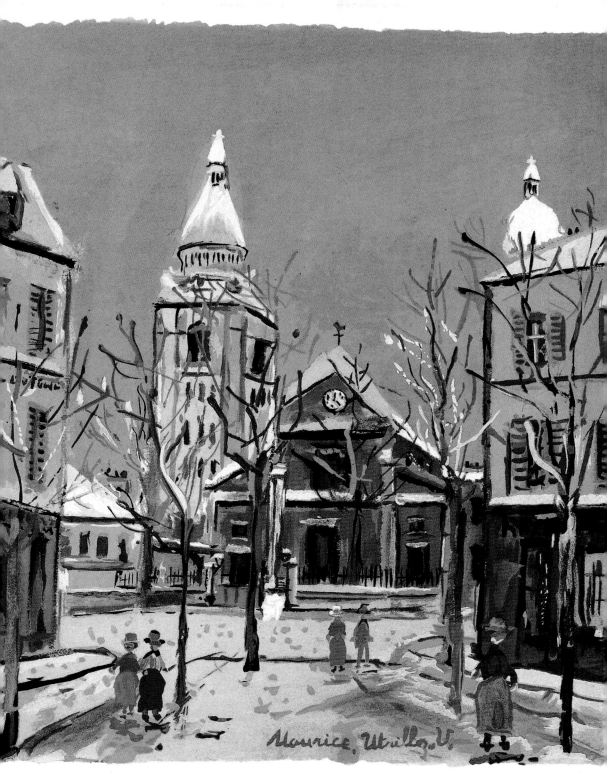

聖父教堂　油彩畫布　1950年出版《靈感之村－蒙馬特年代記》中之一頁

瓜第之畫威尼斯，維梅爾之畫德爾夫特，皮納涅塞（Piranese）之畫羅馬，或惠斯勒之畫倫敦。郁特里羅聽了這個大概是赧顏一笑。

如果我們說郁特里羅是獨來獨往，這樣說也多餘，他從來沒有決定自己或裝作自己要獨來獨往的樣子。他是自然自發的，開始或受母親強制，到發現畫畫可解悶，再而知道畫畫可以賣錢，替代別的工作，就一路「幹活兒」下來。母親教他一點東西，但是兩人的畫完全是兩碼子事。他天生能把房子、路、樹，擺妥停留，把五顏六色和諧敷於畫布。但是會這樣，畫畫的人很多。畫巴黎老舊區域和蒙馬特的畫家說來一向也有一些人，但都沒有什麼聲名，只成為一個小畫家或是「星期日畫家」，只有郁特里羅成其大名，經營他的畫商大賺其錢。

在獨一無二的情況下，郁特里羅是一位大畫家，一位大的風景畫家，他不知不覺認真地畫畫，許多人在看他的畫時不知不覺進入他的景中。他的畫於商業利益上瘋狂地發作，因此在完全沒有念頭要什麼人接續自己的後來，他有了許多門徒，大家看到郁特里羅的輝煌成就，爭相仿效。在蒙馬特聖心堂的右後側一個叫「小崗方場」的周圍，一年四季遊客如雲，三百六十五日天天有畫家擺著攤子給遊客畫像，或賣現成畫好的蒙馬特，或其他巴黎名勝景點，但只要你繞上一圈，再想起郁特里羅的畫，就會知道為什麼郁特里羅會被譽為是畫蒙馬特最成功的畫家。而進一步說，郁特里羅的風景畫，實已超出了蒙馬特的表現範疇，他是二十世紀法國的大風景畫家。

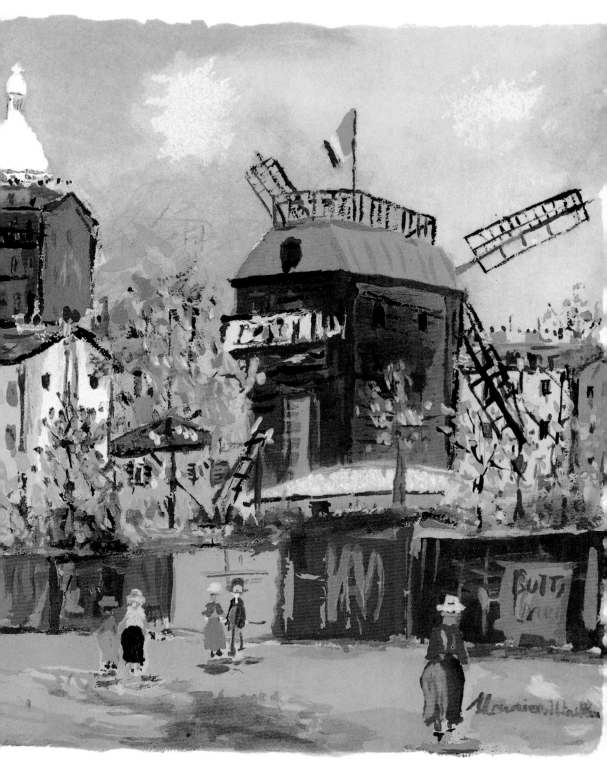

煎餅磨坊　油彩畫布　1950年出版《靈感之村－蒙馬特年代記》中之一頁

蘇珊・瓦拉東　郁特里羅　1911年　素描　時郁特里羅28歲

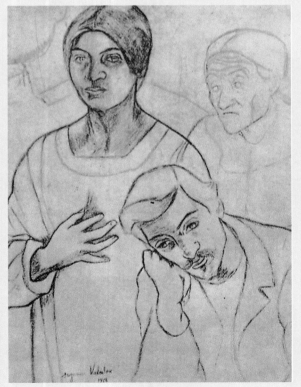

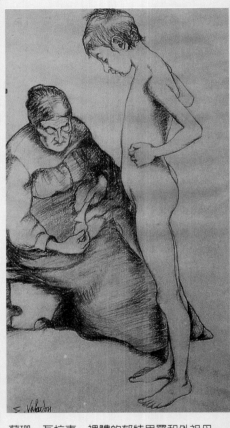

蘇珊・瓦拉東　裸體的郁特里羅和外祖母
1894年　素描

蘇珊・瓦拉東　一家人的畫像
1912年

巴黎聖母院　石版畫
奧克香普路　石版畫

蘇珊・瓦拉東繪畫作品

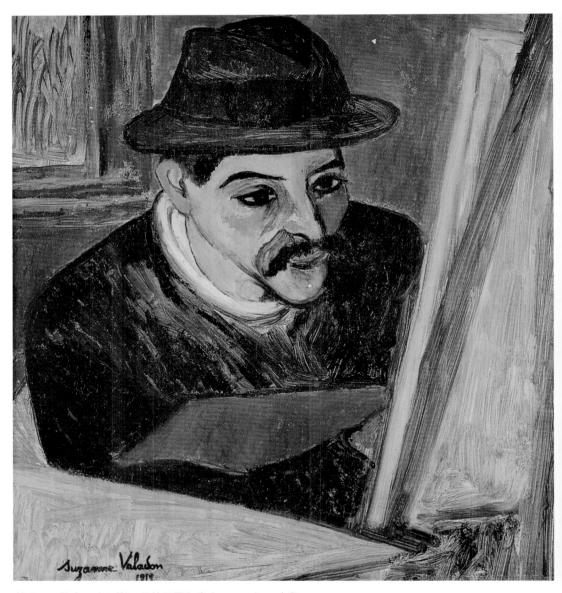

蘇珊・瓦拉東　摩里斯・郁特里羅作畫中　1919年　油畫

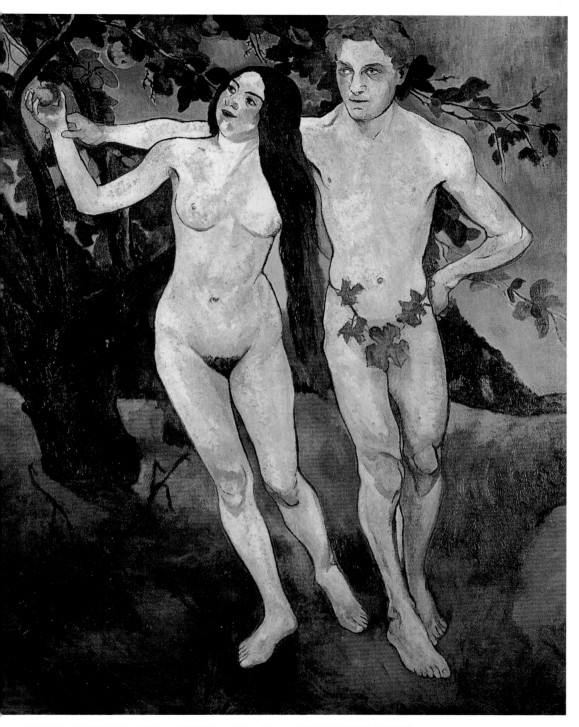

瓦拉東　亞當與夏娃　1909　油彩畫布　162×131cm　巴黎國立現代美術館藏

瓦拉東　亞當與夏娃　1910年　油彩畫布　55×46cm

瓦拉東　亞當與夏娃　1910年　油彩畫布

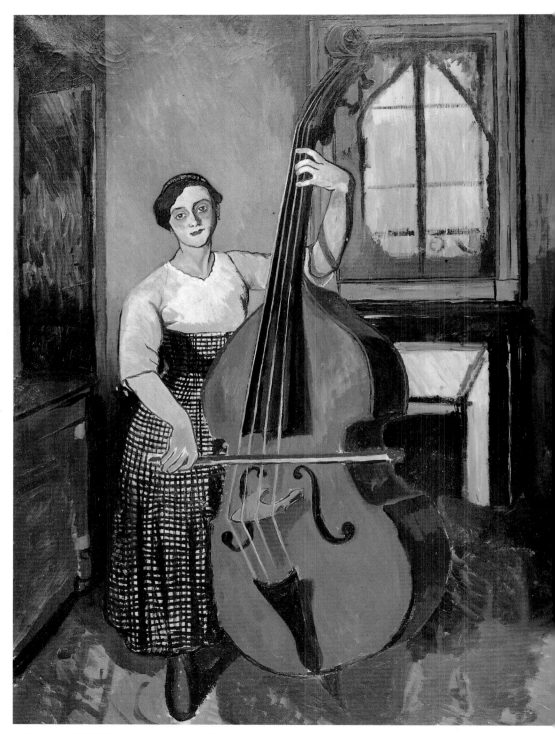

瓦拉東　拉大提琴的女人　1910年　油彩畫布　100×73cm　日內瓦小皇宮美術館藏

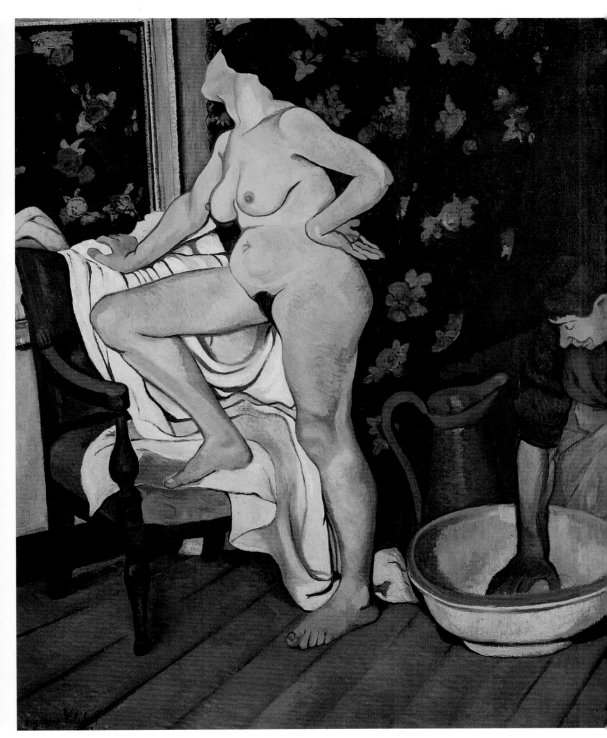

瓦拉東　浴後　1913年　油彩畫布　108×89cm

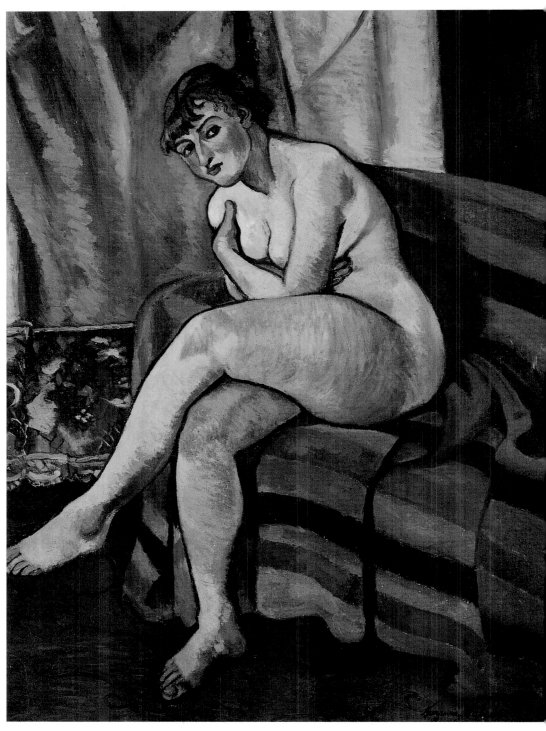

瓦拉東　坐在沙發上的裸婦　1916年　油彩畫布　81.4×60cm

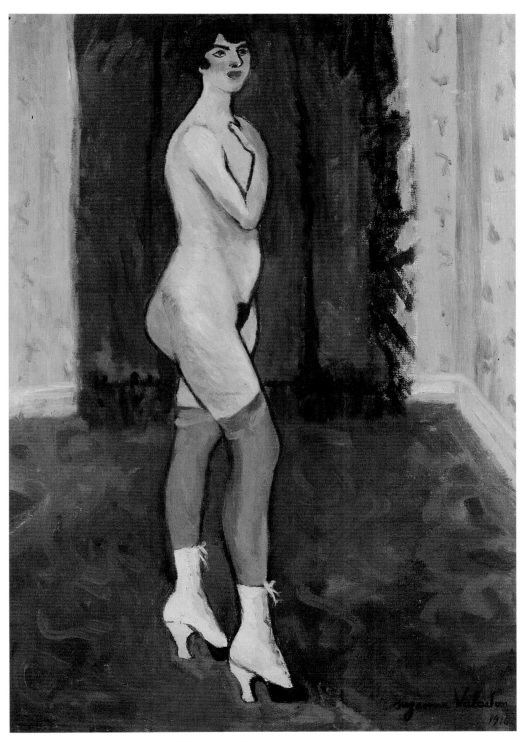

瓦拉東　裸婦立姿　1916年　油彩畫布　55×38cm

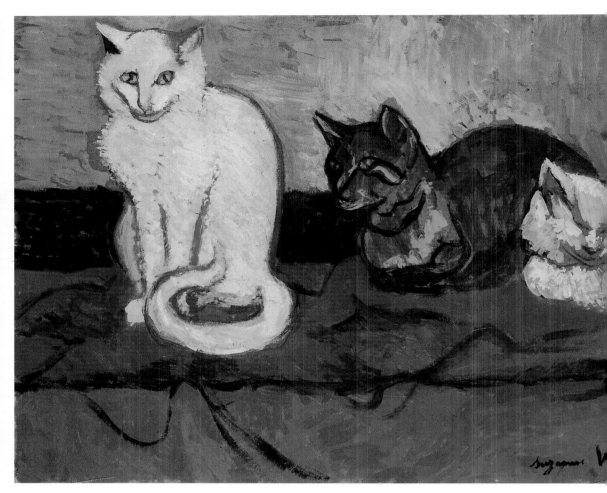

瓦拉東　三隻貓　1917年　油彩畫紙　46.5×60cm

瓦拉東　有鐘樓的小村　1917年　油彩畫布　65.3×54.3cm

瓦拉東　有大樹的風景　1917年　油彩畫布　73.2×54cm

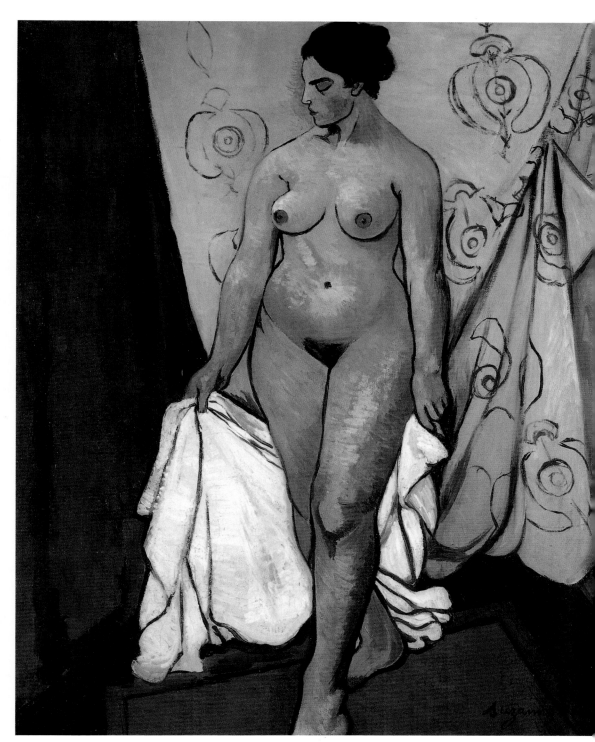

瓦拉東　手拿浴巾的裸婦　1919-20年　油彩畫布　58.5×73cm　個人藏

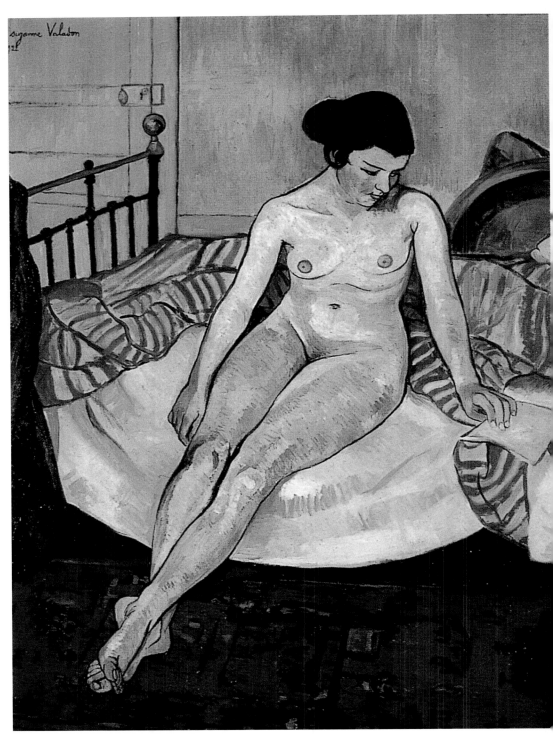

瓦拉東　床上的裸婦像　1922年　104×79cm

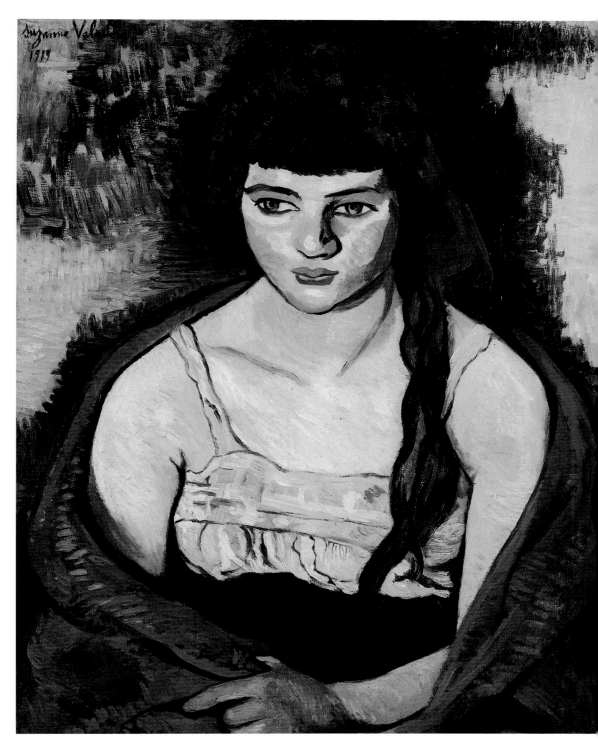

瓦拉東　雌虎般的女子　1919年　油彩畫布　60×50cm

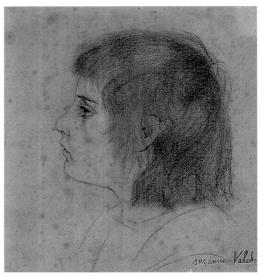

瓦拉東　我的兒子摩里斯兩歲時　1886年

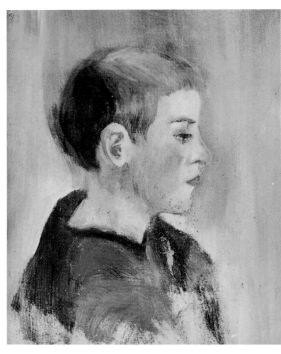

瓦拉東　摩里斯·郁特里羅側影　1891年

瓦拉東　自畫像
1883年她懷摩里斯時十八歲畫　45x32cm
巴黎國立現代美術館藏

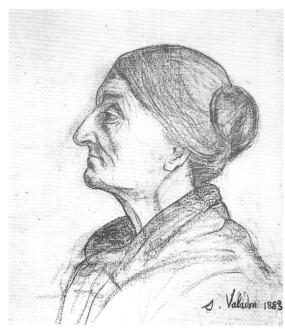

瓦拉東　畫其母　即郁特里羅的外祖母

于特
自畫像　油彩畫布
（右圖）

瓦拉東
音樂家埃立克‧撒提
1892–93年
巴黎市立現代美術館藏
（左圖）

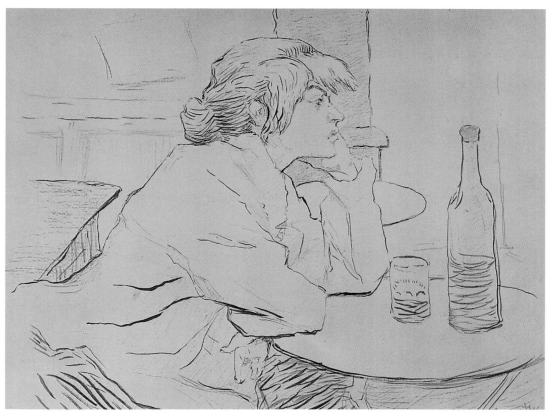

土魯斯‧羅特列克畫　蘇珊‧瓦拉東　醮水筆　鉛筆素描

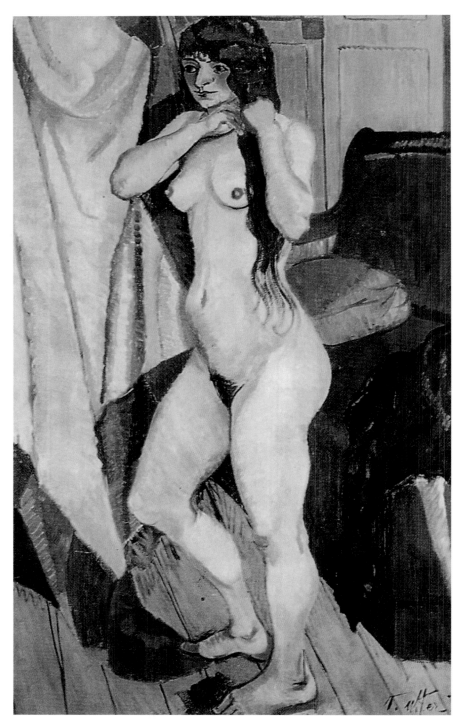

于特畫　瓦拉東肆無忌憚的瑪利亞　1913年　日内瓦小皇宮美術館藏
（或名蘇珊・瓦拉東梳髮）

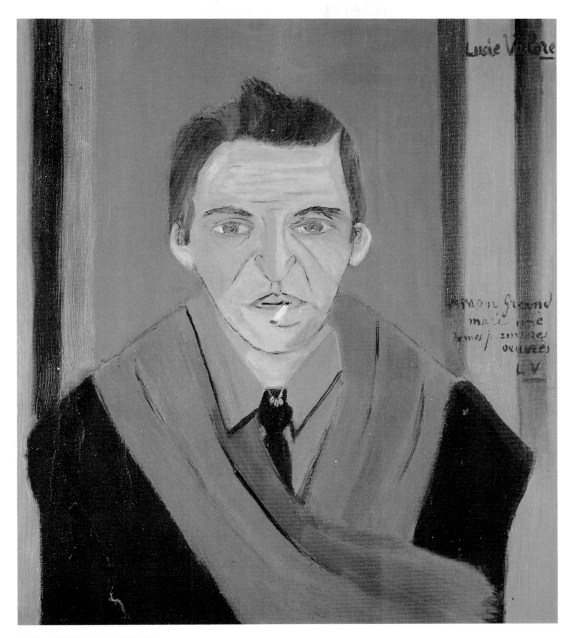

露西‧瓦羅爾畫　郁特里羅

十五位畫家合作　蒙馬特　油彩畫布　73×60㎝　日內瓦小皇宮美術館藏

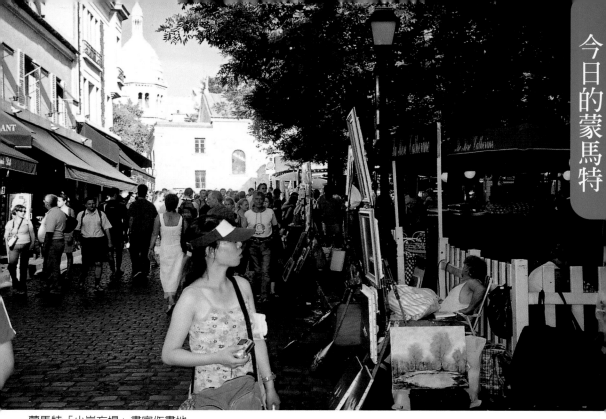

蒙馬特「小崗方場」畫家作畫地
蒙馬特為紀念摩里斯・郁特里羅的母親，在登山電纜車前的廣場，名為「蘇珊・瓦拉東廣場」（陳英德攝）

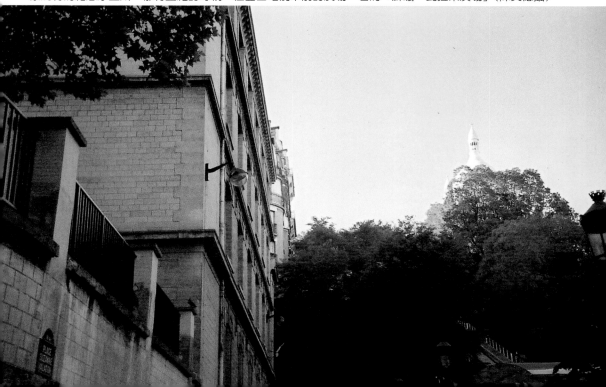

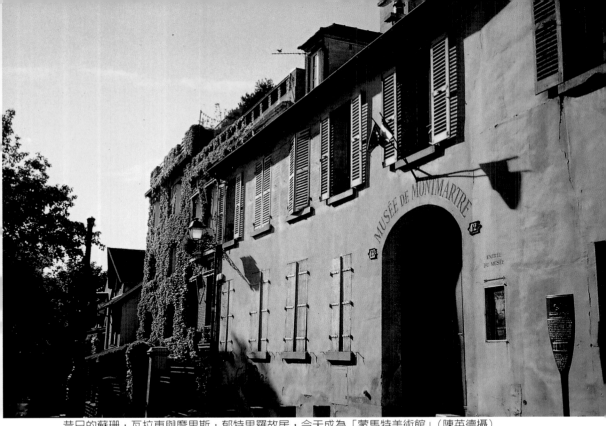

昔日的蘇珊‧瓦拉東與摩里斯‧郁特里羅故居，今天成為「蒙馬特美術館」（陳英德攝）
蒙馬特聖心堂附近風景

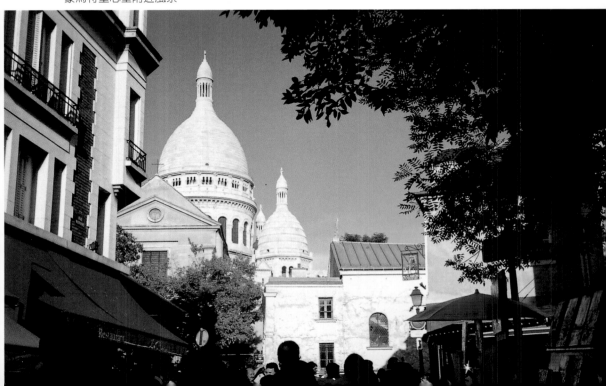

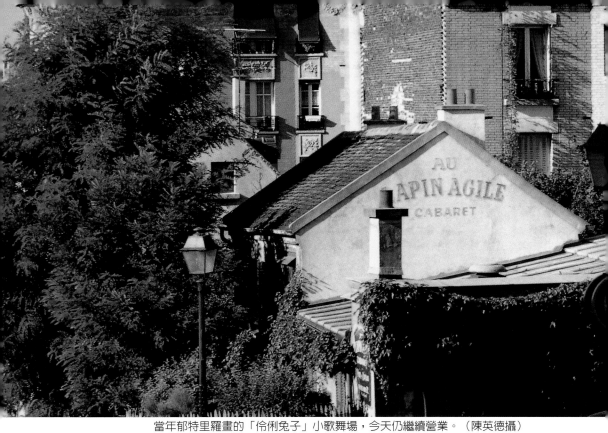

當年郁特里羅畫的「伶俐兔子」小歌舞場，今天仍繼續營業。（陳英德攝）

蒙馬特「摩里斯‧郁特里羅路」，紀念這位風景畫家。（陳英德攝）

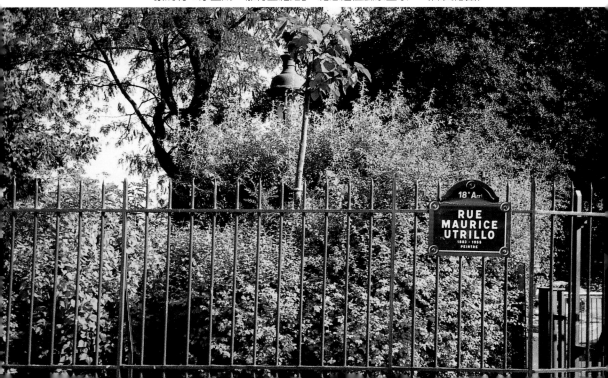

年譜

Maurice Utrillo. V.

一八八三　十二月廿六日摩里斯‧郁特里羅出生於巴黎十八區波托路三號。出生時姓瓦拉東。母親爲瑪琍‧克蕾蒙汀‧瓦拉東（後畫名稱蘇珊‧瓦拉東），父親不詳。是這年年初瓦拉東與西班牙記者兼畫家米貴爾‧郁特里羅相遇，他或可能是摩里斯‧郁特里羅的生父。

一八八六　二歲。與母親、外祖母住到圖爾拉克街七號。畫家土魯斯‧羅特列克在同一棟樓有一個工作室。

一八九一　七歲。一月廿七日，米貴爾‧郁特里羅在巴黎第九區的市政廳簽署認領摩里斯爲子。摩里斯‧瓦拉東自此名摩里斯‧郁特里羅。

一八九三　九歲。蘇珊‧瓦拉東與保羅‧穆西斯同居。摩里斯與外祖母住到巴黎北郊彼爾菲特。蘇珊‧瓦拉東在蒙馬特‧柯托路十二號有一個畫室，開始畫畫。

一八九六　十二歲。八月五日，蘇珊‧瓦拉東和保羅‧穆西斯正式結婚。

一八九七　十三歲。摩里斯‧郁特里羅離開彼爾菲特的私立學校。秋天進入羅蘭中學。

一八九九　十五歲。因酗酒被校方認爲無法再繼續學業，摩里斯‧郁特里羅離開羅蘭中學。到保羅‧穆西斯認識的銀行及其他行業任學徒。

一九〇一　十七歲。摩里斯丟開工作，在彼爾菲特、蒙馬尼一帶游蕩，渴酒、鬧事，被送到聖‧安妮醫院治療酒精中毒。

一九〇二　十九歲。由於埃特蘭傑醫生的勸告，蘇珊‧瓦拉東引導兒子作畫。摩里斯‧郁特里羅最初畫在紙板上的蒙

領養摩里斯或可能是他生父的米貴爾‧郁特里羅畫像　1882年　西班牙畫家Rusinol Prats作　現藏巴塞隆納現代美術館

摩里斯‧郁特里羅繼父保羅‧穆西斯照

190

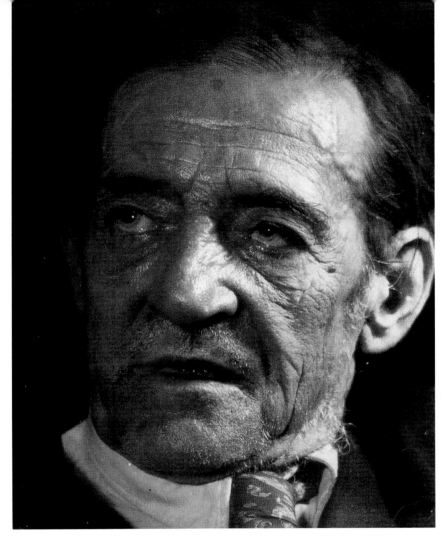

晚年的摩里斯・郁
特里羅

廿歲時代的瓦拉東
1885年左右

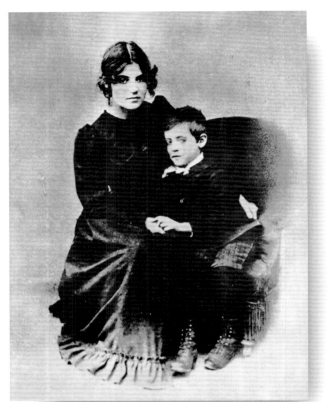

蘇珊・瓦拉東與小時的摩里斯・郁特里羅照片

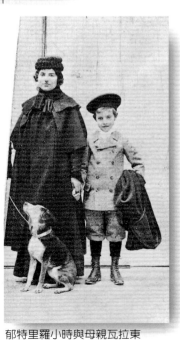

郁特里羅母親瓦拉東16歲時照片

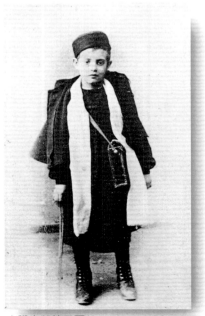

小學生郁特里羅

郁特里羅小時與母親瓦拉東

蒙馬特柯托路　約1904年　照片

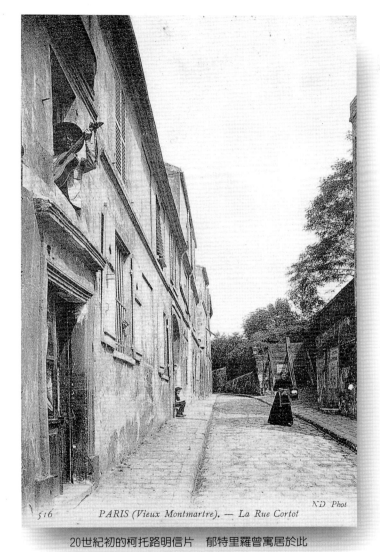

PARIS (Vieux Montmartre). — La Rue Cortot

ND Phot

516

20世紀初的柯托路明信片　郁特里羅曾寓居於此

蒙馬特蒙馬尼路　1904年照片

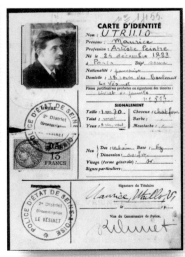

郁特里羅身份證

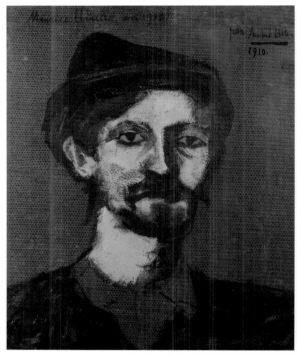

米貴爾・郁特里羅　蘇珊・瓦拉東
約1891-92年

安德烈・于特　郁特里羅　1910年　紙上油畫

馬尼風景，頗有印象主義的味道。繼而到蒙馬特和巴黎其他景點或郊區架起畫架。兩年中摩里斯畫了近百張圖。

保羅・穆西斯在格羅斯萊大路潘頌山崗建了大屋。摩里斯來住於潘頌山崗與蒙馬特柯托路畫畫。接受母親、基才與鄂澤的指導。

一九〇五　廿一歲。郁持里羅在安佐里的畫框店和一些舊貨商處賣出他最初的畫。

一九〇七　廿三歲。開始描繪厚塗畫法的街景和教堂。
　　　　　賣畫給繼父保羅・穆西斯的朋友們。

一九〇九　廿五歲。第一次參加秋季沙龍。
　　　　　蘇珊・瓦拉東與安德列・于特相好，和穆西斯分居後離婚。
　　　　　郁特里羅與外祖母、母親和于特先搬到蒙馬特格爾瑪

提瑞・博涅畫　美麗的嘉布里爾趕出郁特里羅

郁特里羅　蒙西特　美麗的嘉布里爾　1913年
裱於畫布之紙本油畫　79×58cm

死胡同，再遷回柯托路十二號。

一九一〇　廿六歲。與路易・利伯德簽定合同。

一九一二　廿八歲。數位畫商，藝評人發現郁里羅的畫，推薦給
　　　　　藝術愛好者。第一次參加巴黎獨立沙龍和慕尼黑沙龍
　　　　　展。
　　　　　送到桑諾瓦治療酒精中毒。與母親和于特旅行不列塔
　　　　　尼。

一九一三　廿九歲。五月廿六日至六月九日，利伯德爲他在尤
　　　　　金・博洛的畫廊作第一次重要展出。
　　　　　再到桑諾瓦治療。到科西嘉旅行。
　　　　　住到蒙馬特，蒙馬尼路的「嘉布里爾・德・埃斯特」
　　　　　又名爲「美麗的嘉布里爾」的小酒館，其女主人瑪
　　　　　琍・維琪爾與郁特里羅一九一一年起有一段情。
　　　　　住到該依老爹家。

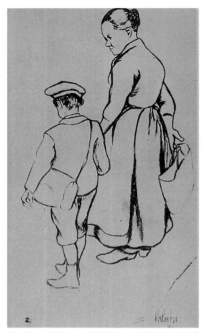

蘇珊‧瓦拉東　上學的摩里斯和卡特琳　　蘇珊‧瓦拉東　安德烈‧于特像
約1919-1910年　油畫
于特為瓦拉東第二任丈夫，年齡小摩里斯‧郁特里羅二歲，卻成為他的繼父

接近「白色時期」畫的頂峰，認識新畫商馬塞爾。

一九一四　卅歲。蘇珊‧瓦拉東與于特結婚。于特參軍作戰。
　　　　　郁特里羅應召入伍，隨即復員。又住到該依老爹家，
　　　　　著手寫自傳。

一九一五　卅一歲。外祖母瑪琍‧瑪德琳去世。

一九一六　卅二歲。到猶太城的精神病院治療數月。
　　　　　借明信片構圖作畫。認識莫迪利亞尼和蘇丁的畫商史
　　　　　波羅夫斯基。

一九一七　卅三歲。與瓦拉東、于特合展於貝恩漢畫廊。
　　　　　瓦拉東到里昂附近找受了傷的于特。郁特里羅再回到
　　　　　該依老爹家。接著他住到舊貨商德魯埃家或旅館。
　　　　　法蘭西斯‧卡爾科開始為郁特里羅為文介紹。

一九一八　卅四歲。德魯埃把他送到樹林下奧尼的療養院。他畫
　　　　　七十幅畫來抵付醫院費用。十一月留下五十幅畫給德

瓦拉東　我的兒子　1910年　碳筆素描

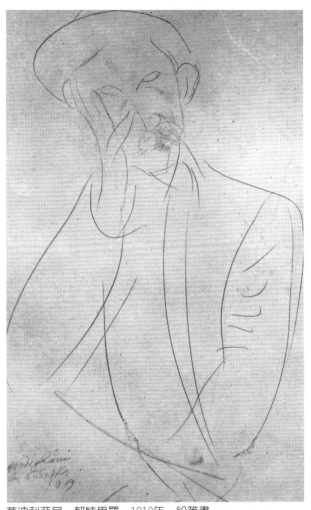

莫迪利亞尼　郁特里羅　1919年　鉛筆畫

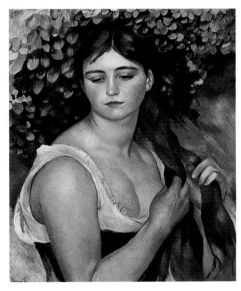

雷諾瓦筆下的瓦拉東　編頭髮的女子　1885年　油彩畫布
56×47cm　瑞士巴塞爾美術館藏（左圖）

魯埃，終止與他的關係。

進入匹克皮療養院，史波羅夫斯基為其付住院費用。

逃出療養院，在蒙帕納斯遇到莫迪利亞尼。

一九一九　卅五歲。畫開始在拍賣場高飆。一九一○年一百五十
　　　　　法郎的畫可賣到一千法郎，有些可賣到一千五百八十
　　　　　法郎。多位藝評家注意到他，為文介紹。

　　　　　春天又住進匹克皮療養院，史波羅夫斯基為他接洽了

197

u.u.v.

蒙馬特德布瑞園圃
1924　石版畫

收藏家暨畫商涅特和勒瓦塞，爲他每月付七百五十法
郎的住院費。郁特里羅每月以五、六幅畫抵銷。

十二月在勒普特畫郎展出四十六幅一九一〇至一九一
五的畫。

一九二〇　卅六歲。五月，利伯德在德魯奧畫廊拍賣郁特里羅的
六幅畫，價值高至兩千七百法郎，而利伯德在一九一
二至一九一四年買進時，每幅不超過兩百法郎。

六月，扎馬隆拍賣，一幅畫高達三千八百法郎。

一九二一　卅七歲。六月，因在牆上塗鴉受拘禁。轉送到聖‧安
妮精神病院及依弗里療養院。

在貝特‧維爾畫郎展覽。

開始在風景上畫些胖女人。

一九二二　卅八歲。四月與瓦拉東同展於貝特‧維爾畫廊。

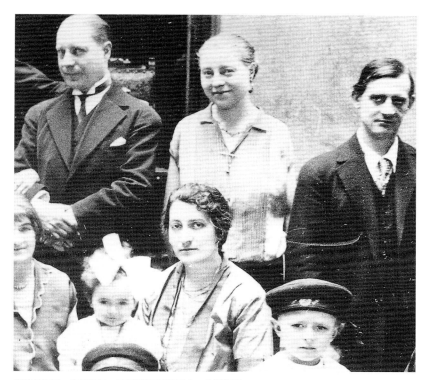

郁特里羅、瓦拉東、于特與其他友人　1927攝

摩里斯・郁特里羅的書
寫

展於秋季沙龍。

保羅・居雍姆畫廊展出與郁特里羅有過來往的瑪琍・
維琪爾擁有的卅五幅郁特里羅的畫。

一九二三　卅九歲。「瘋狂拍賣沙龍」拍賣郁特里羅作品。

與瓦拉東展於貝特・維爾畫廊及貝恩漢畫廊。

于特在聖・貝爾維買到一座舊莊園。

郁特里羅作石版畫。

一九二四　四十歲。展於貝恩漢畫廊。

自依弗里精神病院出來後到聖・貝爾維莊園過夏天。

一九二五　四十一歲。參加羅浮宮旁側的馬松館舉辦的「法國繪
畫五十年」。

展於菲格畫廊與巴巴占傑畫廊。

由弗拉彼耶出版社印行其石版畫集。

一九二六　四十二歲。為戴亞基列夫主導的芭蕾舞劇「巴拉巴歐」

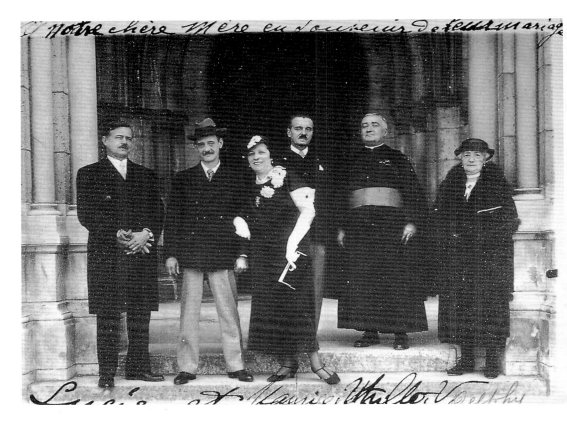

À notre chère Mère en souvenir de leur mariage

Lucie et Maurice Utrillo Valdhies

作佈景與服裝設計。

貝恩漢畫廊為郁特里羅以他的名在裘諾大道十一號所建的房屋峻工，一月郁特里羅與母親住了進去，于特留在柯托路。

塔巴隆為郁特里羅所寫傳記出版。

一九二七　四十三歲。與貝恩漢畫廊訂合同。十月到聖・貝爾納莊園。

一九二八　四十四歲。郁特里羅獲騎士榮譽勛章，典禮在聖・貝爾納舉行。

一九二九　四十五歲。貝恩漢畫廊沒有與郁特里羅續約。
　　　　　與畫商保羅・佩特里戴初步認識。

一九三二　四十八歲。展於日內瓦慕斯畫廊。

一九三三　四十九歲。在里昂天主教堂受洗。

一九三五　五十一歲。四月，郁特里羅與年長十二歲的露西・瓦

摩里斯・郁特里羅與露西・瓦羅爾在翁古勒姆聖・奧森教堂行宗教婚禮　1935年5月5日

郁特里羅在聖・貝爾納接受騎士榮譽勳章

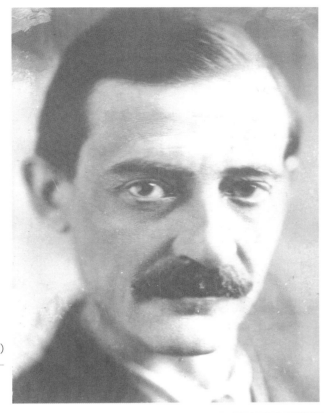

郁特里羅面像（右圖）

郁特里羅戶外寫生
（下圖）

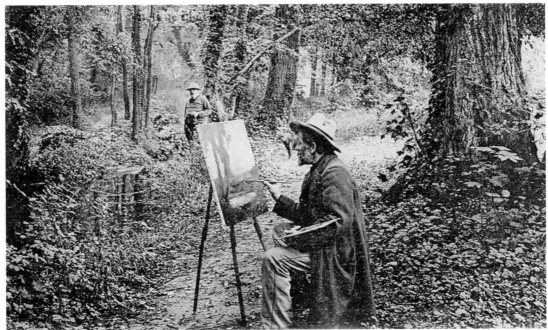

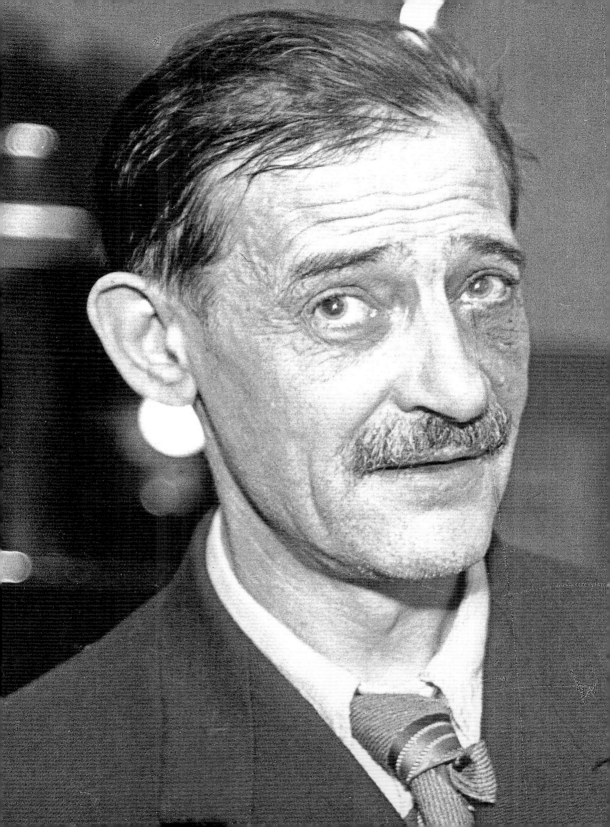

藝評家喬治寇吉歐和郁
特里羅　照片

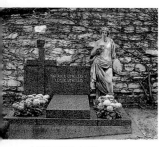

郁特里羅之墓

羅爾結婚。在巴黎十六區市政廳註冊，後到安古廉姆
舉行宗教儀式。

一九三六　五十二歲。在保羅‧佩特里戴的畫廊展覽。
倫敦「亞當的兄弟們」畫廊展出。
定居巴黎西北郊維西涅。

一九三七　五十三歲。一月一日與佩特里戴簽定一年合同，之後
每兩年續約一次，直到郁特里羅去世。
展於倫敦泰特美術館。展於蘇格蘭格拉斯哥。展於紐
約比奴畫廊。

一九三八　五十四歲。四月七日，母親蘇珊‧瓦拉東去世。郁特
里羅沒有參加葬禮而整日祈禱。
展於佩特里戴畫廊。

一九三九　五十五歲。展於紐約范倫鐵諾畫廊。
旅行拉凡度。

一九四二　五十八歲。展於美國紐約州水牛城、阿爾布萊特美術
館。
展於瑞士巴勒美術館。

一九四七　六十三歲。在佩特里戴畫廊舉行一九○五～一九一三
年作品回顧展。
法蘭西斯‧卡爾科出版《蒙馬特生活》，郁特里羅作，
二十二幀套色版畫爲插圖。

一九四八　六十四歲。爲巴黎歌劇院演出夏邦提耶歌劇作「露易
斯」布景設計。
安德列‧于特去逝。

一九五○　六十六歲。威尼斯雙年展法國館闢有郁特里羅專室。

一九五五　七十一歲。接受巴黎榮譽市民獎。
十一月五日，郁特里羅以肺部水腫，逝世於達克斯的
醫院。
十一月八日葬於蒙馬特聖‧文生小墓園。

郁特里羅像（左頁圖）

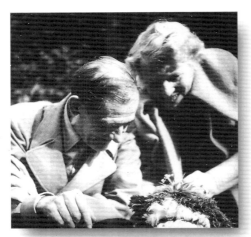

露西・瓦羅爾與郁特里羅

郁特里羅與露西・瓦羅爾

郁特里羅及其夫人伉儷情深

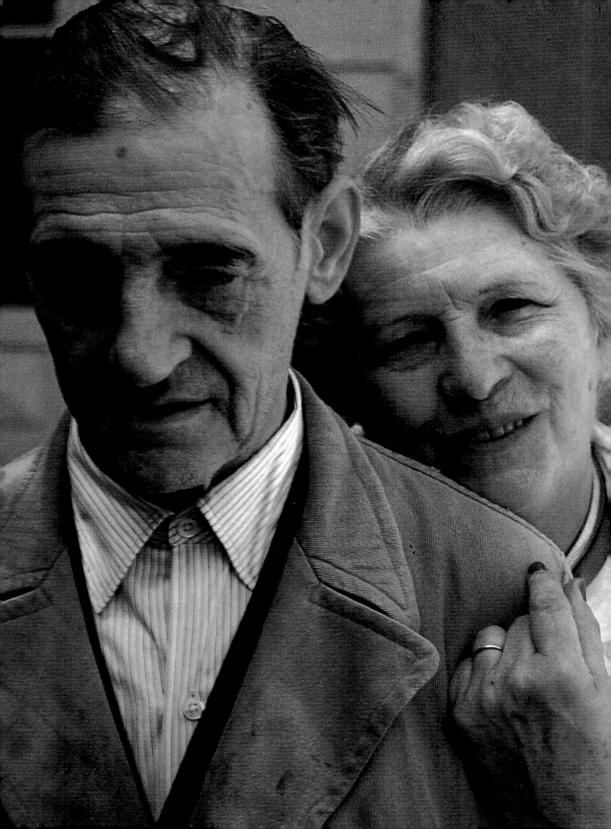

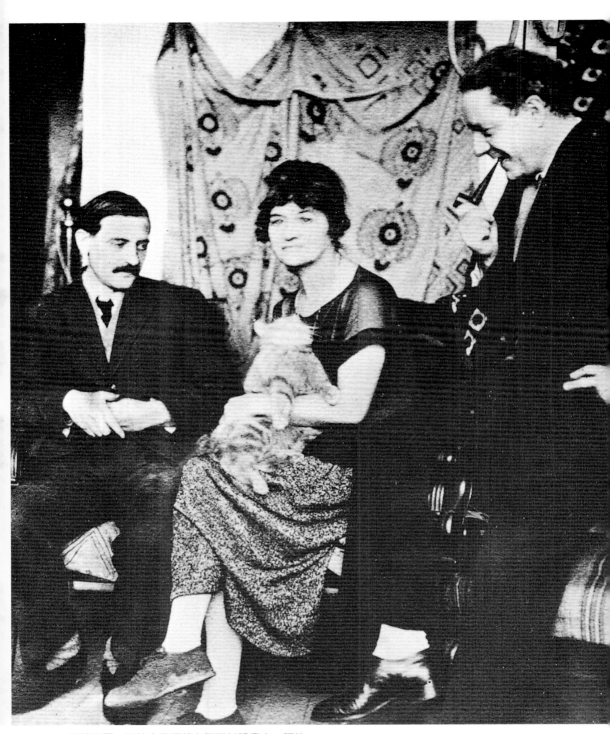

郁特里羅、瓦拉東和于特在柯爾托路畫室　照片

郁特里羅作畫情形

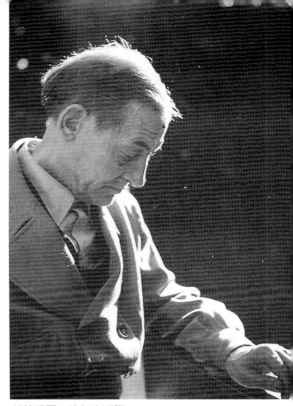

郁特里羅　晚年生活照

郁特里羅　晚年作畫情形

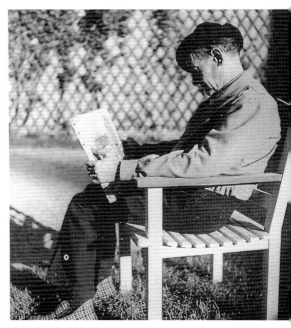

郁特里羅　晚年生活照

國家圖書館出版品預行編目資料

郁特里羅 ＝ Utrillo / 陳英德，張彌彌著. —
　初版. — 臺北市：藝術家，2004〔民93〕
　面： 公分. — （世界名畫家全集）

　ISBN 986-7487-31-1（平裝）

　1.郁特里羅（Utrillo, Maurice, 1883-1955）- 傳記
　2.郁特里羅（Utrillo, Maurice, 1883-1955）- 作品評論
　3.畫家 - 法國 - 傳記

　940.9942　　　　　　　　　　　93020481

世界名畫家全集

郁特里羅 Utrillo

何政廣／主編　　陳英德、張彌彌／著

發 行 人　何政廣
編　　輯　王庭玫‧黃郁惠‧王雅玲
美　　編　李怡芳
出 版 者　藝術家出版社
　　　　　台北市重慶南路一段147號6樓
　　　　　TEL：（02）2371-9692～3
　　　　　FAX：（02）2331-7096
　　　　　郵政劃撥：01044798 藝術家雜誌社帳戶

總 經 銷　時報文化出版企業股份有限公司
　　　　　桃園縣龜山鄉萬壽路二段351號
　　　　　TEL：（02）2306-6842

　　　　　　　　　　　　　　　　　　　號

　　　　　FAX：（04）2533-1186
製版印刷　欣佑製版有限公司
初　　版　2004年11月
定　　價　新臺幣480元

ISBN　986-7487-31-1（平裝）
法律顧問　蕭雄淋
版權所有‧不准翻印
行政院新聞局出版事業登記證局版台業字第1749號